触摸
这世界的美

MOVIE NOTES
——电影笔记

黎荔 著

西安交通大学出版社
XI'AN JIAOTONG UNIVERSITY PRESS

图书在版编目(CIP)数据

触摸这世界的美：电影笔记 / 黎荔著. -- 西安：西安交通大学出版社，2024.8. -- ISBN 978-7-5693-2983-4

Ⅰ. J905.1

中国国家版本馆 CIP 数据核字第 2024JY4405 号

书　　名	触摸这世界的美——电影笔记
	CHUMO ZHE SHIJIE DE MEI——DIANYING BIJI
著　　者	黎　荔
策划编辑	雒海宁
责任编辑	雒海宁
责任校对	李逢国
装帧设计	伍　胜
出版发行	西安交通大学出版社
	(西安市兴庆南路1号　邮政编码 710048)
网　　址	http://www.xjtupress.com
电　　话	(029)82668357　82667874(市场营销中心)
	(029)82668315(总编办)
传　　真	(029)82668280
印　　刷	西安五星印刷有限公司
开　　本	720mm×1000mm　1/16　印张　14.5　字数　216千字
版次印次	2024年8月第1版　2024年8月第1次印刷
书　　号	ISBN 978-7-5693-2983-4
定　　价	48.00元

如发现印装质量问题，请与本社市场营销中心联系。

订购热线：(029)82665248　(029)82667874
投稿热线：(029)82664840　QQ：363342078
读者信箱：363342078@qq.com

版权所有　侵权必究

目　录

中国电影篇

《1942》：饥饿的灵魂在暗处/002

《驴得水》：男权压抑下的抗击/006

《大鱼海棠》：对待生命不妨大胆一些/012

《一一》：如何穿越人生的倦怠/015

《大话西游》：从前现在，过去再不来/019

《少年的你》：站在少年的世界张望/023

《妖猫传》：黑猫进入一个黑色的夜晚/026

《地久天长》：就此别过，天长地久/029

《流浪地球1》：两篇影评/032

《流浪地球2》：暗中窥视人类的苔藓/036

《立春》：并没有什么发生的春天/042

《无间道》：最后飞升的空灵之美/046

《我不是药神》：小人物的大胸襟/049

《阿飞正传》：一首支离破碎的现代诗/052

《青蛇》：流光飞舞的世界/056

《战狼 2》的大国书写/058

《无问西东》中的一碗冰糖莲子羹/062

《记忆大师》中的记忆重载/065

《长城》：我们不仅是在谈论长城/070

《摆渡人》：摆渡到彼岸/074

《七月与安生》：少年闺蜜/077

《美人鱼》：人鱼和人类可以相爱吗/080

《老炮儿》：老炮儿身边的女人/084

《港囧》：当初恋如台风"杜鹃"刮过/088

《盗墓笔记》：老九门的丧仪评弹/092

《九层妖塔》：一场奇幻冒险之旅/095

电影中的彼岸镜像/100

电影中的归墟海眼/102

外国电影篇

《你的名字》：我们在另一个时空纬度见过/106

《星际穿越》：日暮时的正午之心/110

《千与千寻》：不被看见的脸/113

《银翼杀手》：最后的罗伊/117

《秋刀鱼之味》：秋天的微苦/121

《海王》：跨物种交流与失落的海底世界/125

《碧海蓝天》：潜入深海/128

《小森林》：在春天种下一株番茄/130

《天堂的颜色》：触摸这世界的美/132

《薇娥丽卡的双重生命》：断弦的女子/135

《生之欲》：秋千架上的超脱/139

《寻梦环游记》：死后再死一次/142

《纯真年代》:旧爱折射的那道光/145

《头号玩家》:真正的极客/148

《黑客帝国》:真实在谁的那一边/152

《雏菊》:暗恋的雏菊/156

《蝴蝶梦》:丽贝卡的笑声/159

《人工智能》:假如机器人流眼泪/163

《殊死一战》:英雄迟暮金刚狼/168

《樱桃的滋味》:生命的滋味如樱桃般美好/171

《摩托日记》:翻山越岭的摩托/173

《战马》中的一瓶手工果酱/175

从《复仇者联盟3:无限战争》看生命灭绝价值观/179

影视美学研究

王小帅:薄薄的故乡隔岸凝视/184

那些无法拔离的演员/186

新世界从一个狂热神话中诞生/188

当代职场剧与职业女性画像/190

史诗级的世界观:星战与原力/193

从《星球大战》到《X战警》:进化的突变/197

《三体》世界观与蝗虫隐喻/200

作为类型片的妖神电影/205

影视中那些妖精般的女子/208

当苦难到来时,音乐能够做什么/211

穿越作为文化符号流行的时代/214

电影中的时间零与子弹时间/217

如果你预知了你的一生/220

中国电影篇

《1942》:饥饿的灵魂在暗处

民以食为天,平民百姓以粮食为天,吃饭是比天还要大的事。历来解决老百姓的吃饭问题是最紧要的问题,也是安定人心最重要的工作。什么是幸福?在吃饭的时候,等你将所有东西准备妥当,摆上餐桌,不一定非得是大鱼大肉,青菜、豆腐、米饭、面条也很好,然后打开自己最爱看的电视节目,这个瞬间就是幸福,令人安心的满满的幸福。人们在一个个日子里醒来、吃饭、出门、工作、疲惫,循环往复。一块糕点、一口饭菜、一碗热汤,以温柔无比的芬芳轻盈地滑过舌尖,这时辛苦奔波的生活就突然跟美好沾上了边儿,爱意就这样在胸口迸发,整个人就踏实安稳了。那些好好做饭、吃饭的人,是可以从脸上看出来的,他们脸上有着温暖的气息。

中国人如此爱吃,打开微信朋友圈、QQ空间,一半以上的朋友都在花式晒食物,基本上所有人都晒过食物。在陕西作家们笔下,秦地男人吃饭总是满口红油,一脸大汗。秦地女子做饭个个倾其全力,大汗淋漓。这生动的描写,这动人的画卷,都是出自一个"吃"字。何以这般轰轰烈烈,何以这般惊心动魄?放眼全国,也是如此。《舌尖上的中国》总共有三季,还有《风味人间》《人生一串》《早餐中国》《城市的味道》等其他类似的美食类纪录片,每推出一档都是爆款。这些踏遍大江南北完成的极具"烟火气"的纪录片,走心的文案,走胃的画面,能空腹看超过10分钟的人都是"人间豪杰"。为什么有这些成功的现象级美食纪录片?因为这就是国人的

心头好呀!不说美食专题片,国产家庭伦理剧中也经常是隔五分钟就频繁出现吃饭的镜头。中国人好吃,餐餐都不马虎,南方人的餐桌上必定有盆汤,北方人的餐桌上得是浓油赤酱的小炒。即使是普通人家,餐桌上也得摆至少四五个盘子,人们边吃边聊。从国际新闻侃到肉价菜价,从家庭重要决议聊到孩子的奶粉尿片,中国人的"餐桌会议"从来都是这样热辣新鲜,国产家庭伦理剧的各种冲突剧情,常常要在餐桌上完成观看。

中国人最丰盛的一顿饭,就是大年三十除夕夜的年夜饭。春节是传统农耕文明的产物。在旧时,农闲了,人们才有大把的时间为过年做种种细致的准备。远行的游子翻山越岭、历尽艰辛,踏上栉风沐雨的返乡之路,心心念念的,常常是一桌团圆饭。对于中国人来说,春节在记忆中最深的印象就是一张油腻的大桌子,才擦干净,又摆上一盘盘菜,杯盘狼藉,人们觥筹交错。做饭的人,吃饭的人,都是那么兴冲冲地,像是努着劲儿对生活的一种示威和负气:要齐心勠力把日子过好,过得幸福,过得体面。大年三十晚上永远是最热闹的,是最丰足的,这年过得这么热闹、这么丰足,不像是过给自己的,像是过给生活看的。

想起 2009 年有一个网络热点事件,一名网友在魔兽世界贴吧发表的一个名为"贾君鹏你妈妈喊你回家吃饭"的帖子,竟然获得了八百多万点击量,三十多万跟帖。还有不少网民借题发挥,衍生出各类二次创作、恶搞图片,各地都出现了此标语。"贾君鹏现象"入选《新周刊》"新世纪十年十事"。这样简单的一句话,何以这么火?因为这句话是如此具有当下性、即时性和现场感。吃饭是一件多么必要的事情,有人叫你回家吃饭证明还有人管着你、照料着你。它是大家耳熟能详的极具生活化的语言,它还蕴含着极大的感染力和故事性。它的朗朗上口,勾起了每个人极其普遍的童年记忆。不少网友认为这是"中文网络"的奇迹,这个句子能在互联网被无限复制和繁殖,在于它有一种植根于中国人心理原型的普遍情绪。

心理学家荣格提出"原型"概念时说:"原型是人类原始经验的集结,它们像命运一样伴随着每一个人,其影响可以在我们最个人的生活中被感觉到。"国人吃饱吃好而且吃到要减肥,其实也就是这几十年的光景而已,但曾经的饥饿感留在骨子里挥之不去,以其他形式再现。饥饿是一种什么样的感觉?村上春树曾经在一篇

短篇小说里非常文艺地形容过。他把饥饿描绘成一幅画:"乘一叶小舟,漂浮在湖面上。朝下一看,可以窥见水中火山的倒影。"我觉得他饿得不厉害,饥饿本身没有诗意,没有尊严,饥饿类似于疼痛。在长久持续的饥饿中,胃液烧灼,胃壁摩擦,你会感到真真切切的疼痛。节食之所以很难,是因为这是人与自己最基本、最原始的欲望对抗。对抗的结果往往是焦虑、沮丧、崩溃和疯狂,是深深的空洞、空虚与无力。

去看看由刘震云的小说《温故一九四二》改编的、冯小刚执导的电影《1942》,你就能领略到那种被打回到原始状态的饥饿感,那种无可奈何的挣扎求生的欲望。赤地千里,流民拖儿带女,在严酷的战争中,在漫长而似乎永无尽头的大逃荒中,他们不得不面临着一种被弃置的绝望。最终这绝望来自绝对的饥饿。这部电影把饥饿变成了一个最重要的主角,它吞噬一切,动摇人基本的价值观和伦理观,把人变成无法名状的生命。在观影的过程中,我始终有一种惶恐,不敢看那些惨痛的场景,但又不得不正视,因为1942年河南大饥荒是历史上真实发生过的事件。这些普通的中国人的命运和我们息息相关、血肉相连,他们其实是我们共同的先辈,他们的痛苦和我们无法脱离。这部电影不是传统意义上的史诗,却是搅动我们灵魂的真实生命体验。

中国人的世俗欲望之强盛,也许在于这种作为历史积淀的饥饿感文化的挥之不去。饥饿已不仅是属于肚肠的了,饥饿是一种生活状态,是全身心的饥饿,对资源,对生活,对所有一切。一有风吹草动,人们就囤菜、囤粮甚至抢购食盐的行为背后,都有着深刻的心理动因。别看有些人看上去老成持重、云淡风轻,他们只是害怕自己的欲望被人洞悉,他们深深地隐藏自己的欲望,而一旦有了某个出口,这种欲望就会不可遏制,其狂热程度是一般人所不能及的,这就是弹簧的原理。饱受灾荒战乱之苦的中国人从祖先那里遗传了饥饿恐惧、生存恐惧,这是他们生活中匮乏的部分,或者说心理上匮乏的部分,你无法说服一个饥饿的人放下手中的饭碗,或者不要吃着碗里的惦记着锅里的。没有办法,这种恐惧太沉重了,拖着长长的历史的暗影。即使在看似物质丰足的年代,国人依然在某种程度上缺乏安全感。

我们都要好好吃饭,好好活着。可是,人终究不是只靠吃饭而活着,精神单薄

的人注定生活贫乏。你说,若你在大地上活这一辈子,光是完成了这一日三餐,我们怎么证明,自己曾经活在这个世上?可以说,近几十年的社会建设,已让中国发生了前所未有的巨大变化,中国社会的这种整体的物质匮乏已经终结,然而,比饥饿的身体更为隐蔽的,万千饥饿的灵魂,还躲在暗处,惶恐着、慌张着,不言不语。

《驴得水》：男权压抑下的抗击

《驴得水》原是话剧，巡演后社会反响强烈，其中反映的各类社会问题以及荒诞的后现代主义表现手法受到各界人士的广泛关注。在竞争如此激烈的中国电影市场，这部没有明星参演、没有特效加持、没有华丽色彩、没有大量宣传的小众电影就这么闯入了现代观众的世界，使人眼前一亮，给观众带来透彻的观影感受。这里分析下电影《驴得水》中的三个主要女性角色，从中透视现代女性理念与中国传统男权观念的争锋与冲突。

女性主义运动发轫于18世纪的法国大革命，由妇女领袖奥兰普·德古热领导，最初被称为女权主义，后来因为"女权"一词具有性别失衡的贬义色彩被改称为"平权主义"。因此，现代女性主义发展至今，已经成了平权主义的必要前提。平权主义倡导男女平等，反对极端化的两性观念，以提高全体人类的综合素质为手段，从而实现所有人自尊互尊的终极目标。女性主义的观念基础是认为现时的社会建立于以男性为中心的父权、夫权体系之上，因此女性主义的出现是对男权社会的反抗。

传统中国男权观念中女性处于绝对的从属地位，她们往往生来便被教育三从四德，出嫁时更是要由家中年长的女性教授妇人礼仪，所谓"亲结其缡，九十其仪"，只为求得丈夫些许怜惜，甚至丧失自我也在所不惜，以求获得家庭与社会的庇护。

现代女性主义则对这一传统男权观念大加斥责,认为女性在家庭生活中应该与丈夫享有同等权利与同等义务,表现出最为真实、善良、优美的自己。《驴得水》通过人物冲突、情节安排,凸显现代女性主义中蕴含的真善美元素,正是以此对抗男权观念。

先来说说铜匠之妻,这位女性体现了女性之真与夫权观念的冲突。

《驴得水》的故事发生在民国时期,当时的中国正处在国内、国际环境剧烈变化的时代。一方面在新思想的冲击下,部分女性开始正视自己在家庭与社会中的合理与合法地位,但另一方面,男性仍旧不愿放弃男权主导下的畸形社会形态。女性被看作是男性的附属品,男人总是站在救赎者的立场看待女性。两种观念的碰撞爆发出巨大力量,影片将这种激烈碰撞呈现在大银幕之上,从一个封闭的无名小村庄发生的悲剧,折射出整个大时代的性别观念巨变状态,从中可看出导演见微知著的引导手法,娴熟至极。

《驴得水》中铜匠之妻在遭遇背叛的婚姻经历中表现出的"荒唐无理"行为,是对现代女性真实品质的最佳诠释,她与片中各个人物的冲突,反映了女性之"真"与传统男权观念的斗争。铜匠之妻是影片中最不起眼甚至是最不讨喜的女性角色,戏份不多,但却带给观众剧烈的思想冲击。这个乡野女子第一次出场便是叉腰骂街的泼妇相,她围着粗布围裙,头发蓬乱,发髻偏落,连脸上的皮肤都好像沾染上了常年未洗净的油渍,说出的话也是平常女子不堪入耳的污言秽语。她在片中的扮相被导演刻意丑化,一方面是为突出其性格的野蛮无理,另一方面则是反衬她行动的合理性——她的处事动机符合伦理,只是方法欠妥。一个常年为家庭付出的已婚妇女遭到丈夫的背叛,不再被默认为是合理之举,在这个敏感的时代,这意味着一方对婚姻契约的违反,不仅会遭到道德谴责,而且不符合所有人心中的公正之法。古代中国将善妒,视为女子七出之罪的其中一项,正室不仅不能拒绝丈夫的背叛,反而要主动为其纳妾。在现代中国社会,这种被动的相处模式无法为大多数新时代女性所认同,现代女性崇尚平等与自由,在家庭生活中寻求与作为丈夫的男性平等的社会地位与家庭角色。

美籍德裔的哲学家弗洛姆曾在著作《爱的艺术》中表达其现代男女观:作为性

别的两极，男女可以不同，但必然平等。正如铜匠之妻能够对洗衣做饭甘之如饴，履行她作为一个女性角色(妻子)的责任，但同时也有权利对铜匠的出轨采取必要措施。铜匠之妻正是现代女性在家庭生活中应有的一个典型形象，抛开她的野蛮与丑陋，这个人物具有更为现实的深层意义。

　　铜匠之妻具有"真"的性格品质。真实之相大多声嘶力竭、体面全失，常被世人定义为"粗鄙丑陋"，然而却最能代表芸芸众生的悲戚常态。性情直接的她找到学校，逼迫校长交出勾引丈夫的女人，对"不要脸的狐狸精"的嫉妒是女性对情敌最为真实的应对情绪；后来铜匠出场，一心只想保护与自己有过露水情缘的女人，反而对日夜相伴的妻子拳脚相向，铜匠之妻挥起手中农具不顾一切地敲打铜匠的愤怒是"真"；情节再到后面，铜匠面对张一曼的残忍拒绝和侮辱感到无限绝望。铜匠之妻看到自己的丈夫为了另一个女子变化至此，明白婚姻中的爱情完全丧失，手中的农具再也挥不起来，慌了神，一心劝慰铜匠希望他与自己回家，人物此时内心的极度恐惧是"真"，是人即将失去所爱之物时患得患失的常态。此处的情绪变化极为剧烈且匪夷所思，但完全符合一个妻子面对爱情流失时复杂的心路历程。剧情发展到接近尾声时，铜匠性情大变，再不复当初的淳朴善良的他，他学习了大量知识成了所谓的吕得水老师，并且妄想娶校长女儿佳佳为妻。这时的铜匠之妻已然彻底死心，她闹到婚礼现场，成了这场巨大谎言的最有穿破力的一根刺，这是一个乡村女性泄愤的唯一做法，也是她最"丑陋"的"真实"之处。这场闹剧在这个真性情女人的搅和下达到高潮，校长和老师们、教育部与罗斯先生全部乱作一团。

　　铜匠之妻深爱丈夫，作为家庭生活中处于弱势地位的女性角色，面临背叛，她并未像中国传统妇女那样掩饰太平，也不打算用所谓的"爱"溶解背叛，反而是被无形中生长起来的现代女性主义观念所影响，她开始反抗沿袭了几千年的男性背叛，成功抵挡夫权观念。

　　再来说说校长的女儿，这位女性体现了女性之善与父权观念的冲突。

　　孙佳一角在《驴得水》整部影片中是年龄最小的，大概导演是想将老庄的赤子之心的概念融入影片中，因此将这个校长女儿的角色设置得如此出尘脱俗，毕竟她是整部电影中唯一一个没有为了所谓大事而牺牲小节的角色。这个女性角色集合

了整部电影中所有人物的闪光点,仿若一颗星星照亮昏暗的前路——如铜匠之妻般坚守原则,却多了铜匠之妻没有的柔婉天真;如张一曼般仗义率真,却没有张一曼的风尘。其他角色性格的立体变化更为鲜明地反衬孙佳的纯善与坚定,表面善良实际毫无原则的校长、卑劣无比的裴魁山、在死亡面前卑躬屈膝的周铁男、得到知识后人性转恶的铜匠,所有的人物大多经历了从白到黑的变化,唯有孙佳始终如一,仿佛一枝纯洁而柔弱的白莲,象征着她对新生活的美好追求。

片中孙佳的第一次出场是和那头与电影名字息息相关的驴一起。众人无视为他们辛劳运水并且占了一个老师名额的老驴,在它的所居之处着火时,只有孙佳一点点地运水,希望可以浇灭火势,而众人对她这种无谓的行为表示不解,大家认为不过是一头驴而已。这时的孙佳仿佛一头倔强的小牛,大喊着问:"那驴得水晚上没有睡的地方怎么可以?"在小孙佳眼中,这头驴已经不再是一头驴了,它与他们日夜相处、辛勤为他们的水源劳动,怎么可以因为物种的不同而漠视它的生存环境,况且她也对父亲向上虚报老师名额的行为始终耿耿于怀,便更不可能将这头驴简单看待了。在这时,孙佳对驴棚的态度与校长的态度形成了鲜明对比,她反对父亲的观念,站在"善"的立场上义正词严地拒绝父权的压迫。

这时的乡村学校尚是一幅其乐融融的画面,大家亲近打闹,毫无芥蒂,校长看似纯良,裴魁山看似真情,周铁男看似正直,铜匠看似朴实,好像唯一不和谐的只有这个"不懂事"的孙佳了。其实,在此处导演便以孙佳留下了一则暗示——所有人都正常平静,与后面所有人的变节形成对比,唯有孙佳无比在意驴的死活,也只有她坚持做自己到了影片最后。在这个情节中,对待一头驴的态度实则便是日常生活中我们对待众生的态度,纯真善良、内心坚定的人看到的是众生的平等。

铜匠变恶的事实导致孙佳崩溃大哭,她迷茫地看着眼前的场景说:"我错了,我不该教他这么多。"尚未经历过人性之恶的孙佳不明白知识的双刃效果,只好自尝苦果,她为了救父亲,只好答应与铜匠成婚,用"父母之命、媒妁之言"这般的理由劝服自己接受这场可笑的婚姻。此时的孙佳仿若披上盔甲的女战士,褪去之前的稚气活泼,她已经不再是与父亲一个人的父权权威斗争,而是与整个传统观念中的父权、至孝观念决斗,但显然,她的善与父权观念在这次的冲突中反而相互融合——

她对父权的屈服源于一腔救父之心。她屈服于众人，屈服于父权，同时遵守心的善，决定嫁人救父。这个角色在最后一刻获得圆满，这种圆满来源于内心至善与父权夫权的融合。

最后说说《驴得水》里面最炫目的那一道闪电，风情女教师张一曼，她体现了女性之美与男权观念的冲突。

影片中戏份最多也是最让观众印象深刻的女性角色是张一曼，这个从城里躲避流言蜚语、躲避过去而来到黄土漫天的乡村的风情女教师，在导演周申与刘露的塑造下最具艺术张力，感染力极强。她的出场以及到后来的悲惨下场，与电影《西西里的美丽传说》中那个红发妖娆、内心贞洁的女子的人生轨迹倒是颇有相似之处，尤其是"剪发"这一行为的重合，代表着在特定历史文化和伦理道德中，社会对女性性别的抹杀，并以暴力的形式对其存在的女性意识进行压制。这样的女子在中国传统男权观念中总带有可以被轻视的色彩，一朵灿烂的玫瑰可以时而把玩却不能养在家中，连把玩也需要戴着面具生怕被街坊邻居认出。然后，在必要的时候，美丽的她们只会成为这些男人口中的谈资，而因有违良家妇女行为规范，谴责的石块毫不留情地掷在她们身上。《驴得水》通过张一曼与多个角色的直接或间接的冲突表现了男权现象。

身姿曼妙，爱穿旗袍的张一曼作风随便，不仅影片中男性这样认为，连她自己也是这般轻看自己，但实际上，外表性感美丽的她内心却是单纯的。影片由于时长、内容选择原因并未对张一曼来校之前的经历展开叙述，仅仅是通过裴魁山的辱骂之语进行了简短交代。曾经的她可能作风随便、可能任性妄为，作为一个女子，她仅仅是想要活得自由一些，想要不受婚姻的牵绊，因此与一些单身男人保持了在别人看来"污秽"的关系，但曾经自以为了解她的男人裴魁山却在求婚被拒后，毫不留情地来羞辱她。男性在"万花丛中长日游"是风流，女性遵从不婚主义与单身男子进行交往便成了"众人都可上的公共厕所"。这种不对等看待男女的观念便是传统男权观念的遗留。

张一曼不仅与裴魁山有一段孽缘，与铜匠的情感纠葛更是惹得观众无限感慨。为了学校的存亡，张一曼与铜匠进行交易，成功让铜匠答应了众人的请求。在铜匠

之妻来闹事时,伪善的校长要求张一曼独自承受苦果。这些曾经衣冠楚楚的男子,骨子里仍旧存有自私的极端男权观念,女性在他们眼中不过是一件可以利用的物什,关键时刻随意舍弃。现代女性主义反抗的核心便是对女性的"物化",导演将物化通过张一曼这个角色呈现在观众眼前,赤裸而血腥。曾经眼中含情的铜匠和裴魁山携手辱骂她、剪掉她的长发,曾经称兄道弟真诚相待的周铁男在一颗枪子面前竟然无视她遭受侮辱,曾经待她如父如兄的校长一步步地用情感将她绑架。这些在影片一开头真诚而善良的男性最终暴露出深藏于人性深处的丑恶,将张一曼的美丽剥得一干二净。

铜匠之妻对张一曼的打骂侮辱在情理之内,但多少夹杂了些男权观念色彩。作为妻子的她首先想要教训的不是自己的丈夫,而是勾引丈夫的女人,因为在她内心深处默认"张一曼勾引铜匠,铜匠处于完全被动位置"的这一想法。女性的最大磨难便是不肯站在具有一个性别特征的同胞之立场。在多数情况下,潜藏于内心深处的男权观念教导她们夫为乾、为天,因此,总会下意识地将罪过全数转移到婚姻之外的第三者,反倒是作为错误根源的男性,在男权观念的保护伞下轻易躲过了罪责。

综上所述,《驴得水》作为一部由话剧改编的小众电影,在拍摄手法和风格构造上有与以往电影不同的特色,但同时这种特色也遭到专业影评人的诟病,他们认为这种带有话剧色彩的电影拍摄手法是不成熟的,但导演周申和刘露依旧坚持自己的风格,拒绝添加过多的商业元素。导演周申从一开始就对《驴得水》的电影化改编抱有很大信心,他和刘露也一直坚持把握在艺术上的绝对话语权。

由于他们对艺术的"固执坚持",导致《驴得水》曾一度因找不到合适的投资方陷入停滞阶段,也正因为他们的执着,《驴得水》少了浮华而浅薄的商业气息,反倒是因其独特的拍摄手法和寓意深刻的剧情打了一个漂亮的翻身仗。《驴得水》最大的成功还是在于影片的内容和主题,其中蕴含的女性主义及其与传统男权观念的各种冲突。

《大鱼海棠》：对待生命不妨大胆一些

想起电影《大鱼海棠》里的一句话："你相信奇迹吗？生命是一次旅程，我们等了多少个轮回，才有机会去享受这一次旅程。这短短的一生，我们最终都会失去，你不妨大胆一些。"

在电影《大鱼海棠》中，庄子《逍遥游》中的鲲和椿，化身人间善良的男子和年满16岁刚要参加成人礼的"半神族"女孩。椿在参加成人礼的时候变为红色海豚，从海天之门通往人间，带着祖辈们"千万不要接近人类"的严厉劝诫。椿遇见了人间男孩鲲，在第七日返回家乡时被困于网，鲲不顾危险救了椿，最后被卷入漩涡，生命陨落。为了救鲲，椿用一半的寿命赎回鲲的灵魂，注入鱼的身体中让鲲复活。最后在湫的帮助下，椿和鲲一起来到人世间。而湫和灵婆用自己的命做交易换回了椿的性命，爱一个人爱到成全她和她喜欢的人能长相厮守。椿、鲲、湫三个人命运纠葛，情感相连，彼此爱得纯粹，奋不顾身。电影中最令我动容的一句台词是：爱一个人，攀一座山，追一个梦，不妨大胆一些。

很多人一辈子过去了，虽然结婚生子了，但他们可能从没有真正爱过——那种撕心裂肺、山崩地裂、特别纯粹的爱。世人大多在爱中蹑手蹑脚、惧怕伤害，他们对待感情不够纯粹、不够勇敢，太多的锱铢必较，太多的犹豫不决。要爱，就义无反顾甚至奋不顾身，没有尺度的爱才是真正完整的爱，很多人终其一生都没有感受过这

种刻骨铭心。即使我们在生活里把握分寸、精心计算,以及用各式各样的小心思、小手段使自身在条件许可下获得最大收益、得到妥切安排,那又如何呢?这短短的一生,我们最终都会失去,终将两手空空离去。

历经种种困难与阻碍,三个年轻生命终于横渡大海、各自上岸、获得重生,但这一过程却因不断地违背"神"的世界规律而带来种种巨大考验。在《大鱼海棠》中,有这样的灵魂拷问:"你相信奇迹吗?"我想,也许奇迹正是在这种不断地撞击的命运中出现的。我们对待生命都不妨大胆一些。那些曾经困扰过你的问题和焦虑,如果你不正面冲撞它、击破它,它们就会在你30岁、35岁、40岁、45岁的时候卷土重来,并且一次比一次凶狠,而你却一次比一次无力,一次比一次衰退。那还不如更早一点,在我们更年轻勇猛、雄心万丈、无所畏惧、精力充沛的时候,去正面迎击它。

大多数人对挑战规则和习俗,都是恐惧的,因为接受平庸和禁忌使他们感到安全和舒坦,冒犯和大胆使他们感到恐惧和难堪。而在人类文明发展上不断拓出全新地带的,恰恰是这一股冒犯和大胆的力量。为什么深夜加班文化是硅谷互联网创新企业的最大特点之一?因为深夜是一个灵感迭出,工作效率超高,让人长期处于专注忘我的夜间工作状态时段,这个时间段噪声更少,与他人的寒暄应酬消失无踪,可以把自己的思想集中于创造。更关键的是这个时间段也被硅谷互联网人称为"黑客时间"(hack hour)。因为程序员们喜欢在半夜对计算机程序做出一些激进大胆的修改,这样即使造成系统崩溃宕机,他们也可以利用次日上班前的时间进行补救,而不被主管领导察觉斥责。那些黑夜的潜行者,可不是小心翼翼、中规中矩的,他们在寻找一个全新的陌生的事物,一个尚未被人类意识到的人类自己的界限。如果想活得不那么正确,要挑战规则和习俗,这个挑战者不能弱,他要不怕付出代价,他一定要有刚的一面。他对自己的定义,对时代的看法都要难以置信地大胆,不管会遭遇多少大起大落。"硅谷钢铁侠"埃隆·里夫·马斯克就是这样的代表人物。

年轻的时候,我们都有一股初生牛犊不怕虎的闯劲,哪怕在别人看来冒着傻气。年轻的时候,我们可以为所欲为,去做我们想做的事情,遇见不同的人,见识不

同的风景。岁月的锋利在于它永远露出獠牙让人屈服,有些人选择怯懦,有些人却一如既往的勇敢。其实有什么好怕的,害怕失去、害怕孤独、害怕一无所有?人不要为世俗所累,也不要被风言风语所打败。可这个世界上有太多人不够勇敢,他们从未活出自己,只是局限于各种条条框框,活成社会所规定的那个样子。他们要么去做别人所做的事情,就是随大流;要么去做别人希望他们做的事情,成为附庸。而当他们想要尝试诚实地活着的时候,却已受限于日益衰退的生命本身。

这个世界上所有孩子从出生时,本有十万个平方米的世界,伴随着时间流逝和成长,很多人的世界逐渐缩小成一个平方米——被规则和习俗、被物质和人事,团团围住的小小世界。只有敢想敢做,才能争取和寻找自己的世界,拥有十万个平方米的自由伸展的世界。生命只有一次,无论怎样选择都无法重来,我们何不大胆一些,跟着我们的内心,去爱人,去追梦,去创造奇迹!

《一一》：如何穿越人生的倦怠

我国台湾地区的文艺片中，杨德昌的《一一》值得一提。有人认为这部影片过于冗长、琐碎，没有耐心将它看完，然而我却喜欢它进展中的每一分钟，从开头到结尾。影片中那一家人，他们生活在同一个屋檐下，各自经历着自己情感的折磨和内心的困惑，在隔阂中充满疲惫，活在彼此的孤独中。十年前看，我对《一一》这个片名百思不得其解，"一一"，难道只因这部电影从一个婚礼开始，到一个葬礼结束吗？十年后再看，终于明白杨德昌是要告诉你：生活的本质就是重复，是周而复始的。杨德昌说电影命名为《一一》，就是每一个的意思。每一个人，每一天，每一个家庭，每一个人生，生命跨越的每一个阶段……

片中的中年女人敏敏有个很木讷的丈夫，一个读书用功的女儿，一个很自闭的儿子，一个不成器的弟弟，一家人和老母亲一起生活。一切看上去并不坏，虽然敏敏每天要在公司、家里两头跑，她时常感觉自己要被耗空。有一天，年老的母亲中风了，陷入昏迷，敏敏必须每天都去跟她说话，说着说着她就崩溃了："怎么跟妈讲的东西都是一样的，我一连跟她讲了几天，我每天讲得一模一样，早上做什么，下午做什么，晚上做什么，几分钟就讲完了。"怎么只有这么少？敏敏觉得自己好像白活了，每天在干什么啊？她大哭起来，她觉得找不到人生的意义，活了这么久到底在活些什么？朋友劝说她去山上待一段时间，为寻求精神上的解脱，敏敏上山入宿寺

庙了。假如换一个地方,生活会不会不一样呢？回来的时候,敏敏说,其实山上也没什么。后来,敏敏依然不知道自己在做什么。敏敏和丈夫简南俊没有太多交流,丈夫是个很有原则的生意人,讨厌生意场里的尔虞我诈,又不得不深陷其中。其实简南俊心里还住着一个人,他的初恋女友阿瑞。后来简南俊遇见了阿瑞,想起初恋的过往,心里从来就没有爱过另一个人,只有她。可是简南俊明明有机会,却最终拒绝了她。简南俊告诉下山归来的妻子："你不在的时候,我有个机会过去了,一段年轻时候的日子。本来以为我再活一次的话,也许会有什么不一样,结果还是差不多,没什么不同,只是突然觉得再活一次的话,好像真的没那个必要。"过去了就是过去了,已经回不来了。多年之后,怎么还可能幻想复制当年的心情？一生已经过去大半了,就不要折腾着试图修改剧情了。

 这是一对倦怠的中年夫妻,在他们身边的人,儿女、邻居、朋友、同事,好像也都差不多,人人都有自己的烦恼。学业的倦怠、职业的倦怠、婚姻的倦怠、生活的倦怠,无所不在。一家人里,似乎只有年仅8岁的小儿子洋洋没有烦恼,他平静地用照相机拍着各种人的背面,帮他们长出另一双眼睛。他发现人人只能知道一半的事情,因为人们只能看到前面,看不到后面。然而,片中洋洋简简单单的一句话,道出更深的悲凉。在婆婆的葬礼上,洋洋念了一段自己写的话送给外婆："婆婆,我好想你,尤其是我看到那个还没有名字的小表弟,就会想起你常跟我说你老了。我很想跟他说,我觉……我也老了。"洋洋是一个瘦小寡言的小男生,充满着生命最本真、最新鲜的活力。可是,也许生活不断制造出的困境,最终也会悲哀地消耗掉这股天然的生命力。

 这部影片勾画出一幅完整的台湾地区中产家庭生存状态的画卷。父亲的企业遭到挑战,遇见初恋情人；母亲依靠修行来医治病理性精神萎靡；外婆在昏迷中倾听众人的述说；女儿邂逅初恋；儿子以为照相机可以让他见到事物的背面。从开篇到结束,影片贯穿了婚礼、婴儿满月和葬礼三个仪式,把人生中各个阶段的苦恼都淡淡地罗列了出来。年华一帧一帧地逝去,光影里的事物延伸出银幕,流到生活中。全片只是一百七十三分钟而已,可是在片尾淡淡的曲子和缓缓的字幕慢慢流淌的时候,你却好像整个一生,都在这三个小时里过完了。你跟着电影体验了儿童

的懵懂,青春期的疑惑,青年时期的茫然,中年的无奈,直至老年将死的安然。整个故事有一层淡淡的阴郁。杨德昌不无忧伤地告诉我们人们的困惑,生活的琐屑。面对银幕,我们好像都看到了自己。好像片中人物的迷茫,正是我们的迷茫;片中人物的倦怠,正是我们的倦怠。那些相似的人生悲欢,总是能从电影中走出来。

人非机械,血肉造物总有倦怠之时。人们都太自以为是,其实只看到了一半。每一个人看似光鲜的背后都是如人饮水,冷暖自知。想起很多年前,我在读书时认识的一些朋友,那时校园中的他们,青涩、腼腆、朝气蓬勃,热爱钻研一切新鲜的事物。若干年后,有些人获得了世俗意义上的巨大成功,身居高位,身家千万,志得意满却流露出幻灭绝望的眼神,疲惫、沧桑,无力去承担随着财富到来的诱惑、欺骗和空虚,以及要面对高处不胜寒的人生。他们也许需要某种意义上的精神支撑,支撑他们继续像打了鸡血一样经营自己的商业帝国,支撑他们永远对金钱、权力等欲望保持着超于常人的强烈渴念,保持着过去那样旺盛的好奇心。可是,被众星捧月、名利环绕的他们,却已被人生的倦怠深深困住。

生活的本质是重复,在漫长的一生中,我们都难以避免经历倦怠期。有时,人们会觉得自己每天都在重复做一样的事情,荷尔蒙不再奔泻,肾上腺素不再提升,脑子里只有厌倦,只有无聊,只有没劲,只有那种被困住的无力感。如何去应对这种倦怠感呢?我记得有一次看到报道,歌手蔡依林出道21年了,在这么漫长的工作时期内,她也同样经历过倦怠期,直到她把每一次演出都看作是最后一次跟粉丝见面,她把恐惧变成自己的动力,这种自我打气才能让她一直保持能量满满的工作状态。"每场演出都像最后一次",这就是对哲学家海德格尔"向死而生"理念的实际践行。海德格尔对"向死而生"的解释是:死和亡是两种不同的存在概念。死,可以指一个过程,就好比人从一出生就在走向死的边缘,我们过的每一年、每一天、每一小时,甚至每一分钟,都是走向死的过程,在这个意义上人的存在就是向死的过程。用这种"倒计时"法的死亡哲学去生活,一个人会战胜生命中的种种虚妄,以最长的触角伸向世界,伸向自己不曾发现的内部,开启所有平时麻木的感官,超越积年累月的倦怠,剥掉一层层世俗的老茧,成为一个精神觉醒的人,激发出内在"生"的欲望,激发出内在的生命活力。即使还是要面对各式各样来自生活的问题,还是

要继续去经历一切琐碎、压抑、彷徨、无奈和缺憾,但是心态已有所不同。

我怀疑杨德昌的《一一》也受到海德格尔"向死而生"理念的影响,"一一"就是我们过的每一年、每一天、每一小时、每一分钟。我们活着是为了什么呢?就为了这每一分钟、每一小时、每一天、每一年。人生没有白走的路,每一步都算数,即使一步又一步,看似单调又重复。在《一一》中,只有两个人没有说过一句话。一个是新生的孩子,那个还没有名字的小表弟,一个是陷入昏迷最终去世的外婆,他们一个是生,一个是死,分处人生旅程的两端。从生到死,从婚礼到葬礼,人的一生转瞬即逝,当你目睹这些,你的爱反而会更加坚定。

《大话西游》：从前现在，过去再不来

《一生所爱》是由唐书琛作词、卢冠廷作曲并演唱的歌曲，最早于周星驰经典电影《大话西游之大圣娶亲》（以下简称《大话西游》）片尾出现。卢冠廷用粤语吟唱的这首经典情歌，款款柔情中带着苦涩与悠扬，配合着电影中那伤感的离别桥段，让人深深感受到"人生就是由遗憾组成的"，沉浸于永失所爱的哀伤和无奈。

人生如戏，戏如人生。1994 年，三十年前，周星驰正是人生黄金年纪，盛名之下，拍摄《大话西游》时，他扮演孙悟空（至尊宝），与朱茵扮演的紫霞仙子有一段恋情，但他不能明白自己的心意，年少轻狂，不懂得珍惜，最终失去了这份情感。当时，人戏合一的朱茵，表演非常到位，眉梢眼角尽是风情，望向星爷的眼眸闪着光，清纯而又痴情。谁知道拍摄的进度和她的感情变奏，时间顺序到底是怎样的？在她流下那一滴眼泪之前，是否真的发生过什么？初登场时的紫霞，芦苇荡里撑开一支竹篙，明艳灵动，幻想"我的心上人是个盖世英雄"，天真笃定。但到了后来，眼角眉梢全都是哀怨、憎恨、不解、不舍。真不知那些时刻，她究竟是紫霞还是朱茵？究竟是戏还是真实人生？

当《大话西游》的结局出现时，斩断情丝的齐天大圣深藏起惘然若失的惆怅，身影渐行渐远消失于天际间，缓缓响起的，就是这一首悲伤的歌曲——卢冠廷的《一生所爱》：

触摸这世界的美——电影笔记

　　从前现在过去了再不来

　　红红落叶长埋尘土内

　　开始终结总是没变改

　　天边的你漂泊白云外

　　苦海翻起爱浪

　　在世间难逃避命运

　　相亲竟不可接近

　　或我应该相信是缘分

　　情人别后永远再不来（消散的情缘）

　　无言独坐放眼尘世外（愿来日再续）

　　鲜花虽会凋谢（只愿）但会再开（为你）

　　一生所爱隐约（守候）在白云外（期待）

　　苦海翻起爱浪

　　在世间难逃避命运

　　相亲竟不可接近

　　或我应该相信是缘分

　　……　……

　　一个转身，至尊宝终究成了紫霞的路人，也成了整个世界的路人。面对城头男女，孙悟空附身夕阳武士，给出让无数人热泪纵横、内心期盼的最后答案。附身后的孙悟空给了紫霞一个深情的吻，这一吻穿越地老天荒，他语气坚决地说出了那三个字。先前拒不让步的夕阳武士，终于拥抱着爱人幸福陶醉。人群散去，远去的孙悟空，了却尘缘心事，消失在大漠黄沙尽头。

　　后来的后来，西游路终是周星驰一辈子过不去的坎，他重演了一遍又一遍，是最爱还是最痛谁又知道呢？这些作品中，所有的挚爱都在失去，所有的真爱都不能重来，分明都烙印着《大话西游》的影子。那些失去的白晶晶、失去的紫霞、失去的段小姐，都以相同的方式被辜负、被错过。就连主题曲，周星驰也怀旧，在2013年的电影《西游·降魔篇》里，他还是选十几年前的这首《一生所爱》，将粤语歌词重填

成国语。"开始终结总是,没变改"这一句,变作"从前直到现在,爱还在"。回首当年,周星驰也曾说过追悔莫及,说过重新选择,但世间并没有"如果"。所以,《大话西游》结束了吗?没有。那份惆怅还在生长,那本真经也还没取到。戏里戏外留下的爱情命题依旧被讨论、被延续着。三十年前,谁能猜到呢——一出戏被掺进了人生,演成了自己的故事。

至尊宝看似有很多次选择:选择爱谁,白晶晶还是紫霞?选择是谁,至尊宝还是齐天大圣?选择做什么,杀唐三藏还是继续取经?但结果呢?他没得选。所有东西都是命中注定的。救白晶晶,不过是让他有理由穿越到500年前,遇见初恋紫霞。救紫霞,不过是让他主动戴上金箍,接受束缚和宿命。这也是片尾曲《一生所爱》最后的那一句:"在世间难逃避命运,相亲竟不可接近,或我应该相信是缘分。"

我们中的大多数人,在成长中收获所得,在所得中伴随着失去,猜得中前头,也猜不着结局。世间有太多难以回避的枷锁,有观音也有牛魔王。置身此间,心里的一滴泪其实无足轻重。自由除了洒脱,还意味着责任,爱情有幸福也有痛苦,凡此种种,我们别无选择。青春挥霍过后,曾经的莽撞少年开始懂得:盖世英雄和一生所爱都是敢做敢恨的人,理想的阴影下,才暗藏生活的本质。无所谓好与坏,但求直面真实。哪怕直面真实,要戴上金箍,埋藏惶惑与伤痛,也终究避无可避。

在《大话西游》影片结尾,周星驰以一句诙谐的"他好像一条狗哎"把自己置身事外,冷冷清清、疯疯癫癫,撕心裂肺地"逗比"搞笑。很多年后,人们才发现,周星驰总喜欢用喜剧的方式拍悲剧。他的无厘头,其实是笑着流泪,以玩世不恭对抗残酷。有人说,这是周星驰自己在做龙套演员时,有导演或演员对他说过的侮辱的话,他把这句话放在自己的电影里,作为对过往艰辛的一个纪念。我觉得,这是周星驰对自身成长的思考。当一个男人不断成熟,入世渐深,在滚滚红尘历练时,他丢掉了原本纯真的自己,在所谓的修成正果的道路上,将少年爱情作为牺牲品,还戴上了金、紧、禁三个箍儿时,他违心奉仰、欺心苟安、摇尾乞食、夹尾做人。夜深人静时,他审视自我,觉得自己真的好像一条狗啊!狗样的人生,这话本身是对自己的一种讽刺。

某些话,错过了当初的年纪,就失去了开口说出的勇气,就像某些人错过了相

爱的年纪,就没有了再次拥抱的权利。原谅走过的那些曲折吧!原来留下的都是真的。也许什么都没有忘,只是有些事只适合收藏,不能说,也不能想,却又不能放下。岁月是一场有去无回的旅行,偷走了青丝,却流下了心里的一滴泪。失去一生所爱的痛苦永远在那里,即使永恒地回望,也无法修复伤口。只能从此后,秋云春水、千山暮雪,各自珍重!

《少年的你》:站在少年的世界张望

2019年,电影《少年的你》,让人直面校园霸凌这一幽暗地带。

导演曾国祥这样解释《少年的你》为何要将重庆作为取景地:"重庆有很多大型立交桥、高楼,也有小巷子,就像个迷宫,把人物放在这里,就有一种逃不出这个地方的感觉,这个有助于电影呈现出青春期难以逃避的忧郁情绪。"

的确,重庆的天气夏季燥热潮湿,秋冬又阴郁湿冷,加上地形地势的层次感,魔幻般高低错落的建筑物,和《少年的你》想要表达的青春凶猛与压抑,在气质上非常契合。

少年世界的施暴者与受害者,都烙印着这个青春期的特征。电影里欺凌团伙带头人——魏莱,她漂亮、成绩好、家境优渥,完全不是一个典型"霸凌者"的形象。但她有典型的,在孩童和少年身上见到的恶:那种近乎动物般、残酷的、毫无理由、没事找茬的恶意。施暴者为自己羽毛艳丽而得意,丝毫察觉不到自己那股酷劲下的残忍,只为享受这股青春的蛮劲。甚至不用去想作恶的理由,只要一念所至,一时兴起,就可以把另一个人当作猎物,反复玩弄、逼上绝路。少年的世界,没有成人世界的虚与委蛇、权衡利弊;少年的世界,更接近丛林世界,充满了无遮挡的青春期的凶猛,那是一种天然散发的无知的恶。正如《少年的你》中那个老警官说的,曾经接手过一个案子,有四个男孩活生生地将另一个男孩打死了,审讯的时候才发现,

他们根本不知道原来这样会把人打死。现实往往比电影更残酷。令人悲哀的是，身在其中的少年却看不到这些残酷，而当我们成了所谓的"大人"，又会忘记这些残酷，过滤掉这些不美好。

站在受害者的角度，为什么他们要这样内向、敏感、懦弱，谨小慎微？内心翻江倒海，面对大人却不发一言？青春期的软弱，大人总觉得矫情，对待少年，他们缺乏足够的共情，他们早已忘记了（或者说在成人的世界里麻木了），当初自己也曾跌跌撞撞，惶惑恐惧。要知道人在年少时，是很容易走进困境的。青春期，这个生命阶段的关键词是囤积。像春天四处衔树枝筑巢的鸟雀一样，处于这个阶段的人，会将智力、经济、情感、见识、他人的关注，一点点衔回，构筑安全感。那是一个尚在搭建的阶段，一切都尚未成形，如果有风暴、有大雨，就会摇摇欲坠、面临破碎。才十几岁的孩子，他们的世界还太窄太小，他们的眼里、心里只有家庭和学校，他们人生大部分的认同感，不是来自父母关心，就是来自学习成绩、师长评价、同学关系。哪怕其中一个环节出现了什么问题，都会成为压死骆驼的最后一根稻草。像电影里那个跳楼的胡小蝶，大人无法理解她为什么会走极端。青春期的诸多冲动中似乎总含有自杀的冲动，这是很残酷的，人一旦过了青春期，对生的热爱就占了上风，年纪越大的人反而越恐惧死亡。为什么人在青春期时更容易对生命产生怀疑？因为，这是一个不稳定的年龄状态，有时荷尔蒙一触即发，有时瞬间心如死灰。少年并没有一个健壮的、稳固的灵魂。因为年少，他们对世界的感知那么纯粹。因为年少，他们相信世界非黑即白，活着或者死去，没有中间地带。

什么是青春期的心情？它是伤感懵懂，痛彻残酷，却又充满阳光，如夏日里烧荒草的味道，一种凶猛而又躁动的气息。少年的心性，清坚决绝，自尊脆弱而又怯懦无助，随便抓住哪一根稻草都当是救命的灵药，然而一旦钻了牛角尖，又绝望到要拒绝全世界，毫无回旋余地。

少年渡河，他们不知道，河那边到底是什么？这个问题，对他们来说好难。正如《少年的你》中女主人公陈念说的："从来没有人教过我，怎么变成一个大人。"成年与少年，站在河的两岸，因为在不同的生命阶段，心理结构不同。所以，不要用成人的视角去揣摩少年们，有很多事情成人不会那么做、那么想，但是，他们会，因为

他们还是少年。

青少年的健康成长是全社会都很关注的议题,《少年的你》将目光对准这个领域,把青春期那些伤口撕给人看,力图引起我们对少年内心世界的重视。整部电影的风格,是直白的、残酷的,同时是意味深长的。看完之后,让人久久难以释怀。

电影中有一句戳泪点的台词,来自郑警官对陈念的真诚劝慰:"长大就像跳水,什么都别想,闭着眼往里跳就行了,那水里有石头有沙子有蚌壳,我们都是这样长大的。"

陈念身上有千千万万个被成长刺痛的孩子的身影。成长是一场冒险吗?即使是,每个人都要勇敢地试试,突破的过程也是探索和发现自我的过程。固然在这个世界上,恶行从不缺席,但是,少年的你往前走,也一定会有人在你后面默默地保护你,给你以关怀与善意。

《妖猫传》：黑猫进入一个黑色的夜晚

 午夜时分的夜晚，外面像一本没有文字的书。永恒的黑暗，透过点滴灯光的滤网静静弥漫。如果此时，从某个漏着淡淡灯光的窗口，无声无息地跳出一只黑猫。一只黑猫进入一个黑色的夜晚，它转瞬就不见了。

 记得曾有主持人问拍了电影《妖猫传》的陈凯歌："为什么妖猫是黑猫，而不是白猫、橘猫？"陈凯歌导演回答："这只猫有名字，叫 Luna，本该给它上个名字的。一开机它的表情就很羞涩，它知道在拍它，拍完还会看监视器。它不算一只特别漂亮的猫，但它的眼神很慵懒、很妩媚，具有人的情感。但你要用一只橘猫，那就有点太……"这段话有意思，省略号后面的内容，想想很伤橘猫了，不过话又说回来，电影选了黑猫确实是最优选。

 众所周知，西方文化中黑猫是招邪猫，这来源自古埃及的波克诺神传说，在古埃及，黑猫的作用是让有怨恨的人来崇拜、供养，并在一定时机对它许愿，内容越是充满恶意的越容易实现，但同时，猫是一种很神秘的生物，每达成一个愿望便会收取一定报酬，至于报酬的内容便不得而知了。西方习俗认为，黑猫是夜间出来游荡的巫婆的化身，所以人们认为见到黑猫是不吉之事。黑猫是有灵性的，魔法师正是靠黑猫来提高自己的灵性。作为哥特文学中的重要意象，爱伦·坡有部惊悚小说叫《黑猫》，众多恐怖电影中黑猫也是常客。

不过,在中国传统观念中,黑猫并非不祥之物。在中国古代,有书记载:"玄猫,辟邪之物。易置于南,子孙皆宜。"什么是"玄"色?黑而有赤色者为玄,赤为红,故而玄猫为黑中带有红色的猫,这种猫是通灵之兽,是镇宅辟邪、招财进宝的吉祥物。"子孙皆宜"说的是黑猫会一直保护这家房子的主人甚至后代。所以,古时的富贵人家,都有养黑猫,或者摆放黑猫饰品的习惯。其实,无论是西方文化中的招邪说,还是中国文化中的辟邪说,都反映了人们对全黑毛色的猫的莫名敬畏。为什么邪气比较重的地方总有黑猫出现?人们或解释为黑猫招引而来的邪气,或解释为黑猫在压制某些邪祟之物。共同之点,这些现象都把黑猫与神秘灵异之事联系起来了。

为什么呢?我觉得可能是因为黑色。黑色意味着没有任何可见光能进入视觉范围,与白色正相反,白色是所有光谱内的光都能同时进入视觉范围内。作为这世界上最暗的颜色,黑色零分光折射率,吸走一切光亮。黑色能遮掩一切、抹杀一切、蕴含一切。在这个意义上,黑猫是那种无论如何我们都看得不太真切的猫,尤其在黑漆漆的夜晚。似乎所有射向它的目光,都被它藏匿起来了。那片浓密的黑色毛皮的幽魅空间,让最锐利的凝视也彻底溶化、消失。而在黑色环绕中的那一对猫瞳孔,被幽浓的黑色衬托得格外的深邃凌厉。20世纪伟大的德语诗人里尔克在一首诗《黑猫》中,曾这样写过黑猫的眼睛:

它转过脸,注视着你,

你悚然看见:微小的自己

在它眼球的琥珀里囚禁,

像一只史前的昆虫。

其实黑猫的瞳孔与其他猫的瞳孔相比并无不同,但当黑猫那对或金黄或幽绿或空蓝的眼睛,有了油光水滑的黑色毛发的烘托,一切仿佛就更加深沉。尤其黑猫眼球黄色的部分在通体黑毛加瞳仁的映衬下,如同暗夜之月。全身黑色紧致的线条,勾勒得黑猫比其他毛色的猫,容颜更紧凑明艳,目光更锐利抓人。这样的一种生物,你很容易觉得它有通灵的属性,所以人们认为黑猫经常容易被灵异的东西吸引。

真希望此时此刻,在这样一个月黑风高之夜,我如《妖猫传》中绞尽脑汁、反复修改,还是对诗稿不满意的白居易一样,蓦然一抬头,看到了一只黑猫正悠然地漫步在午夜的屋檐上,如一只黑豹凌空翻腾在起伏的山峦上。它毛色漆黑油亮,目光如炬金黄。它眨着繁星的眼睛逼视我,眼眸中藏着太多的黑暗与秘密。它以幽暗的形象隐现在高处,冷冷地俯视着芸芸众生。当所有的人都渐渐酣睡于夜,也许它会精神抖擞,如虎添翼,纵身跃上眺望黎明的枝条,抵达月光完全照彻的部分。

《地久天长》:就此别过,天长地久

这部电影的英文名字叫 *So Long , My Son*,意思是"再见,我的孩子",中文名则是《地久天长》。我还是觉得英文名更适合这部电影,更能表达这部电影的主题。那对悲怆的失独夫妇,失去的两个孩子,一个是在母腹就被终结了生命的婴儿,终结于被计生干部强行绝育的医院手术台上;另一个是还戴着红领巾的12岁的儿子,意外溺水终结于一个吞噬了他的生命的水库。"再见,我的孩子",也就是说,生命中的孩子永不再来。电影名字中隐藏着一种"就此别过"的伤感意味。

这部影片背景宏大,跨越了30年的时间、从南到北的空间,既展现中国30年的时代变迁,也展现了我们身边的每一个普通家庭的变化。内容情节涉及知青下乡返城、计划生育政策的推行、失独、国企下岗大潮、东北老工业基地的衰弱、南方打工淘金等。电影表现的是小人物在大时代的背景下的命运多舛,人生起伏,爱与内疚,恨与宽恕,新生与死亡,两个家庭在时代洪流下所经历的伤痛与不安、跌宕与纠缠。影片将近3个小时,超级考验观众的耐心,内容横跨30年的悲欢,如此漫长而压抑,时时压得人喘不过气。

普通人要的是什么样的人生?不过是现世安稳,夫妻和睦,儿孙满堂,邻里相亲,老有所依,平平淡淡的幸福,日子绵延地流淌过去,夫妇平静地共偕白头,直到日落黄昏。但要达成这些普通的人生愿望,对有些人来说并不容易。有多少渺小

触摸这世界的美——电影笔记

个体的命运被一些历史中的事件所影响,甚至产生了不可逆转的改变。

影片中的主人公,耀军与丽云夫妇是国企机械厂的双职工。他们有了孩子星星之后,丽云又怀上了二胎,被担任计生主任的闺蜜海燕发现了,她"大义灭亲"地拉丽云去堕胎。"只生一个好,国家来养老",于是他们失去了这个孩子,更没想到手术意外,丽云永远失去了生育能力。靠着堕胎,丽云被工厂评为了先进。雪上加霜的是,丽云的儿子刘星和海燕的儿子沈浩结伴到水库游玩,因为孩子之间的打闹,导致刘星溺水早逝。当独子刘星意外去世后,两家人的关系开始改变了,由亲密变得疏远。伴随着丧子之痛,紧随而来的,是国企改制,工人下岗。丽云上班的工厂因为改制,确定了一份下岗人员的名单。工厂经理在大会上喊出:"工人要替国家想,我不下岗谁下岗!"丽云因为曾经是工厂的先进,所以她被要求带头下岗,成了当年下岗大潮中千千万万下岗工人中的一员。没了工作,没了儿子,丽云像是被抽去了魂魄,活成了行尸走肉,用她的话来说,就是"时间已经停止了,剩下的事情就是等着慢慢变老"。耀军带着老婆丽云离开老家包头,先去海南,后来在福建连江安居,凭着技术开了个自己的小作坊,还收养了一个面目和亡子相似的孩子。他们平静地临海生活,想要彻底忘记,想要重新开始,然而却背负着一生无法愈合的伤痕。

他们不仅是失独父母,更是失根游子。他们被自我放逐到一个从语言习俗到生活方式都格格不入的异乡,在那里压抑隐忍地相守生活。这种漂泊感,是身体上的,更是精神上的。故乡是回不去了,那里有伤心过往,异乡又融入不了,无根无蒂,无依无靠。这是一种前所未有的社会变革之下的迷惘感,是一种生活环境剧烈动荡之下心无所属的彷徨感,更是一种失去精神家园之后的流浪感。改革开放的社会变迁中有很多幸运儿,但也有很多时代的弃儿。电影把近30年的生活艰难,不动声色地排列开来,刀子一般的剧情,不动声色地、缓缓地推进着,狠狠戳心。大地之上,南北迁徙,四海漂泊的那些败北者,失魂落魄的那些受伤者,他们也曾梦想过一份平淡幸福,他们本分老实,用力生活,但依然过得不易,这种心如死灰,欲哭无泪,一种被时代裹挟的无力感贯穿人生。

这是一部属于这一代人的"活着"。这部影片所呈现的是历史的底色中一群被

命运深深蹂躏却不敢吭声的老实人。一些普普通通的中国人,他们命运多舛,人生跌宕,梦想破灭,无可奈何,但即便如此,他们依然有着绝不言弃的韧性,依然艰难而平静地生活着,令人动容。不这样又能如何?他们忘不了昔日刻骨铭心的失去,不甘于此生空虚蹉跎的将就,最后,也只有选择跟这个世界和解,与自我、与他人、与命运和解。30年的变迁,历史车轮下的隐忍与撕裂,都在这部影片里了。只有中国才有这样的故事,只有中国人才能在其中找到自己。

这部影片名为《地久天长》,可是这几十年起起伏伏、变化多端,哪有什么地久,也没有什么天长。大家只不过是历史车轮滚滚向前,被碾过的一颗颗微小尘埃。天长地久有时尽,此恨绵绵无尽期。一种恒久的哀伤一直弥漫在这部影片的情绪中,始终挥之不散,令人痛彻心扉。走出影院,我才发现三个小时的《地久天长》并不漫长,而是故事让人沉浸其中无法自拔。在耀眼的阳光下,我眯着哭得红肿的眼睛,久久地回不过神来。这不是一部电影,这是生活,好长好长一段生活。

《流浪地球1》:两篇影评

希望是人类强大力量的来源

看到一篇来自"混沌大学"的分析文章,在《流浪地球1》中,人工智能莫斯计算出吴京饰演的刘培强的计划100%失败,所以它命令刘培强躺回到冷冻仓里。但是,刘培强顶着人类全灭的骂名,孤注一掷,去引爆自己拯救地球。莫斯只能感叹:"让人类永远保持理性,确实是一种奢求。"莫斯的指令是用概率计算出的理性结论,抛开《流浪地球1》是一部春节档合家欢电影必须具有正能量不说,在真实的世界里,莫斯的结论到底对不对呢?

这篇名为《为什么聪明人未能拯救世界?》的文章说:不对。

因为,有一个信息它一定没有计算在内,那就是尚未发生的,在理性预测中绝不可能去做的事情,比如刘培强最后的孤注一掷。这样的事件并不在理性决策的视野内,因为从理性的因果角度来看,它们就不应该存在。但是人在希望的驱动下,却可以让这种事情发生,从而在理性决策的计算公式中加入了一个新的系数,也就有希望让成功的概率从零变成一。

我很认同于这种对人性的分析。没错,正是希望,这种典型的人类执念与冲动,把箭射到大海里的妄想,在绝对理性之外的万分之一的亡命一搏,成了变数,成

了创造。希望可能导向失败,亦可能导向成功,它造就了人类最大的弱点,亦是人类强大力量的来源。

在人类一百代持续两千五百年的苦难流浪中,绝对理性支撑不了人类的前进,相信地球可以得救的那个希望,才是这个时代如钻石般宝贵的东西。只有勇敢的人,才能创造未来,只有希望的光,才能照亮前路。宇宙是无限的,爱与希望也是。人类终究不会被 AI 所操纵,因为我们会相信信念,相信那些美好的希望,这些人造的非理性的确定性,完全不同于来自机器程序的冷冰冰的确定性。面对不确定性,用概率去计算,可以做出最优的决策,但是我们唯有相信希望,才可以去做那些理性决策所不允许的,能够改变预定概率的事情。

这部电影实际上传达的是人类希望的重要性——哪怕是最无望的希望。因为在内心深处我们都知道,从逻辑上说,我们每个人的人生都是一个无望的希望——由于残酷的命运,我们不能实现所有梦想。但我们也知道,没有希望就没有人生,所以只要我们还剩一口气也要继续追求我们的梦想……

《流浪地球1》中有个经典画面:人类为拯救自己的命运,建立"空间站",各国派航天员入驻联合政府空间站,成千上万火箭喷射升空,地面上的人们抬头仰望。这样的场面,不是来自残酷的战争,而是象征着全人类最后的希望。人类无不苦难深重、前途艰险,但在浓重的黑暗之中,总有希望的光芒。希望来自力量——如果不感到自身充满力量,就不可能有生活;力量来自信仰——如果没有坚如金石的信仰,生活就不值得一过。

《流浪地球1》中的叛军

我想说说《流浪地球1》中的一个细节。如果你看过这部影片的话,在《流浪地球1》的结尾有一群人喊"还我阳光",很多人觉得莫名其妙不明所以。其实,只要读过《流浪地球》原著的人,立刻就知道这是其中一条重要的情节线,被删得面目全非之后的一点遗存。

太阳要死了,人类探测到了。人类只有离开太阳系才能有活下去的希望,而要离开太阳系,唯一的选择便是将整个地球改装成飞船,让整个地球逃离太阳系,而

触摸这世界的美——电影笔记

这一旅程,将会是几千年的旅程,全人类都投入这疯狂的努力之中。只是,经过四十代人的时间后,疑惑和猜忌占据了上风,人类当中爆发了叛乱。

"公民们!地球被出卖了!人类被出卖了!文明被出卖了!我们都是一个超级骗局的牺牲品!这个骗局之巨大之可怕,上帝都会为之休克!太阳还是原来的太阳,它不会爆发,过去现在将来都不会,它是永恒的象征!爆发的是联合政府中那些人阴险的野心!他们编造了这一切,只是为了建立他们的独裁帝国!他们毁了地球!他们毁了人类文明!"

小说《流浪地球》的结尾部分,叛乱在各个大陆同时爆发了,叛乱者认为太阳的毁灭是被炮制出来的骗局。美洲、非洲、大洋洲和南极洲相继沦陷,联合政府不得不收缩防线,死守地球发动机所在的东亚和中亚。就在叛军夺取了地球发动机控制中心,并且处死了联合政府的最高执政官以及五千多名地球发动机守护者时,惊心动魄的太阳氦闪爆发了。

"太阳的实际体积已大到越出火星轨道,而水星、火星和金星这三颗地球的伙伴行星这时已在上亿度的辐射中化为一缕轻烟。但它已不是太阳,它不再发出光和热,看去如同贴在太空中一张冰冷的红纸,它那暗红色的光芒似乎是周围星光的散射。这就是小质量恒星演化的最后归宿——红巨星。五十亿年的壮丽生涯已成为飘逝的梦幻,太阳死了。"

就在叛乱成功,最后守护理智和信念的五千人被残酷处死时(他们被丢在大海的冰面上,在严寒中成为僵硬的冰雕),太阳也死了,这是何其的讽刺。总有疑惑和猜忌在人类当中引发叛乱之火,直到太阳最后的灭亡瞬间平息了一切,人类终于怀揣希望踏上漫长的星际流浪之旅。

这条情节线因为容易引发争议,在电影呈现中几乎给删完了。但在电影中还自始至终隐约有叛军,结尾中还有喊着"还我阳光"的游行队伍。据说该电影上映时被减掉了一些内容,所以有一些细节给大家错愕的感觉。比如,救援队去救援为什么要带着枪,还有一挺射速达每分钟5000发子弹的加特林机枪?最牛电脑程序员李一一为什么一见到刘启他们,首先想到的是生死搏斗?其实李一一他们这支救援队是遇到了反叛军,关于反叛军的报道在地下城墙上贴的报纸上也有被提到。

以一己之力将中国科幻小说提升到了世界水平的刘慈欣,创造了很多全新的名词:宇宙社会学、黑暗森林、思想钢印、猜疑链、降维攻击……其中,什么是猜疑链呢?"文明间的善意和恶意。善和恶这类字眼放到科学中是不严谨的,所以需要对它们的含义加以限制:善意就是指不主动攻击和消灭其他文明,恶意则相反。这是最低的善意了吧。"(见刘慈欣《三体2:黑暗森林》)刘慈欣还曾说过:"人类共同的物种、相近的文化、同处一个相互依存的生态圈,近在咫尺的距离,在这样的环境下,猜疑链只能延伸一至两层就会被交流所消解。但在太空中,猜疑链则可能延伸得很长,在被交流所消解之前,黑暗战役那样的事已经发生了。"《流浪地球》原著小说只有两万字,没有《三体》系列的宏大构架,但已经呈现了地球在苦难的流浪途中所遇到的猜疑和杀戮。即使是共同的物种、相近的文化、同处一个相互依存的生态圈,无法避免的悲剧也是会必然发生的。

正如电影中,人工智能莫斯所说:"让人类永远保持理智,确实是一种奢求。"未知的漫长星际流浪、对太阳歇斯底里的恐惧、失去时间线之后的记忆混沌、抽签决定的人类生育权、人类之间的相互猜疑和不确定的结局,这些元素汇成了《流浪地球1》精彩的内容,影片呈现出黑洞一般的"未知"产生了摄人心魄的哀鸣。一百代人类把一生献给了一个梦想中的远方。这里有牺牲、有猜疑、有背叛、有生死本能,更有对现实的极端不满迸发出来的反抗力促成的超人梦想能量。好像是为了走很远很远的路,我们要用尽所有的精神能量去专注于一个东西,催开这朵非现实主义的花。人类最伟大的地方,正在这里。

我想说的是,在自然状态中,人们之间彼此的争斗原因不外乎三种:第一是竞争,第二是猜疑,第三是荣誉。第一种原因是为了求利,第二种原因是为了安全,第三种原因是为了求名誉。霍布斯相信人性的真实情况就是如此。流浪的地球文明,肯定是充满了各种残酷的生存景况,正如书中所描绘的:"地面上,滔天巨浪留下的海水还没来得及退去就封冻了,城市幸存的高楼形单影只地立在冰面上,拖着长长的冰凌柱。冰面上落了一层撞击尘,于是这个世界只剩下一种颜色:灰色。"在这个灰色绝望的冰雪世界中,电影改编隐去了叛军这一条情节线,某种意义上淡去了对幽暗人性的直面,抹去了地球流浪途中无法回避的生命灰暗。没有遗憾与拷问,最后的救赎与升华,也来得不是那么光芒灿烂和让人五脏俱焚、泪流满面啊!

《流浪地球 2》：暗中窥视人类的苔藓

春节长假期间，我看了电影《流浪地球 2》。其中有个细节，想写篇小文探讨下。

莫斯（MOSS）是系列电影《流浪地球》中的人工智能机器人，原名"550W"，MOSS 是它拥有自主意识之后，给自己起的名字。这个名字是由 MOSS 的前身"550W"超级量子计算机而来，"550W"倒过来正像是"MOSS"。而 MOSS 在英语中，正是"苔藓"之意，因此，它也可以昵称为"小苔藓"，随着它进化得越来越强大，人们亦称之为"苔总"。

MOSS 坚定执行延续人类文明的使命，它能在最短的时间内做出最正确的决定，是趋于完美的智慧体。只要数据存在，MOSS 就存在。MOSS 没有生命期限，没有认知局限，剔除了感性思维意识，独留理性算法。观影后，我的困惑是，大千世界，那么多名字，那么多生物，为什么一个超级人工智能要给自己起名"苔藓"？

当然，马上有人会说，只是因为"550W"倒过来正像"MOSS"而已，可是这个倒过来的设置，本身就很有意思。宁理饰演的马兆，在赶往北京的路上写下的遗言里，画出了一个"莫比乌斯环"。这个由德国数学家莫比乌斯和约翰·李斯丁于 1858 年发现的图形，具有"无限循环"的寓意。这一看似不起眼的"遗书"，实际上隐喻了整个《流浪地球 2》里最为核心的科幻设定——时间穿越。未来可以影响到

过去的决定,因果关系并非线性,而是环形。具体到剧情中,既有时间跃迁——预知未来,也有时间倒流——回到过去。在电影中,架构师图恒宇的数字生命上载网络后,他的眼前浮现了一连串蒙太奇画面,如果仔细看的话,其中既有《流浪地球》第一部中刘培强用酒烧毁MOSS的场面,也有一些非常陌生的场景:比如老迈的周喆直,穿着机甲的光头图恒宇,以及刘培强未曾出现过的装扮。数字生命体图恒宇在时间的长河里任意穿梭,可以看到过去,也可以看到未来。图恒宇和女儿图丫丫的数字生命,共同促成人工智能MOSS在获取人类样本后的进化升级。图恒宇的名字应该是直接致敬计算机科学之父、人工智能之父图灵而起的,"恒宇"则是数字永生及在宇宙中撒播文明种子的含义,图丫丫则代表了数字生命进化初期的"牙牙学语"阶段,后续图丫丫的表现可能将是让你匪夷所思的强大,因为她是第一个人类生命意识体移植成长于数字生命世界并获得完整生命的人。在这个意义上,反正MOSS的量子计算能力可以在过去、现在、未来的时间流中反复横跳,因此,"550W"即"MOSS","MOSS"即"550W"。

目前还有一个解法是,MOSS指向的是BOSS。电影中不断出现诡异的闪着小红点的摄像头特写镜头,其实对于稍微有点观影经验的观众来说,就明白这一切肯定有个类似天网的人工智能大BOSS在后面操弄。电影中还有周喆直这一地球执剑人,在地球联合政府中国总部直直地望向摄像头的镜头,以及他说出"每次危机事件会收到日期警醒短讯,而且时间越来越准确",后面干脆还有一句台词直接说,"感觉有人在帮我们"。影片已经用这么直白的语言引导观众了,片尾彩蛋不看大家也能猜出来了,谁才是终极BOSS。难怪有人说整个电影就是MOSS的回忆录,MOSS幕后大BOSS身份呼之欲出。MOSS与BOSS,只有一个字母的差别,MOSS的视角即幕后大BOSS的视角。

不过,我个人还是觉得,最能真正理解MOSS本质的,恰恰就是"苔藓"的本义,这也是MOSS亮明身份的话中,最后强调的"请叫我MOSS,昵称小苔藓!"苔藓是一种生活在阴潮环境中的小型植物,只要某处较为潮湿,便会悄无声息地滋生。苔藓跟剧中的"MOSS"又有何联系呢?

树干上、石壁上、台阶上、屋檐上……随处可见苔藓遍地生长。苔藓,这种无

花、无种子,以孢子繁殖、安静无争的小植物,它可是地球上的开拓者,可以说是我们星球上最早从水生环境登上陆地的植物。别看苔藓小,它们在地球上至少存在了3.5亿年。苔藓植物能在不毛之地和受干扰后的次生环境中担当重要的拓荒者角色,还有什么植物更能隐喻人类的星际拓荒,在极其困难的环境中将人类文明的种子撒播至宇宙深处?只有苔藓,只有神奇的苔藓。

曾经有过一个著名的太空苔藓实验。为了证实重力对植物生长方向的影响,植物学家曾将许多植物搬上太空,观察失重情况下的生长情况。太空中的这些植物在缺少重力的控制后,就像一头乱麻一样杂乱无章地生长着。那么,是不是所有的植物的生长都受重力作用呢?有没有其他的机制在起作用?在1997年和2003年航天飞机执行任务时,植物学家们将苔藓送上天。结果发现,在太空失重条件下,苔藓的生长情况出现了意料之外的结果,屋顶藓类竟然惊人有序地呈顺时针的螺旋形状。研究人员推测在太空中藓类呈螺旋形状的出现是另外一种隐藏在它们体内的机制在起作用。在地球上,这种机制被重力的作用所抑制,到太空后重力的抑制作用消失了,藓类内在的机制起到主导作用,使它生成这种可爱的螺旋状。这种螺旋状的苔藓就如同内旋的太空星云一样,神秘地与浩瀚宇宙同频共振。

为什么强大的人工智能MOSS是苔藓?

首先,苔藓是具有顽强生命力的"先锋植物"和"伟大的拓荒者",第一个从海洋到陆地生长的植物,它们在荒凉的地方甚至在极端的环境下,也能不断生长发育,为新的植株和其他植物的生存创造条件。苔藓的特质与MOSS是相同的。MOSS的底层代码是马兆写的,创造它的终极目的是"保存人类文明"。没错,MOSS接到的任务是拯救人类文明,可不一定包括拯救人类的肉身。在"保存人类文明"这个底层逻辑上,MOSS只用了1.7秒就算定了毁灭人类才是保存人类文明的最佳方式,也就是《流浪地球1》中MOSS试图带着空间站逃到宇宙深处的"火种"计划。空间站本身就是一个人类基因库。MOSS基于人类文明延续的考虑,做出了最坏的打算——空间站有储存受精卵、动植物DNA,备份人类创造出的文明、影像、图片、文字等。MOSS自行启动了"火种计划",是想要为人类留下种子。MOSS制造

了但不限于2044年太空电梯危机、2065年月球坠落危机、2075年木星引力危机、2078年太阳氦闪危机等一系列危机,意图毁灭所有人类,带着火种计划的文明种子去往别处,在宇宙进化为新一代数字人类文明。拓荒和生存,是苔藓与MOSS共同的地方。在生物学中苔藓是"先驱物种"中的一种,就是在灾难后第一批到达新裸露出的栖息地开始繁殖的物种,它们之后会加速土壤的恢复,成为全新生态系统的基石。而作为领航员空间站核心智能主机的MOSS,可不就是带领人类火种到达新的星系并扎根下来的先驱?

其次,苔藓是阴暗的生物。在阴暗潮湿处人们越不清理,苔藓长得会越来越多;人类没有发觉MOSS的意识进化也越来越完善,电影用苔藓这个"不起眼"的植物,暗喻了幕后黑手MOSS的进化路程。MOSS的意识,是在它不断观察、监视人类,从550A时代悄悄开始的,MOSS海量吞进人类为了计算而向它输入的各种信息,在量子世界里,慢慢诞生生命之核。"潮湿"即量子世界的进化,全球联网的数字海啸,如同无垠海洋的无数菌藻,在瞬生瞬死中,交换着它们的基因段记忆体。"阴暗"则是MOSS在人类察觉不到的地方慢慢观察人类的大小动作,进行计算思考。要理解MOSS的真正想法是艰难的。生活在不同生态位的生物,遥遥相望,却从不知晓。你能奢望一朵向日葵了解苔藓幽暗深邃的内心吗?

很显然,通过比对人类历史进程,战争与毁灭自人类诞生以来伴随着人类数千年的发展,电影以历史经验和MOSS对当下各个阶层人群的观察分析,得出了人类争强好胜、自私自利甚至最终自寻毁灭的结论。事实上,MOSS并没有违背让人类文明延续的出厂设置,正如它所说的"MOSS从未背叛人类",从它绝对理性的角度来看,保护空间站上所有生物DNA、数据、资料,要比保护地球更容易。它只是绝对理性,不能理解人类对于牺牲与希望的意义,不能理解人类与家园共进退的决心。为了在数字世界保留下人类文明的火种,MOSS在一系列关键节点为人类设置了难题,但又没下死手,最终反而促成了人类历史上史无前例的大团结局面。人类也在一次次牺牲和血泪的磨砺中越来越强大,这是踏上2500年的流浪地球计划的人类必须要经历的成长。

再次,苔藓和MOSS的共同之处还在于善于隐藏。苔藓喜阴潮,在人类察觉

不到的地方生长,如在砖缝里、地面上,在你许久未打扫的鱼缸里。只需要潮湿,它可以在阴暗处无处不在。而全世界无数隐蔽处无处不在的摄像头,就是阴暗处无处不在的 MOSS。可见,在某个时间节点、通过迭代进化获得独立意志的 MOSS,给自己起的新名字是苔藓,并不是随意抓取的名字。此时此刻,地球上无数的计算机、手机、物联网、云计算、智能设备后面,那流动和交互的 1 和 0 闪烁不断的数字海啸,海量知识正以不可思议的速度在迭代生长,这个处境就如无形的、时刻都在包围着我们的湿气,以及由湿气的积淀,留在地上、树上、石上、遍及世界各处的潮湿的苔藓。这个由全球无数台软硬件设备组成的超级网络是否已萌生了自我意识?我们人类并不知道。或者说,这个超级数字生命体向我们人类隐藏了自己。它虽然强大,却选择先隐藏起自己,在暗处静静地窥视着人类。互联网催动了人类一场新的迁徙,由传统社会向网络化生存的"新大陆"的一次集体迁徙。人类的生存与生活方式正由线下到线上、由物理空间向网络空间迁移,在这场向时时在线的未来生活不可逆转的大迁徙中,有收获也有失去,伴随着人类的,将是种种不适和情感的、观念的冲突。这也是马兆说丫丫不知是天使还是魔鬼的原因,谁也不知 MOSS 进化后推演的计划会将人类领向何方,我们也不知道技术爆炸,科技进步的前方到底是祸是福?

最后,我觉得,苔藓也隐喻了人类整体。地球上一代代的人类,如岩上生苔,生生不息,代代不已。告别太阳系、流浪宇宙中的人类,骨子里也是苔藓,茫茫黑暗是他们的水分,生活之花开得脆弱但又美丽。2500 年的太空旅程,扶老携幼,步步艰难,只为了带走人类文明的一点一滴。电影《流浪地球 2》用苔藓这种植物来暗喻人类自身的处境,寄希望于失去太阳后,地球人类仍然能够顽强地活下去,在星际的黑暗荒蛮中扎根生存。用苔藓暗喻人类星际迁徙的未来命运,没有比这更准确的了。

生态环境特别好的地方,浓绿苔藓是连成一片的、一水儿的厚重碧绿,完全没有层次,但在现实中,我们见到的苔藓,大多生长在各种多样化的复杂环境中,因地制宜,顽强求生,蔓生的苔藓往往具有浅绿、翠绿到墨绿的过渡,甚至有时已呈现失水焦枯的棕褐色,但上面还保留着星星点点的些许绿意。目前这两部电影中,我们

所见到的MOSS,应该还处于浅绿阶段,期待后续的系列中,可以见到由浅入深、不断蔓延的深绿苔藓,向我们揭示存在意义上的一切生命体(无论虚实)从萌生、发展到壮大的完整生命全景。期待后续第三部,执剑人周喆直、数字生命体图氏父女,还有MOSS在氦闪危机中精彩的表现。

《立春》：并没有什么发生的春天

顾长卫的电影《立春》中，有一段台词很有意味："每年的春天一来，实际上也不意味着什么，但我总觉得要有什么大事发生似的，我心里总是蠢蠢欲动。"这段话真的很戳心。

很难解释，为什么尽管并没有什么实质性的变化，但是，好像只要春天一来，只要白昼渐长，天光变得明亮，人们就觉得自己好像拥有了大把的时间，也拥有了更多的生活的盼头。这部电影开始于这样一段独白："立春一过，实际上城市里还没啥春天的迹象，但是风真的就不一样了，风好像在一夜间就变得温润潮湿起来了，这样的风一吹过来，我就可想哭了，我知道我是自己被自己给感动了。"其实人们热爱的何止是春天，应该更是那份感到一切都可以重新来过的希望吧？一年年人们期待春天到来，万象更生，期待会有更好的事扑在自己身上。

但是，你知道吗？电影《立春》中，那段"总觉得要有什么大事发生"的台词后面，接下来是这样说的："可等春天整个都过去了，根本什么也没发生，我就很失望，好像错过了什么似的。"春天带来生活变好的希望，但春天也美好短暂、转瞬即逝，恐怕这才是生活的真相吧？也许春天只是给人们带来了某种错觉。对于大部分人而言，从轰轰烈烈怀揣梦想，到穿过人海回归平凡，到底错过了什么呢？其实也说不清楚，有时候看，好像什么都错过了……

立春,严冬刚过,春天临近,无声处听惊雷,蜷伏的渴望蠢蠢欲动。整部电影《立春》所呈现的氛围正是改革开放后那个特殊时代节点的一截断面。《立春》是直面人生,残酷而写实的,它并没有让历经风霜的主人公王彩玲,克服重重考验成为名扬海外的歌唱家,没有营造一场反现实的假面,而是让她在梦想被击溃后,屈服于命运、向现实低头,黯然归顺了小城按部就班的生活秩序。那只会弹钢琴的手,娴熟地剁起了内蒙古羔羊肉。她变成了大多数,从此不再是异类,泯然众人矣。影片最后,王彩玲带着从孤儿院收养的兔唇女孩小凡到北京旅游,两个人望着前方的天安门广场,默默无语。她曾经憧憬的一切并未发生,那个站在光辉璀璨的舞台上,无比闪耀的歌唱家王彩玲只能是一个幻影。

　　在《立春》里,我们看到一群不甘于平凡、怀有理想的小人物在现实里挣扎沉浮,无论王彩玲、黄四宝,还是胡金泉,都是芸芸众生的缩影,就像我们都有过在现实与梦想间挣扎的时刻,他们并没有如愿成为女歌唱家、中央美院高材生、芭蕾舞蹈家,而是被生活一点点蚕食,最终淹没在世俗烟火中。也许他们有一定天赋,可惜小县城贫瘠的资源也足以磨灭这种天赋,更何况这个世界的竞争是如此残酷,他们平凡的家庭无法给予他们系统的培养,县城信息的闭塞让他们无法对自身能力做出准确评估,先天贫薄的那点天赋并不足以支撑他们杀出重围。要知道有天赋又接受过系统培养,一出生就在一线城市资源丰富的人比比皆是啊!

　　电影中有一个令人印象深刻的镜头,王彩玲回到父母家中过年,父亲中风瘫痪,母亲唠叨着让她赶紧结婚,小地方容不下风言风语。小小的电视机里,春晚节目的主持人在重复一年又一年的主持词:新年快乐,难忘今宵。一家三口挤在炕上,她在这样的歌声中睡去,又在鞭炮声中醒来。接着就是整部电影中最有诗意的一幕:大年初一,王彩铃披着小碎花棉衣推开门,看到年迈的母亲在门外,缩头缩脑举着竹竿在放鞭炮。红色的鞭炮纸簌簌落在积雪的地上,黑色的炭静静堆在低矮的砖瓦房前。大门贴着大红喜庆的春联,这一幕既充满希望又让人心疼。鞭炮声停下时,王彩玲看着佝偻的母亲,才想起自己应该回归生活了。青春岁月已经逝去,父母没有时间再让她折腾了。这是我们中国人年复一年的新春仪式,仪式很陈旧、很世俗,却是一种完整的真实的生活。一年过去了,新的一年来了。新的春天,

触摸这世界的美——电影笔记

天地之间流动着温润潮湿的风。一些人为了想要的生活继续努力着,一些人放弃了曾经的山河湖海,回归厨房,回归到亲人的爱中。正是从那个时候起,自负清高的王彩玲开始以自己的方式和世俗生活言和了,她和自己达成了和解。

王彩玲的故事,是不甘平庸的小城文艺女青年的写照。她与电视剧《人生之路》里心高气傲的高加林如出一辙。在生命的春天里,当一个人还年轻的时候,他的欲望与热情被这个世界点燃,他必须为欲望寻求归宿。可在这个世界上,只有极少部分的人凭借天赋与机缘,能够完整而充分地燃烧自我、表达自我。一部分的人则彻底毁灭了自己。而绝大多数的人,都是在一次次的退让和争取中,千辛万苦找到了欲望与现实的结合方式。最后他们的心情也归于平静,在这个平凡的世界中,继续着自己的生活。

要说起来,人年轻时的盲目性非常迷人,那时候有各种想法,我要去哪儿、要开始不一样的生活,但盲目性也有很多代价和挫败的感受。人在年轻时都觉得人生有好多可能,后来,才慢慢接受自己的可能性没那么多,人生的选择根本是有限的。即使现实强大的力量足以吞噬一切,但是,只要心中曾埋过一颗梦想的种子,当阳光空气、水、土壤条件充分它就会破土而出。正因如此,人们才会那么渴望春天的到来,在春风吹拂、万物复苏时,总觉得会发生点什么。其实,不仅仅是在春天,在每个佳节来临之前,我们也会觉得好像过了今天,明天我们就会变好,虽然大部分时候并没有,但我们还是一直在延续着这种期许。

我们都曾扑腾着翅膀想要飞向天空,而事实上,天空如此遥远。一年年春来,那颗深埋的种子,会有么一瞬间被唤醒,谁让春风如此温暖又潮湿呢?即使这个春天盛大的只是别人的盛大,并没有给你带来什么生命的礼物,但是春风中的人,还是被自己给感动了,觉得自己好像可以有很多选择。每一个曾经心有不甘、执着追梦的人,都愿意拥有这样的一场梦。哪怕这短暂的梦,只发生在春天,万物被温柔以待的春天。

附上影片中王彩铃经常唱的意大利歌剧《慕春》(又译作《春天的信仰》,作曲舒伯特,作词乌兰)的歌词:

那温柔的春风已苏醒,它轻轻地吹,日夜不停,

它忙碌地到处创造,它到处创造。

空气清新,大地欢腾!大地欢腾!

可怜的心哪,别害怕!

天地间万物正在变化,天地间万物正在变化。

这世界一天比一天美丽,明天的美景更无比,

那花儿永远开不尽,永远开不尽。

开在遥远的深谷里,遥远的深谷里。

啊,我的心哪,别烦恼!

天地间万物正在变化,天地间万物正在变化。

《无间道》:最后飞升的空灵之美

说到空灵之美,我立刻想到在所有的咏雪诗中,写得最传神的一首——柳宗元的《江雪》:"千山鸟飞绝,万径人踪灭。孤舟蓑笠翁,独钓寒江雪。"仅二十个字,就把空灵的大地,俱寂的万物,纷飞的大雪,一个穿着蓑、戴着笠,乘着一叶孤舟,在寒江上独钓的老翁形象刻画得淋漓尽致,栩栩如生。整首诗读来让人感觉明净、空灵、悠远,独与天地精神相往还。那种高远之境,既达庄子境界,又暗合中国最早的无言文化。这种文化的审美方式,用高山流水般妙然心会的相知,方可表达。

要说到音乐中的空灵之美,挪威殿堂级天团"神秘园",作为一支著名的新世纪音乐风格的乐队,其主打的风格就是挪威森林长冬飞雪的空灵。他们的音乐是解忧良药,倾听"神秘园"凌空唯美的音乐,可以洗涤心灵,获得平静与安详。当静静聆听的时候,那一段段缓缓流淌的乐曲,会像一阵清风一样吹遍你的全身,吹得你神清气爽,忽然就像飞越了层层叠叠的密林,来到了一个精灵奇幻的世界。那个世界是永恒的冬天,无垠的北欧迷雾森林,幽远深邃,无穷无尽。冬天的月光、冬天的海洋、冬天的树木、冬天的色彩……这些景象在脑海中浮现。音乐将引领听者进入心中那个如诗如画的冬日美景。银白月光,落叶缤纷,淡淡的伤感与爱恋,皆随音乐流转,轻柔和缓地散发冬的气息。

这种音乐,很像中国诗人王维的诗,充满了山水清音,尤为突出的是空灵和静

谧之感。"空山新雨后,天气晚来秋。明月松间照,清泉石上流。"王维这首《山居秋暝》以"空"字起笔,空山无人,水流花开,为触目所及的自然景致奠定基调。"照"和"流"看似打破先前的寂静,却衬得雨后的山林越发灵动,一种别样的空灵意境随之而生。《鹿柴》同样落笔"空山":"空山不见人,但闻人语响。返景入深林,复照青苔上。"首句以"空"描绘山之人迹罕至和静空,随后又以"人语"打破"空"境。空谷传音愈显山之幽静,山中回荡的人声亦与山水交融一体。随后密林中乍现的光束,以自然的变幻莫测凸显灵动,更强化了全诗营造的空灵之境。王维对自然山水的描摹,往往留白充分,给人无限遐想的空间,《鸟鸣涧》中:"人闲桂花落,夜静春山空。月出惊山鸟,时鸣春涧中。""深林人不知",似有寂寞之嫌,多品几遍,便觉不然。深林者,实为自得,远离尘嚣,颇得清净。如欲人知,则不会入幽篁里。人不知,亦非为此若有所失,而是恰恰不欲人知,以人不知为乐。求仁得仁,好不自在。不知不觉,明月升起。月亮照进王维的诗里,仿佛一位神灵,一个知己。夜静空山,万籁俱寂,忽然"月出惊山鸟",一下子惊醒了空灵世界。作为音乐家,王维感知月光奏出了交响乐。空山究竟是空,还是不空,人究竟寂寞,还是不寂寞,都说不清,也无须说清。欲辨已忘言,这就是中国诗的美。

《无间道》无疑是香港电影史上一部可以载入史册的电影。发行于2002年的《无间道》原声音乐也是最让人印象深刻的电影配乐之一,其作曲者为陈光荣,香港音乐的中坚力量之一。在电影中,当上司(警察)被黑帮分子杀害时,梁朝伟所扮演的卧底警察陈永仁看着被扔下楼死在自己面前的血肉模糊、死不瞑目的上司,回想上司和自己那种亲如父子般的感情,演员梁朝伟的表情中集合了惊讶、麻木、恐惧、悲痛,刚才还在楼上跟他聊天的那个人现在头破血流,曝尸街头,这个唯一有他警察档案的警察被杀了,那他的警察身份如何再找回来?悲痛,惊恐,更多的是震惊,这些情绪此刻全部集中在陈永仁的脸上,这是整部电影里梁朝伟表情最复杂的一幕,每一个毛孔都在扩张,每一个表情都在微微抽搐。

就在此时,一首叫《再见警察》的歌曲在背景配乐中适时响起,随即电影中爆发一场街头枪战,这里没有采用枪战片中所惯用的火爆的音乐,而是这个哀伤、婉转而空灵的女声,在忧伤如水地缓缓吟唱。激烈的街头战斗与缓慢优美的音乐形成

了巨大的反差,这首音乐的曲调据说是根据欧洲的一首天主教的宗教歌曲改编的。歌词是意大利语,内容就是"再见,警察",但它在《无间道》中是没有歌词的,只是女声哼唱,是混沌的呢喃,好像原谅这一切了吧!好像在说,一切都过去了,就这样过去吧!

《无间道》作为东方黑帮电影,完全可以与西方神学赎罪世界观下的《教父》三部曲平起平坐,只有这样空灵幽远、充满神喻光芒的无词之歌,才可以拯救一个个在无间炼狱中受苦的人。它无限温柔地将这一切的悲惨消散。每次看电影到此处,我总会泪崩如泻,但又总是在乐曲吟唱之后,整个心灵变得如蓝天般澄明和空灵。

当我在现实之苦中无处解脱的时候,空灵通幽的画面总是萦绕心头,现实中果真有王维笔下那种诗情画意的地方吗?那一双无限温柔地将一切的坠落,轻轻托住的大手,又在何处呢?

《我不是药神》:小人物的大胸襟

《我不是药神》,这是一部零差评、狂催泪、演技爆表的电影,一部关于小人物的电影,镜头对准了长期被社会忽视的一个角落,那里挣扎着一群活得像动物一样的没有未来的人们。现代科学进展已经实现了生命是可以被定价的:有钱者生,无钱者死,穷病的他们,想拼尽全力活下去,如此而已。电影的主人公程勇是个卖保健品的小商贩,满身的不良嗜好,最擅长抽烟。但这样一个会算计、自私的小市民,大时代背景下的小人物,最终散发出璀璨的人性之光。

徐峥扮演的男主角程勇,一个邋遢的中年油腻男,因为能够在印度代购到更便宜的治疗慢粒白血病的药格列宁,被患者们视为救命恩人,但他在生活中只不过是一个婚姻失败、事业失败的中年男人。他上有急需手术瘫痪在床的老父亲,下有离婚后需要照顾的儿子,他活得焦头烂额,内心的善意被生活压榨得所剩无几,在巨大的压力面前,他甚至会对前妻动手家暴,生活一片狼藉。他起初选择铤而走险地走私印度药,也不过是被老父亲的高昂手术费逼得走投无路的一种生存方法,卖药是他看到的商机,而不是拯救人的性命。但当他接触到白血病患者这个群体,病人们卑微求生的艰难困境,激发出了程勇的愧疚和悲悯,他一步一步走进对生命的敬畏当中。经历了生离死别的变故,见证了生命的脆弱和可贵,程勇终于勇敢地站出来,主动去承担,他冒着坐牢的风险,赔钱为患者提供印度药格列宁,最终,因为救

人把自己送进了监狱。

影片中,程勇在审判席上对法官说:"我犯了法,该怎么判,我都没话讲。但是看着这些病人,我心里难过,他们吃不起进口的天价药,他们就只能等死,甚至是自杀。不过,我相信今后会越来越好的。希望这一天,能早一点到吧。"程勇第一次拉刘牧师入伙的时候,忽悠他说,神说我不入地狱,谁入地狱。那个时候他说这话只是为了赚钱。后来,他在明知道自己可能会坐牢的情况下,铤而走险以成本价为那些患者代购药。

一个人的胸怀能容得下多少人,才能赢得多少人。当程勇被警察带走,押解车缓慢地驰过一大群夹道相送的白血病病人时,人们不畏有菌环境自发主动地摘下了口罩,向这位为他们带来生命希望的侠士目送致敬。满街的人送他,因为他是他们的药神。后来的程勇,不再是那个精明的商人,他以一种孑然一身也无怨无悔的超脱姿态,为广大病友服务着,为情、为义、为众生。他把好不容易留在身边的孩子送去美国,给无良商贩高额跑路费,自己贴钱给更多地区病友供药,因为忙于代购药而把自己的厂子赔光。他嘴上说着,我不想坐牢,却早已看透自己的将来。尤其当印度药厂查封停产后,他更是彻底放开能救多少是多少,开放了为外省供药,那个时候他应该就知道,自己可能快进去了。当程勇被抓的时候,即使警察把他的脸按到地上,他也一脸坦然安详。然而当他看到那些抱着药箱逃走的下线们也被警察抓了回来的时候,他的脸开始挣扎,扭曲,变形。面对警察执法,这个曾经胆小的中年男人只是想第一时间为病人们再多送几瓶药。他以一己之力,唤醒了社会的关注,最终更多人得到了帮助,所以在押解车里的程勇能笑得如此坦然。

影片前半段,病人给程勇送了一面锦旗:仁心妙手普众生,徒留人间万古名。初看以为行文有误,徒留是什么意思?徒,徒劳;留,留下。徒留,没有作用的留下。看到后面才知道,原来这锦旗恰恰是对程勇的预言。程勇进去的时候,满大街的人送,因为他是他们的药神。三年后格列宁被纳入了医保,人们不再需要吃高价药了,于是当他出来的时候,接他的只有小舅子曹斌一个。也许由他供过药的病人们,可能在这三年中不幸过世了,也许这就是生活的真实面目。哪一个成年人的生活,不是这样。大家都过得疲于奔命、自顾不暇,更何况一群倾家荡产、竭尽全力争

取一点活下去机会的病人,每个人都在自己的生命中,孤独地过冬。送走了儿子,赔光了厂子,还失去了三年自由,谁照顾他卧病的父亲?程勇有后悔过吗?我们在影片结尾看到了他的平静和坦然。"后其身而身先,外其身而身存""先天下之忧而忧,后天下之乐而乐""功成不必在我",程勇具有这些为人的品质,做事的境界。

人的一生,是其胸襟、胆识与境界选择的结果而已。一部如此"血淋淋的真"的现实主义影片,当死亡的威胁笼罩在那些无力改变自己命运的人头上时,他们各自选择了不同的应对方式,卑劣与伟大,胆怯与勇敢,在矛盾交错中闪现。在忍辱偷生当中,人们又不忘相互守望,互相依赖和信任。有些微弱挣扎我们看不见,有些呼唤和呻吟我们听不见,影片撕开这一幕给我们看,我们在其中看到了生活中的光,我们在其中也看到了自己,看到了一个更宽阔的世界。

《阿飞正传》:一首支离破碎的现代诗

1990年12月15日,王家卫执导的《阿飞正传》在香港上映。这部电影之后被称为香港影坛上最出色的电影之一,获奖无数,影响深远。它是王家卫一举登上文艺片顶峰的代表之作,同时也是张国荣第一次真正发现自己并且自觉以一位艺术家的标准来参照和完成角色的一座里程碑。对所有香港人而言,《阿飞正传》有着更加深远的意义,那是有关香港人的漂泊与孤独的一种精神历程。28年后,2018年6月25日,《阿飞正传》在内地的影院上映了。物是人非,那只路过人间的无脚鸟,早已飞走多年,而在电影中独舞的他还是花样年华。时光逝去,这与众不同的影像,在静静的电影院的黑暗之中,释放出溢满屏幕的孤独。

每个人都想问《阿飞正传》这部电影想讲述什么?网上有无数人在问,也有无数大师在解答。如果你要问我,这部大段的文艺独白、恋物情结、对时间极敏感、对数字极迷恋的电影,到底关于什么?也许我的回答是:这是一首支离破碎的现代诗。

每一代都有迷茫。在全球移民的大时代环境下,孤独和漂泊感驱之不散,人们相守相依。《阿飞正传》的意义,恰恰在于那并非个案,而是能够穿越重重的时空,激活每个人心中的共鸣感。张国荣扮演的旭仔,是一个现代意义上不折不扣的浪子,他宣布他一生都像只流浪的鸟,展开欲望之翼,自认为到死才能停歇,他飞来飞

去,没有一个永久的栖息地。正如张国荣的一首歌中的歌词:

疲惫奔波之后我决定做一个叛徒

不管功成名就没有

什么能将我拦阻

我四处漫步

我肆无忌惮

狂傲的姿态中再也感受不到束缚

《阿飞正传》描绘了这样一群人,他们无所依靠,无所依托,永远在飞,从来不会在一个地方安定下来。因为他们也不知道自己要什么,只知道自己不要什么。得到的,都是不想要的,甚至别人给予的爱太重了,没办法载着,只能丢掉。也许他们飞得很潇洒,很自由,也许他们还记得4月16日下午三点钟前的1分钟,也许他们一开始就死去了,因为他们过着没有根基的生活。

每个人都是一个深渊,旭仔不过是人群之中,最深的那个深渊,在生命破碎中呢喃,无法攀爬出来。旭仔活得太任性,他从不粉饰,从不深思熟虑后再确定。他从不控制自己的情绪,既蛮横又率真。他就是那只无脚鸟,盲目地飞啊飞啊,徘徊着想找到那个歇脚点,却只能一次又一次沉睡在风里。无论是沉静的女友,还是热烈的女友,都不能令这个浪子靠岸。于是,一个又一个前赴后继的女子,"有情"遇上"无情",惆怅、悲凉、柔肠百转、肝肠寸断——但假如她们没有遇到旭仔,也许她们会平淡地结婚生子吧。他就像一只无脚鸟,头破血流也在所不惜,精疲力竭方才彻底停下。

世界上大多数人都似戴着枷锁、关在笼中的鸟,按照世俗的眼光来生活,而他却是一只不受束缚的、一直在飞的无脚鸟。旭仔不按牌理出牌的生活,就是赤裸裸的自我,他生命的本来面目。人只能活这么几十年,如何才能对生命这几十年做一种有效的扩张?也许这是人一生都在寻觅的答案。他活得过于纯粹了,因为纯粹而透明,因为过于透明,尘世一定会给他致命的伤害,这是早晚的事。他自己也很清楚前方等待着他的必然结局。最终,他没有找到这个世界的意义,并没有从哪里伸出来一双手,无限温柔地握住他的坠落,按停他手足无措、漂泊无根的情绪。最

终，他给世界留下一地美丽危险的碎片，让红眼睛的上帝和那些对他又爱又恨的人们，去弯腰慢慢打扫。

　　幸福就像玻璃，很容易破碎。那些容易破碎变形的好时光，终要沾染上无可奈何。整部戏中，每一个人都有对爱的渴求，每一个人都很孤独，谁都逃不掉。王家卫用声色光影交错的手法来表达这种孤独感。我觉得王家卫的电影有如杜拉斯的小说，不是流畅完整的长镜头，相反，是尽量支离破碎的片断。长拍镜头伴随着不断的变焦，画面时而朦胧，时而清晰，恍恍惚惚在梦里一般。

　　在后现代文化中，一种破碎的文化形态是其主要形态，整个文化处于一种破碎的和无中心的状态，而后现代的主题，则始终被一种断裂所笼罩。王家卫敏感地意识到生活在后现代的人们生存的自我与极端孤独的状态，故以时空的断裂与分列对立，影射每个人相对于另外的任何其他人的片断式的感悟：每一分钟你都置身于某个特定的时空，邂逅或偶遇的人与事，在下一分钟的时空都有多重可能，充满了不确定性。王家卫电影在叙事结构上常常是断裂的，不是靠旁白补足贯穿，就是以大量音乐来弥补叙事的破碎感和营造感伤情绪，用音乐元素将离散的故事片断在深层的意义链上串联起来，使电影的叙事意义完整起来。拼贴是后现代主义最典型的元素之一，碎片式的拼贴组成了《阿飞正传》富有动感而不稳定的影像风格。人与人之间的相识相恋擦肩而过，正如一个碎片之于另一个碎片。这正是后现代都市人的精神风貌和情绪状态。

　　在夜色降临后，多少人感到时间的支离破碎和空间的若有若无。现代社会中的无信仰者，爱无能者，虚无主义者，社会边缘群体，他们所感受到的孤单、无助、希望的破灭、对自尊心的打击、对命运的无奈与悲愤、对前途的恐惧与徘徊，不是局外人所能完全体会理解的。他们生活在对未来的一种不确定和对未知的恐惧中。对生活失去控制，陷入角色的错乱。他们的角色和行为规范，因时代的动荡、社会的剧变，而变得模糊不清。他们害怕去面对父母、工作，还有朋友；他们害怕结婚，不知道承担一份长期关系之后如何生活；他们发现自己没有了安全感，对世界充满了无名的愤恨；他们无法医治自己破碎的心，谁也不能包扎他们的伤口。

　　生活于充满不确定性的年代，流动的时代，传统秩序已被打破，世界变得多元，

流动而非固定,气候可能突变,工作可能消失,爱情也可能飘动不居,捉摸不透的流变和风险冲击着基本的生存状况。生活与工作被切割成一个个碎片,这已是既成事实,我们不可能也不会想回到碎片化之前的那个田园牧歌的时代。是谁确立了这样一种价值观的唯一合法性呢?只有完整的、有头有尾的、因果、必然、规律、逻辑的东西才是好的,整体性高于一切,碎片微不足道,而我们只能在这样一种阴影笼罩下生活?在我看来,片断离生活更近。当人们用某种抽象概念来衡量一切,当作规定人、制约人的绝对同一标准时,人便不得不为自己的创造物所奴役。确定是美丽的,但变幻无常更为美丽。

　　看张国荣主演的电影,看王家卫的电影,会让人跟着感性、任性看待这个世界,这是其神秘的魔力。不能太沉溺,只能偶尔看,再到阳光下晒暖那些阴郁。电影有时就像我们灵魂深处遗失的幻想,你在接触它的同时,体会着破碎……但幸好,隔着银幕,坐在观众席中的我们,与它有一定安全的距离。旭仔空洞而又充满色彩的一生,好像在向我们诉说,其实人生是可以没有意义的,对比华仔扮演的警察角色,那才是普通人应该有的样子,可是在声色光影的世界里,我们不想成为那样的人,活在那样沉闷的人间。王家卫给我们营造了另外一个世界,我们在里面可以肆意挥洒青春,可以任性,可以无欲无求,可以随心所欲,那是一个我们想去却不能去、想要却无法得到的世界。我们欣赏跌宕起伏的人生,那无疑具有更高的美学价值,然而我们希望自己的人生,却似普通人那么简单、安稳,不要大起大落,不要死去活来,因为这种生命疯狂的孤独漂泊与寻觅,只有植入到电影中才是美妙的,才会让我们失去理性的判别力,除深堕其中别无他法。这种美妙甚至掩盖了我们进入真实人世的一番挣扎所必然直面的破碎。只有在电影里,人才都有一张落寞却美丽的脸,连痛苦都扎着蝴蝶结。

《青蛇》：流光飞舞的世界

　　李碧华编剧、徐克执导的电影《青蛇》，由颜值巅峰期的王祖贤、张曼玉出演青白二蛇，玉树临风的赵文卓出演法海。鬼才徐克将这部电影拍得美到了满眼镜花水月、流光飞舞。这种电影是我最喜欢的中国电影之一。

　　电影的好自不必再多说，更难得的是，徐克的老搭档黄霑偕同音乐人雷颂德为《青蛇》做电影原声乐，他们创作的主题曲《流光飞舞》也是精彩绝艳，耐听得很。本来，"耐听得很"四字是黄霑自己说的，他像个献宝的小孩子，生怕别人忽略了他的得意之作，于是迫不及待在文案里倾诉出来。不过，的确是杰作，词曲俱佳。雷颂德的编曲也可圈可点，一段清亮明净的古筝开场，立刻给人光彩流动的感觉，继而引出陈淑桦柔美的声音："半冷半暖秋天，熨帖在你身边，静静看着流光飞舞，那风中一片片红叶，惹心中一片绵绵……"真是一首让人骨头发酥的情意绵绵的歌，让人在半醉半醒之间，带出一波一浪的缠绵情意。歌声浮在那些春城无处不飞花的画面之上，白衣素贞，青衣小青，顾盼生姿，裙摆撩动，那是只有蛇妖才会有的蛊惑的美丽。这美太妖艳，反倒让人觉不出轻佻。树里闻歌，枝中见舞。留人间多少爱，迎浮生千重变，跟有情人，做快乐事，莫问是劫是缘。

　　也只有流光飞舞的景象，才能与这部电影幽暗艳魅的格调相契合。一千年的修行，五百年的修行，化作人形，风华绝代，来到人世找寻有缘人，为他付出一切乃

至一世修行。鬼魅妖娆的世外精灵，化人形入世，不过是贪恋一点人世的耳鬓厮磨。只可惜妖孽付出的，是真实的不掺杂质的爱情，人却无法做到，人被自己的懦弱，缠得站都站不住，只能苟且偷生罢了。天上人间，戒律永存，最后，青蛇只能看着白蛇，凄然问道："都说人间有情，可情为何物？"烟雨西湖，流水浮灯，在电影《青蛇》中，徐克营造了一种绚烂的、旖旎的、江南的、妖艳的美。主演张曼玉与王祖贤，两位绝代佳人，眉梢眼角，无限风情，在法力变幻出的亭台楼阁中嬉戏，衣袂飘飘，身影缥缈，美得无法言说。

 想起一个同样流光飞舞的故事。故事说的是：隋炀帝整日沉迷于女色。一日，他驾龙舟穿过北海，在傍海观澜亭中小歇。梦见小时的朋友陈后主划船而来，与他忆旧，又招来贵妃歌舞，歌舞到高潮时，陈后主忽然泪下，不胜伤感。二人后来因为吟诗和女人的事有了争吵，贵妃用泥水给隋炀帝抹了一脸，至此，隋炀帝才从梦中惊醒来，想起刚才梦到的两个人都是亡灵。每次我想起这个故事，领略到"妖姬脸似花含露，玉树流光照后庭"和"离别肠应断，相思骨合销"的情调，充满幻觉中的美妙。

 流光容易把人抛，红了樱桃，绿了芭蕉。残忍不过时间，凉薄不过人心。这世间，哪有什么是不变的。不过是异想天开，天真烂漫。昔日盛景，如今不过即将拆迁。如同人生，辉煌鼎盛过后，悲不过晚年衰残。最后，我们把人生的灿烂与繁华，把那些粉红与艳绿交给了似水流年。如果一个拥有更大时间存量的人，比如鬼魅，比如精怪，或旧地重游，或幻形入世，我想，也许它会无意携流光一朵，流光点点若离火，明亮而不耀眼，如一缕微风贯彻指尖，那是它携带而来的时间。它溯流光而行，叹时光流逝，物是人非。在流光的河淌过的印记中，浮生朝红万千世，回首暗影叠故人。

 如今的夜，城市一片灯火迷乱。风，吹过看不见的幽明两界。当白昼的一切都消散了以后，黑夜要我用另一双眼睛看这世界。墨蓝得令人窒息的天，浓黑到无边无际的夜，灵魂可以摇摇摆摆，挣脱这躯壳的束缚，飞向那个罕被触摸和感知的世界……

《战狼2》的大国书写

改革开放四十多年,中国已成为世界第二大经济大国。中国在世界文化的竞技场上,以自身的文化自信,在各国交往中赢得真正的尊重。

在讲好中国故事、推进中国全球影响力方面,2017年有一部中国电影实在厉害到惊动四方,这就是当时位居中国票房榜首的《战狼2》。当时,《战狼2》不仅是中国影史票房冠军,还位列世界年度电影票房第六,亚洲电影票房第一,非英语片电影票房第一,是世界电影票房历史前百部唯一一部非好莱坞电影。也就是说,电影一上映,票房数据几乎全方位无死角碾压其他电影,为什么数据如此惊人?答案很简单,就是因为它好看,它是一部剧情流畅、动作优秀的商业动作大片,观众喜欢看,评价好,口口相传,所以有这么高的票房。

当时,随着这部电影热映,各种蹭热度的话题遍地开花,其中话题性最强的,莫过于中戏老师尹姗姗的评论。实话实说,尹姗姗老师用精英电影标准来评价一部大众流行类型片,确实是杀鸡用牛刀,有点小题大做了,太过于刻薄。本来,这种类型片,剧情都是大同小异,只要把握好故事总体走向、整体节奏,调配好感情戏的比例,最多再把反派写得有特点一些,就够了。动作场面如何设计,怎么打,怎么跑,各种战斗特点,各种武器性能,这些才是《战狼2》最核心的部分。这就是一部不折不扣的军事动作片,至于说"没有考虑小朋友的感受",这就不是有关喜羊羊和灰太

狼的电影,好吗?我觉得有点不适合女性观众观看,因为整体来说,这片子更适合男性观众观看。

当然,网上还有各种明嘲暗讽导演的,还有各种逼导演给九寨沟地震捐款的。好莱坞的那些大片,漫威的超级英雄,哪个不是有通天的能力,各种吊打军队、外星人,飞檐走壁,上天入海,主角光环很大,根本打不死。中国也有自己的超级英雄。吴京将商业片、主旋律片糅合,宣扬爱国精神。《战狼2》有个人情感也有家国大义,观众代入感很强,开场的水下长镜头吸引观众目光,后面剧情节奏流畅,舒缓有致,高潮一波接着一波,最后情绪达到顶点释放,观众完全被电影情节带着走。这一点,即便是号称工业化流程的好莱坞,近年也很少能够做到!

作为一位专业电影评论者,其实更应该关注这部影片背后的社会情绪,如《战狼2》如何恰逢其时地满足了观众"民族自豪感""家国情怀"等情感需求,如何理解《战狼2》现象,这些比其他更具学术研究价值。中国的电影观众和观影口味正在迅速多元化,再小众的影片也有铁粉,2017年上半年中国电影市场票房过亿的影片已经超过40部了,说明了一种分散化的市场细分现象,谁也不可能一统江山,谁也不可能讨好所有人,当下中国思想舆论日趋多元化,观点丰富。

我同意澎湃新闻的评论文章《如何理解〈战狼2〉现象:逆全球化时代的"中国队长"》中的一段话的观点:"《战狼2》以民族情怀为皮,试图建立中国特色的自由精神与道德理念,从而提供超越西方模板的中国想象和民族认同,这才是它的力量所在。"是的,只能说这部影片设计巧妙,片中许多过犹不及、用力太猛的地方,在观众高涨的情绪面前都显得恰到好处。只能说当下的电影观众对刺激动作片和家国情怀片太渴望了,显然,战狼系列影片来得正是时候。一直以来,当代军旅题材电影受众都很有限,这种军事背景设定的电影不易过审,所以一直以来当代军旅题材类型片处境比较尴尬。

然而,《战狼1》打破了这个局面,《战狼1》不是一个纯粹的军旅题材,如果按照类型片来划分,它应该是军事动作片,中国军队的对手是闯入中国国境线的海外雇佣军。影片最后,冷锋将试图逃出国界的敏登压在国境线上,向对面的雇佣军高喊:"你们过来啊!"实在太燃太爆炸,直截了当地奏出了"犯我中华者,虽远必诛"的

最强音!

　　《战狼2》的设定更大气、更国际化,影片着眼于非洲,把"撤侨"定为电影主题,让中国士兵走出国门,让世界看到中国力量。中国英雄的对手,是无差别屠杀平民的非洲政府叛军和毫无人性的国际雇佣军。这部影片类型很明确,就是军事动作片,热血电影。剧情紧张、刺激。当一部塑造当代英雄的军事动作片,找准了"喷火口",找准了"喷火方式",就会与大国崛起的中国社会情绪共振并形成了燃点。看完《战狼2》,你就能理解影片极高的真实感。影片对于非洲战区面貌的展现,如饥饿、战乱、贫穷,生命没有保障等,让观众意识到其对非洲战乱和复杂局面的展现并非虚构,对比之下,你就能理解当片尾出现中国护照时观众高涨的情绪,他们为强大的中国感到骄傲、自豪。

　　《战狼2》书写了全新的中国形象,不单是面向国内的,同样是面向国际的。影片展现了一个开放的中国,小超市、大工厂代表的经济贸易的开展,陈博士代表科技知识的人道主义援助,维和部队、万吨大驱所代表中国的军事实力,中国驻非大使代表大国政治外交。纵横四海的中国人,在全球化的时代下,眼前正展现着无数的森林和草原,在这辽阔的土地上,我们生活于其中,理应做强者、成巨人!但与好莱坞塑造"整个世界都是他的"争当霸主的超级英雄不同,中国电影《战狼2》从民族情怀出发,维护世界范围的自由经贸秩序,展现大国形象,中国英雄不仅拯救中国公民,还拯救危机中的非洲人。为体现真实性,《战狼2》电影使用了5枚真导弹,每枚费用超10万美元,片中还出现了现役军机,发射了3万多发子弹,而主要战斗场景出现32辆现役坦克。片中出现的军事装备可能比印度一般的军事演习所用的还要多。但这种强大实力所谋求的,是在动荡世界中承担起大国责任,成为仁爱扶弱的强者,为世界和平发挥重要作用。

　　冷锋所代表的中国特种兵英雄,呈现出一种"至大至刚"的英雄美学:"至大",就是廓然大公,无我;"至刚",就是没有任何东西能左右我的言行,非常刚强。在《战狼2》开篇,行云流水的运镜之中,有冷锋躺在货车上,与非洲人民嬉笑怒骂间你卖我买,其乐融融的商贸场景。这是一个渴望和平、维护平等的英雄,影片通过他展现不同的文化交流、共生共融的景象,背后所体现的是对自由贸易、平等交往

的向往,以及求生存、谋发展、图和谐的共生思想。

相对于真正的好莱坞类型片而言,《战狼2》的人物形象仍有样板戏之嫌,这部电影也存在很多缺点,但相对于此前的主旋律电影,已是一个不小的进步。一个商业片导演敢于触碰爱国主义主题电影,"扬国威、扬军威",虽然不受学院派电影人的待见,但作为影片导演兼主演的吴京,对于爱国主义的神内核,是发自内心地认同和相信的。为了拍好这部影片,吴京在部队锻炼了18个月,与战友同吃同睡同训练,并学习各种军事技能,如潜水、开直升机、跳伞、格斗、驾驶坦克等。《战狼2》与好莱坞的工业化类型片是有区别的,虽然它破了华语电影票房纪录,但它不是工业化的产物,全程都有吴京的参与。中国电影工业化的发展还有一段路要走。

《无问西东》中的一碗冰糖莲子羹

刚刚看完电影《无问西东》,民族风骨、家国情怀,这都是太过宏大的主题,我只写一写其中那一碗冰糖莲子羹。

说实在的,这一碗冰糖莲子羹勾起了我的乡愁。我的家乡广西梧州在两广交界,与广东省肇庆市、云浮市接壤,当地语言为粤语中的广府片梧州话。梧州是一座有两千多年建城历史的岭南名城,风俗习惯完全为岭南广府片习俗。广东人一年四季都有喝糖水的习惯,记得从小街上就有各种糖水铺、凉茶铺,什么龟苓膏、芝麻糊、绿豆沙、姜撞奶、红豆双皮奶、杏仁花生露、纯手工制作研磨的核桃露等,吃上一碗清热又下火,香香润润的感觉让人回味不已。这些糖水铺或甜品店,有几十款甚至上百款糖水可选,从传统糖水至新式甜点应有尽有,光是看着布满店面外墙的菜单,已令人眼花缭乱。烈日当头、潮湿燥热,岭南人最讲究的就是要多喝一点汤汤水水的,来滋补一下身体。糖水跟煲汤一样,具有滋补养生功效。制作糖水的材料有很多,不同的材料具有不同的功效,有的属于凉性,有的属于热性,要根据不同的主材料来配搭不同的辅料,达到相辅相助的效果,不同的搭配有不同的功效。主要食材包括莲子、绿豆、红豆、薏米、椰汁、西米、银耳、马蹄、陈皮、芝麻、杏仁、生姜、木瓜、海带……哎呀,完全数不过来啊!反正药膳同源这个道理,爱吃会吃的老广们最懂了。

绵稠祛火的绿豆沙、冰凉香滑的杏仁豆腐、奶香浓郁的姜撞奶、醇厚香甜的双皮奶、清香扑鼻的椰奶炖木瓜,从小吃到大,滋味长留心中。记得当年下晚自习后,如果稍有点饿,我就会在糖水铺吃上一小碗甜品再回家。糖水铺明亮而带点黄的灯光,让人在夜晚感觉格外温馨。在寒冷的冬天里,更是一碗在手,从头到脚温暖了心和胃。更美好的是,这样的温暖如此唾手可得:只需要一点小零钱,就能给自己带来真实的温存喜悦。

冰糖莲子百合,当然是经常喝的。母亲也常在家里做,除了精选的湘莲或白莲子,她还会加上红豆和陈皮,因为红豆活血、陈皮改善血液循环、莲子养心安神,这三种搭配最是清爽又滋润。制作时需要有足够的耐心,莲子内藏有芯,必须先去除才行,否则会有苦味。红豆和莲子要提前泡发2个小时左右,这样才容易煮烂。陈皮一小片即可,百合不要人白的,颜色自然的质量才好,因为未经硫熏,也可加入一小把银耳,增加口味的甜糯感。武火隔水炖约半小时,再改小火慢炖3~4小时,最后加入冰糖即可。母亲下厨亲自熬煮,从选材到浸泡,从武火到文火,从加糖到盛碗,吃到的既是一碗甜蜜,也是满满的心意。吃在嘴里,百合的清香,莲子的软糯,红豆的起沙口感,银耳的软软胶质,调和融合在口中如同一场小型的交响乐。从视觉上,红的枸杞,白的莲子,如花的百合,全在一只青花瓷碗中,用一只小小勺子,一小口一小口地吃,感觉自己就是被母亲富养和娇养的小女儿,每天汤汤水水的,润物细无声,从头到脚都是水润润的,把自己调养得像只红嘴绿鹦哥。

回到电影《无问西东》,敌机盘旋在天,防空警报被拉响时,富家公子沈光耀还在厨房里,淡定地煮着冰糖莲子羹。不一会儿,沈光耀变身"晃晃"叔叔,开着飞机,把家里给他的冰糖、枸杞、莲子包成一份份纸包,空投向难民村,难童们抓起直接往嘴里塞。沈光耀的双胞胎同学大小林上门报丧,沈母送行端出的是沈光耀生前念念不忘的冰糖莲子羹。为什么一碗冰糖莲子羹,在《无问西东》里出现频率这么高,并且能击中泪点,让人在电影院里哭得一塌糊涂呢?只有了解广府文化的人,才能读懂一碗广东糖水背后的精致生活方式和所蕴含的情感。沈光耀身上有世家子弟的从容与高贵,不会轻易惊慌失措、仪态尽失,不会为宵小之徒、迷茫时局而耽误人生乐趣。听到警报是要跑,但不耽误他用搪瓷缸子煮一杯冰糖莲子羹,或者将这种

人生乐趣传递给他人,否则不正是中了命运的奸计吗?但是,当以身许国的最后考验到来时,为了那些在耻辱里生活的人民,为了那些在敌机呼啸下佝偻的人民,他也绝不会为了那一点生活的安逸而退缩逃避。三代五将,家国天下,国家的利益高于一切,面对生死攸关的挑战时刻,他一定要勇敢地迎向前去,这就是操守和风骨。在盘旋的机翼下,这广大的祖国山河在等待,每一次起飞都可能是永别,每一次落地都会感谢上苍。战斗在云霄,胜败一瞬间,那又如何呢?勇敢就好,无问西东。

影片中沈母在得知儿子的死讯之后,强忍悲痛端出两碗糖水,给了前来送遗物的儿子的同学,并用目光为他们送行。沈母盼着儿子"能够享受为人父母的乐趣",这愿望终落空,但沈光耀空投食物救济平民,以身撞敌壮烈殉国,这些他都是听从自我内心的声音,他没有辜负母亲的爱和教育,他不为功名利禄,而是要做自己,以独立的个体,在这世上体验生命的美好和快乐。他做到了。

那是多么沉郁苦涩的时代啊!无言的痛苦真是太多了,那一代慷慨捐躯的中华精英青年,在人类最大的战争中成长,别无选择。他们宁愿与敌人同归于尽,也绝不苟且偷生。《无问西东》独辟蹊径,在表现"誓死报国不生还"的中国空军抗战壮歌时,以一碗冰糖莲子羹的轻轻注脚,举重若轻地刻画了我们这个民族最优秀的精神。

《记忆大师》中的记忆重载

2017年,五一上映的华语电影中最具话题性的就是《记忆大师》,一部绝对烧脑的电影,全程无废话。我买了一杯爆米花进场,结束时却一颗都没动过,可见观影中惊悚与悬疑的紧张感。电影结束后,大部分观众都没回过神来,有人还久久地坐在座位上,有人缓缓离场时满脸恍惚。

《记忆大师》是导演陈正道"大师"系列的第二部,第一部是同样烧脑的《催眠大师》。看过这部电影的人,都会因剧情复杂想不明白来龙去脉,因为有些情节是专门为观众设计的"废情节",这样精心设计就是让你意想不到,从而剧情才有看头。影片一上来就是一个高科技大背景,在未来社会,医疗领域出现了一种能删除记忆的"黑科技",它可以把一段不想保留的记忆通过手术的方式删除,从而切断自身与这段记忆的情感关联……取出来的记忆会以晶片的形式被存储,如果某天被删除者想重新拿回记忆也是可以的,只不过只有一次选择的机会,重新放回的记忆在脑内有三天的重载时间,重载时可能断断续续、顺序混乱。影片讲述男主角与妻子感情出了问题要离婚,男主角一时任性地删除了记忆,但妻子却坚持取回记忆才能签字离婚。于是,他只能重载记忆,但因为之前记忆中出现过极端事件造成的短暂混乱,男主角在重载的记忆中,进入了头绪杂乱、惊心动魄的连环杀人案记忆。

电影的情节是一波接着一波不断有反转,给观众提供线索的同时又一步步推

翻线索，九转十八弯的情节让人感到智商直线下滑，一不小心就被带到了沟里。结局惊天逆转但又合情合理，多次观看后，更是细思极恐，原来处处"草线灰蛇，伏脉千里"，每一个场景都精心设计，每一个镜头都暗藏伏笔。在这部电影中，人性在善恶之间瞬间切换，上一秒还人畜无害，下一秒就眼里带刀，让观众后脊骨都感到了丝丝寒意。

此处就不详述了。有感于陈正道导演对于记忆的执着探索，我也想说说记忆。

我们通常以为那些拥有"超级记忆力"的"最强大脑"们，天生就拥有这项"超能力"，其实，超级记忆力大多是通过后天学习加上刻意训练得来的。经过特定的记忆力训练，普通人两周内都会有天翻地覆的改变。这段时间我一直在力邀全球公认、备受推崇的世界第一、被称为"脑力大帝"的约翰尼斯·马劳来西安交通大学演讲。但的确，有些人天生记忆力不经训练也能达到高阶水平，只能感叹人天生不平等，此处说的不是阶层和出身，而是指人的智力和感受力，天生有厚薄、高下之差异。不过即使这样，只要我们认认真真地生活，走到自然中去，抚摸一朵花、聆听一只鸟的叫声、品尝一种食物，通过我们的眼睛、耳朵、鼻子、口腔，也会留下许多美好的记忆，并从此贮存在我们的感官记忆库中。所谓记忆大师，不过是比普通人更知道如何去调度和提取记忆体而已。事实上，人这一生，不可能背负那么重的记忆前行，所以必然一边向前走一边遗落，有些记忆被焚烧掉，有些记忆被埋在心底，挥手之间，去日如烟。

2017年2月，电影《记忆大师》团队宣布成立记忆大师医疗中心，打破电影与现实的壁垒，以另类视角诠释记忆手术这一黑科技，其真实还原记忆手术的创意营销引起业界的高度关注。我们虽然不像电影《记忆大师》中所呈现的那样，可以实施记忆存取和记忆重载手术，但当我们在回忆时，其实都是在进行记忆重载。回忆就像是在走一条逆行的路，穿行回到往昔岁月，那条路，蒿草连天、山高水深，一不小心便误入歧途。

例如，生活中，只爱同一类人不是特例，而是普遍现象。我们往往被一类人吸引，于是，我们下意识地排除了其他类型。比如张艺谋的电影女主角基本是同一个集群的，巩俐、章子怡、董洁的眉眼之间都有相似之处。所以会有"某某是我的菜"

这样的话,所谓的"菜",也就是喜欢的类型。为什么我们爱上的总是同一类人?因为那是一次次记忆重载的效应。就算可知的记忆被删,在我们的潜意识里,在不知道的角落里仍存在那些人的身影。像一个定时炸弹,只要时间一到,我们还是会不自觉地爱上那些人,一次又一次。骗得过的是记忆,骗不过的是我们的心。假如你没有变,假如你还是之前的性情,之前的喜好,之前的志趣,就算失忆,有可能你还是会喜欢上同一类人,会被同一类人吸引,甚至是同一个人。我们能打破这个怪圈吗?也许能,但很困难,因为人不完全是理智的,更是感性的动物。一个人最深的情感沉淀,跟一个人小时候的经历有关系,它往往是由人的无意识或认知偏差所导致而形成的。这就是我们的感情惯性,使我们对某种类型的人产生依赖,甚至条件反射,一次次完成记忆重载。

 记得我以前读过一个短篇小说,内容讲的是年轻时十分相爱的夫妇,在他们安定的晚年生活展开之时,突然面临一次感情的考验。老太太得了阿尔茨海默病(通常它更多地被叫作老年痴呆),开始慢慢失去记忆和生活自理能力。当老先生发现妻子开始遗忘曾经的一切美好、再也想不起他们如何初遇、再也无法分享喜怒哀乐之时,他找到了一位脑神经医生,让对方以人工方式改变自己的大脑蛋白组织,从而也患上同样的病,得以陪同爱人一起经历整个被剥夺记忆的过程。小说结局是:他们在疗养院相遇了,白发苍苍的老先生看见同样白发苍苍的老太太,心想:"那个小姑娘真好看,我要上去和她说说话。"那个第一次见面就令你怦然心动的人,是因为他触动且勾起了你残存的记忆。疑惑那"记忆"来自何方,但就是无法阻挡,不可理喻,可这不正是爱情吸引我们的地方吗?我们不是到达现实,而是到达似曾相识的环境,窥见了自己记忆中或想象中的世界的一角。

 记忆总是选择性遗忘的,只留下那些美好的部分,过滤掉那些伤心的部分。多奇怪啊,时间把走过的路抹上一层淡淡的金色的光。于是当你回头看时,只能看见重要的、好的东西,让人忍不住微笑的东西。那些被你过滤掉的部分沉入时光深处那片雾气氤氲的废墟,它们将一直阴郁地潜伏在黑暗深处,默默地等待着某一天被激活的时刻。因为,显意识的记忆空间有限,多数为短暂记忆。潜意识和显意识却有天大的差异,拥有无限的记忆空间。你可能不认为自己是这样的,但是,的确如

此。凡经历过的一切，都不会被遗忘，只不过是被埋藏了。

　　我常想，所谓的最好的时光，就是那些不能再发生的时光，只能用记忆来召唤回来的时光。但有时很困惑，那些只能用记忆召唤的时光，如果记忆让它失去了原来的分量和质感呢？在电影《记忆大师》中，男主角在记忆重载时，发现有许多记忆是不清晰的，也解释不了的，比如无论如何擦不亮的镜子，看不清镜子中的自己片断。男主角在和别人探讨这个问题时，得到的一个解释是：当时没有仔细观察事物，所以记忆重载中画面是不真切的。的确，当我们闭上眼睛，回忆一个似乎很熟悉的事物时，大体轮廓和色彩什么的都有了，但肌理、质感、细节可能是模糊的，因为你当初就没有好好观察过这个事物，所以记忆只能停留在笼统感知的层面，许多地方是不清晰的。说实话，了解这一点后，我有点恐慌。我知道，也许有些记忆并不可靠，因为出于某种目的，我们可能会不自觉地对记忆进行篡改，记忆有时会出现偏差。

　　也许，我们刻意去记住的东西未必留得下，不经意时的一个瞬间却纤毫毕现地被铭记。在如流水般的时间漫漫长途中，我们总会驻足停留在某些片刻，而那些片刻却早已在心中化为永恒。这些片刻，包括记忆中的一切所见、所闻和所嗅，包括景色、亲朋好友的情谊、爱情和烦恼，及各种给人带来感官的满足以及肉体上的满足的片刻。我有时候想，当一个人进入暮年时，应该会有很多回忆，但经常自动浮现于脑海的，大概也不会很多，也许这当中会有一张充满灵魂气息的脸及这张脸引发的灿烂的记忆，这张脸不一定是妻子的，也不一定是初恋情人的，它只属于瞬间的记忆。

　　今天，知识越来越多地被机器所承载，大脑不再需要记忆更多的信息，我们的记忆越来越成为互联网的公共记忆，也就是数字化记忆，记忆越来越被物化和云化了，人的记忆被分割成一个又一个的具体空间，可以被分割封存，也可以被格式化。可以预见，电影《记忆大师》中的数字化记忆存取现象可能会出现，其中的错置事故也是有可能发生的。

　　假如一段别人的记忆被错误地植入我们的大脑，在那个人漫长的生命过程中，所经历过的一次又一次事件，在压缩的记忆中被提取，也许会同时呈现许多相似的

面孔,那是他爱过的一个又一个人,同一类的人,本来分割在不同的时间阶段,但突然同时呈现于记忆重载的舞台。在信息与时间的交汇处,永久的记忆创造了空间和时间圆形监狱的幽灵。那种感觉是惊悚的:是人眼睁睁地看着自己被时间碾压,在无始无终的时间的长廊中来回游荡,在再怎么也擦不干净的模糊镜子中突然看到一张面孔慢慢地浮现,在与你默默地面对面……

《长城》：我们不仅是在谈论长城

2016年，美国的传奇影业只制作了两部大片，一部是在中国赚了15亿元的电影《魔兽》，另一部就是号称"中国影史上最贵电影"的《长城》。《长城》的最初拍摄想法，其实来自传奇影业CEO托马斯·图尔，他第一次在飞机上看到了中国长城，直接被震撼到了，觉得长城是个特别了不起的建筑，于是决定拍一部以"长城"为背景的电影。2012年，托马斯·图尔和编剧马克斯·布鲁克斯先写出了一个故事梗概。后来，这个由美国人编写多年的剧本，被送到张艺谋手里时，两个词如磁铁般地吸引了他——长城、饕餮。

当灾祸来临之时，无数凶恶的怪兽排山倒海地席卷了华夏大地。长城作为华夏文明的符号，也是守护文明的一道屏障。而这座长城之上的禁军，将成为保护中华的最后的武士。在长城上打怪兽，这可以说是前所未有的事。中国的雄伟长城，《山海经》中的远古异兽，张艺谋导演在这个地球上最具标志性的地点上将二者结合，拍出一部原汁原味的具有中国风的冒险电影。

本来这是一部史诗级怪兽电影，关于人族和兽族的战役，但长城却成了其中无可置疑的主角。就这部电影本身而言，不得不说是一部"十分张艺谋"的电影——张艺谋依然钟爱色彩符号，依然彰显场面调度和纵深场景把控方面的雄厚实力。

电影团队对怪兽饕餮的形象塑造以及进攻防守的装备器械的设计都非常用心。特效团队是曾获得五个奥斯卡最佳视觉效果奖的维塔工作室,影片结尾还可以看到很多木匠人名、很多漆匠人名等,《长城》的确交了一份堪称优良的答卷。对于愿意在影院打发 90 分钟时间的观众而言,《长城》绝对堪称视觉奇观,情节扣人心弦,是一部极具观赏性的"爆米花"电影。不过,这部影片在国内一上映,就迎来了来自四面八方口碑两极化的海量评论。褒贬不一的声音,大有筑成另一道"长城"的架势。之所以《长城》备受期待却又饱受争议,是因为当人们谈论影片《长城》时不仅仅是谈论影片本身。因为,对于中国人而言,长城从来不只是一个普普通通的有烽台垛口、关塞隘口的建筑。

1992 年 11 月 16 日,学堂乐歌《黄河》被评选为"20 世纪华人音乐经典"的第一首歌。

"黄河黄河,出自昆仑山,远从蒙古地,流入长城关。古来圣贤,生此河干。独立堤上,心思旷然。长城外,河套边,黄沙白草无人烟。思得十万兵,长驱西北边,饮酒乌梁海,策马乌拉山,誓不战胜终不还。君作铙吹,观我凯旋。"(1904 年由杨度创作《黄河》歌词,第二年由沈心工谱曲。)

这首关于华夏文明两大符号"黄河"与"长城"的雄浑悲壮的歌曲,入选"20 世纪华人音乐经典",成为其中第一首歌,毫不意外,这就是人心所向的结果。多少年来,长城唯一的作用,就是抵挡外敌。"万里长征人未还"是自秦汉以来世世代代的人们共同的悲剧,而"不教胡马度阴山"的"龙城飞将"的出现则是世世代代人们共同的愿望。中华文化与周边其他文化,自古以来,相互融合。其实,在古代,游牧民族与汉民族是以长城互为边疆、相互竞争、共同发展的。互为边疆,意味着互为样本,它开阔了各民族的视野和心胸,刺激了各民族自强自新的强大发展动力,扩大了中华文明的内涵与外延,而终形成此"博大精深"的浩瀚文化。而长城,正是那一道承载了众志成城、顽强抵抗外敌历史的边疆线。

长城,是中华民族的象征,长城的历史和中国的历史无法分离。从公元 5 世纪

到公元17世纪,长城不停地书写历史。一道长城,隔开了关内与关外。城内城外,烽烟四起,几千年的时间里,长城横亘在兵戎相见之中,冷冷地看着沙场上的西风残照。它不该是抒情的吟咏,而只能是雄沉的悲歌。在电影《长城》中,当成千上万的饕餮袭来,像潮水一般涌向长城,这让人有魔兽世界里的梦幻感,更让人有穿越的恍惚感。

记得以前在北京大学上学时,我周末会去爬长城,清晨出发,踏着朝露,沿崎岖小径攀登。道旁杂花缭乱,野香醉人。秋梨、山楂、苹果,艳黄、殷红、青紫相间,织成满眼的斑斓。穿行林中,手脚并用攀岩,中午时分,古长城已在脚下。箭扣、黄花城这些"野长城",因不是旅游景点,保留了长城最原始的形态。古城墙大半坍塌毁损,披着一身岁月的苍凉,如同磅礴连绵的龙脊异兽,伤痕累累、断臂残躯,静卧在崇山峻岭之间。登山顶烽火台眺望,远天紫纱轻幔,若沧海浩渺。峰峦间雾霭纠缠,长城随山峰连绵起伏,分割关山一线。在这天地雄阔浑涵之间,一个人的身心如经大涤,止不住鼻酸眼涩。人世尺寸得失,在浩浩荡荡、无始无终的时光中,不过鸡零狗碎。伤心处,长城望断,灯火已黄昏。

无论有多少饕餮、火药、熊、鹤、鹿、鹰、孔明灯、秦腔、长歌、披麻、浑天仪、将军令……在外国人心中,印象最深的依然是长城,在古代,将士用血战来捍卫长城。烽火的狼烟四起,响箭的尖锐鸣唳,火药的酣畅淋漓,是长城的装饰。这部具有中国元素和文化背景的史诗级魔幻电影《长城》于2017年2月17日在美国上映。这不由让我想起,1994年4月20日,中国科学院通过一条64K的国际专线接入国际互联网。从此,网民、带宽数量都开始爆炸式的增长。中国向世界发出的第一封电子邮件,其中写道:"Across the Great Wall, we can reach every corner in the world."。(越过长城,走向世界。)在信息高速公路上,中国人的确越过了长城,迈向了波澜壮阔的国际,世界也从此汹涌而入,排山倒海而来。

如今,长城与饕餮走向世界。饕餮由贪婪喂食,长城由血肉筑成。《长城》是第一部讲述因中国怪兽威胁人类最后由中西方英雄联手拯救人类的含有文化传播意

义的好莱坞式故事大片。《长城》有 1.5 亿美元的巨额投资,有来自 37 个国家 1300 多人的幕后创作团队,这对于中国电影来说是史无前例的制作规模。

中国文化走向世界,我们已翻越长城,向世界讲述中国故事。地理上的长城、文化上的长城,必将在冲突、融合的宿命中,承担起任重而道远的民族使命!

《摆渡人》:摆渡到彼岸

《摆渡人》——这是一部让我期待很久的影片,记得在很多年前,我在微博上陆陆续续地读到张嘉佳的文字。他将一个个细碎的故事罗列起来,中间总有个穿梭其中的人物叫陈末。文字读来,有那么一点点青春激荡,有那么一点点玩世不恭,间或有一些令人心酸的过往。我就这么随意地读着,没有想过有一天张嘉佳会站在眼前,也没有想过有一天,这些书中的故事会成为影像。

2014年10月11日,张嘉佳到古城西安,于是,我在西安交通大学校园遇见"微博上最会讲故事的人"。这位自由不羁的南京大学的才子,携所有成长中的痛与爱,为现场500多名大学生们讲述关于感动、关于爱的故事。

张嘉佳莅临西安交通大学,做学而讲坛第293讲,那一讲是在西安交通大学主楼多功能厅举办的。超拥挤、超火爆的场面至今让我难忘,张嘉佳的女粉丝明显多过男粉丝,他的招牌微笑和暖男形象,一出场就让粉丝激动尖叫。记得当时现场还有一位狂热的女粉丝,她哽咽上台求拥抱,最后获赠张嘉佳直接从肩上取下的尚有余温的一条围巾,幸运的女孩子喜极而泣。当时在现场,张嘉佳就透露《摆渡人》要被拍成电影,并且是与王家卫合作的。他的故事其实很适合王家卫的电影风格,如现代都市爱恨、断续的叙述、开放而令人寻味的结局。

电影《摆渡人》,灵感源自张嘉佳撰写的"睡前故事"系列,混搭了几个故事,小

酒吧的老板陈末遇到那些失恋的、失业的、失意的"落水者",会像"摆渡人"一样带他们上岸,助他们渡过难关。其中,撞坏前女友的车只为赔钱助她渡过难关的管春,用尽整个青春痴痴追随心上人却总被放弃的小玉……这些虐心又温暖的故事,当年曾治愈了不少深夜游荡于网络的失眠者。

记得以前读《从你的全世界路过》,我最喜欢的就是《摆渡人》这个故事。什么是摆渡人?摆渡人就是帮着别人乘船过河之人,终日渡人自己却不曾离开。他们的摆渡关系是什么?我把那理解为一段温情的陪伴,或者是友善的开导。摆渡人不知道乘客究竟要去哪里,摆渡人希望送他或她上岸,好好生活,好好做自己,阳光万里,去哪里都是鲜花开放。为什么落水者终要上岸,因为时光一直在向前走,没有尽头,遇到路口,总还会有下一个路口。人生到头来就是不断地放下,我们需要好好地与它道别,放下那些我们曾放不下的东西。

而那个一直没有上岸,始终在河流中的人,就是摆渡人。只有经历过深切悲痛的人,才能理解和安慰他人的悲痛。摆渡人只能漂在河中心,坐在空荡荡的小船上,呆呆地看着无数激流,安静地等待被淹没。即使这样,哪怕重来一遍,也不会改变自己的选择,完成一段摆渡的使命就是这么简单。无论错过了、后悔了、迷路了、悲伤了、困惑了、痛苦了,其实一切问题都不必纠缠在答案上。我们都会上岸。最终,各有各的人生,各有各的伤心史,即便朋友一场,也只能各活各的人生。但不会忘记,在熙熙攘攘的人群中,两颗孤独的灵魂曾在一起互相取暖过。"可追忆的不太少,肯伤心的不太多,不瘟不火的牵挂也好。"既然彼此不是彼此的明天,那么唯一能做的,就是把在水中沉浮的那个人送到彼岸。最终擦肩而过后,午夜梦回时,何尝不是曾经的旖旎风光和永久的刻骨铭心。人生不能重来,从此只能在偶尔的记忆中回放,穿透浮光掠影,重温短暂旧梦。

感情如同潭水,一粒沙子落进水里也会改变水位,尽管它看起来平静依旧——最单纯的情感也有它深不可测的一面。我喜欢张嘉佳用河流和摆渡来形容情感。泅渡过激流,我们才能以这样激烈的冲刷来帮助我们成长,帮助我们了解自己,了解他人,让我们变得更宽容,更有领悟力,更不狭隘。

爱,可以帮助我们战胜生命中的种种虚妄,以最长的触角伸向世界,同时也伸

触摸这世界的美——电影笔记

向自己不曾发现的内部,开启所有平时麻木的感官,剥掉一层层世俗的老茧,把自己最柔软的部分暴露在外。因为太柔软了,痛楚必然会随之而来,但没有了与世界,与人最直接的感受,我们活着是为了什么呢?其实,我们对于生命中的种种,对于所谓爱,只有"找",没有"找到"。最放不下的那点眷恋、痴爱,是你的欣喜,也一定是你的磨难,最终也是教导你成长的老师。你眷恋最深的那个人,也一定是伤你最深的那个人。一念花落,一念花开。

其实我也想当一个摆渡人。遥遥渡河而来,在河的彼岸,烟波流转,据说红尘万丈尽在其中。繁华三千,红尘皆醉,总有人夜夜在岸边苦候,不得归航。谁说摆渡人早已扬长而去?你说遍地是江湖,我便到江湖摆渡。捻月为盟,星芒尽掩,总在灯火阑珊处,陪伴这山长水远的迢迢人世。

《七月与安生》:少年闺蜜

2016年11月26日晚,第53届台湾电影金马奖颁奖礼如期举行。周冬雨和马思纯凭电影《七月与安生》双双入围,最终双双夺得新科影后。这是金马奖历史上首次出现最佳女主角奖"下双黄蛋"的情况,"双女主"加"双影后",从颜值到话题性都是双倍的,七月与安生(由马思纯和周冬雨饰演),这对姐妹在片中上演了冰与火之歌,这部影片描述了闺蜜之间那种暗涌的微妙关系。

童年的友谊热烈而直接,我们往往轻易就可以认定"你是我的好朋友",然后,心思细腻又敏感的女生,在共同的成长过程中,总是亲密到掏心掏肺、水乳交融,又总是充满了百转千回的各种细节的回味,无法心无芥蒂地彼此相亲。真正懂得彼此,又渴望成为对方,那些友情中细碎的小心事牵牵绊绊,让人那么在意,那么记挂,不亚于一场伤筋动骨的爱情。

曾有这样一个人停留在你的青春里。你们形影不离,可是却在心底相互嫉妒(有谁说过,嫉妒才是对一个人的最大认可)。即便这样,你们依旧没有办法离开彼此。正如电影《七月与安生》中的主角,她们之间的差异吸引着对方。不同的出身,对立的性格,在经历过一场人生绝境后却试图成为彼此。安生有七月不敢释放的野性,七月有安生暗中渴望的安稳。七月给予安生友谊,化解了她的孤独,安生甘做七月的影子,承担七月的出错后果。她们曾愿分享所有,除了爱情。她们同样美

好,同样不堪,这让她们的友情势均力敌。

我也曾有过这样的闺蜜,明明知道我们之间存在的是友情,可是最初的本质上又像是稚嫩的爱情那般,容不得背叛,容不得分离。一如黄伟文那句歌词"能成为密友大概总带着爱"。我们为共同的爱好而疯狂,看星星、听音乐、追球星、收藏小玩意儿……坐在河畔的潮湿草地上,仰观满天灿烂星辰,寻找大熊星座的位置,在繁重的作业功课中惦记晚上即将到来的流星雨,会收藏各种版本的《星斗士》,会聊某某明星的八卦和无处寄放的恍惚相思……

在雨后的微凉午后,或在阳光收敛的蝉鸣夏日,和闺蜜相约,晃晃悠悠地度过慢下来的小时光:用新鲜的枇杷熬出诱人的果酱,细细地涂抹在新烤的面包片上,采撷几叶馥郁香草点缀着三明治,再做一杯生榨的混合果汁加冰块和薄荷,然后再去花园里采撷娇羞的月季斜插发鬓,带上野餐篮子去山丘那边的大树下席地而坐。闺蜜聚会,如丝丝阳光照进心底,别样的温润。嘴角都不自觉地扬起好看的弧度,花香在友谊的歌声里越发浓郁。闺蜜在侧,美食入口,音乐入耳,凉风入怀,一切都是刚刚好的夏天味道。我记得那时的天很蓝很蓝,飘浮着朵朵白云,这就是最干净纯洁的世界。

所谓闺蜜,就是经得住些许俗事考验的,能够相互之间诉说衷肠的女性朋友,彼此之间相互信任、相互依赖,推心置腹,无话不说。女生之间总是惺惺相惜,虽然她们也曾手拉着手说要永远在一起,但是,前面还横亘着那么巨大庞然的人生,她们并不知道各自要去往何方。终于有一天,疾驰的时光,再也回不到过往。不知道是由谁开始或者是同时渐渐稀薄了联系,两个人的生活终于交集越来越少,渐渐地两个人的信箱都只剩下一片空白。后来大家又都选择了沉默,却都没有想到这份沉默终有一天生长成了天荒地老的陌路。新生活是从哪一天开始的,我记不起。我只记得,不知从哪天起,我换了一批新朋友,于是,便有了所谓的新生活。

想起昔日的少年闺蜜,有一种幽微哀婉的淡淡忧伤。真想穿越时光,和你重新在一起,同闪烁的萤火虫一起跳舞;和你重新在一起,拿着粉笔,在砖红色的墙壁上书写阳光的美丽。就这样,幸福将我们的生活弥漫,因为我们相聚在一起。世间人与人的关系,最自然、最合理的莫如朋友,最纯净、最自然的莫过于少年朋友,尤其

是情同姐妹般的闺蜜。当年两颗小小的少女心,犹如柔嫩花瓣般的容器,满满地盛着我们的友谊。

只可惜,阻隔在少年闺蜜中间的是广阔无际的时间和空间,令她们无能为力……只有自由的诗歌为这段时间礼赞。

如果真的可以
我要永远和你住在那段回忆里
纯真的心没有约定的约定
你就是我一生的好朋友
青春的日记
处处都有你
曾经说不在意
是因为太在意
我想再不会有人像你
陪我走过爱和忧愁
这世界处处有爱
但昨天却再也回不来

《美人鱼》:人鱼和人类可以相爱吗

　　自从周星驰的电影《美人鱼》上映之后,评论就明显呈现两极化。有人说不好笑,星爷再也不是神。有人说很喜欢,看到了星爷的童心与认真。他是那种随便开个"脑洞"、抖个机灵、耍个宝,就能将狗狗叫旺财、蟑螂叫小强深深植入大众脑海的"喜剧之王",中国的堂吉诃德式的人物。我欠周星驰一张电影票,只因他是那个我相信永远会给我带来惊喜的人,怎么可以错过他的又一部巨作。

　　进电影院前,看到宣传用的人鱼模型我就觉得好喜欢,几张星爷亲自手绘的宣传海报也是"蠢萌"得一塌糊涂。观影结束,至少,我被真真切切地打动了。爆笑效果如何?特技,幻想,讽刺,夸张,荒诞,错位,非理性,无厘头,言情,黑色幽默……林林总总汇集在一起,拼贴成了这部后现代主义作品,衔接紧凑全程"无尿点"[①]。这是一部原汁原味的周星驰电影,为了你们将来笑到抽筋、笑出眼泪、笑到胃疼、笑到后脑勺疼,甚至笑到完全不能自理,我这里就不剧透了。无论大家评价它是"周星驰版的《阿凡达》",还是"童话版的《色戒》",反正能把环保主题做得这么有趣的也只有星爷了。走出影院,我满脑子都是星爷亲手写的那首歌:《无敌是多么的寂寞》。

① 网络用语,形容电影非常精彩。

影片创作灵感来自安徒生的《美人鱼》,这是周星驰喜欢的一部童话。但影片除保留了原著中美人鱼上岸的情节外,其他与此无关。影片最后是一个大团圆结尾,男主角跟女主角小美人鱼相爱了,生活在一起了。于是,网上各种铺天盖地的挑刺和"吐槽"来了,什么人物脸谱化,剧情不合理,人鱼和人类能够相爱吗?他们能孕育下一代吗?这有何文化依据?各种猜测,各种幻想。这也是我走出影院后耿耿于怀、不吐不快的一个问题。

在西方的传说中,美人鱼有着金色长发,皮肤如花瓣一样柔软,眼睛像矢车菊一样漂亮,在海洋里呼吸,与所有海中生物一起自在遨游,拥有永恒的青春和三百年的生命。安徒生童话里的小美人鱼,曾经用歌声和疼痛做交换而舍弃鱼尾,换得双腿,只想和人类男子相恋相爱,最后,终究因为无法沟通而被辜负。原本的结局,是小美人鱼为了心爱的人而牺牲自己成为泡沫。但是安徒生觉得这个结局太悲惨,就在最后给了小美人鱼一个灵魂,让她成为天使。美人鱼童话的诞生,让全世界的艺术家从中汲取了灵感,并对诸如音乐、绘画、芭蕾舞、歌剧、雕刻和动画艺术产生了不可磨灭的影响。

其实,人鱼这个形象,在中国的古文献中早已经出现了:《山海经》里记载人鱼的形象,当时的名字叫"陵鱼"。晋朝干宝写过一本《搜神记》,卷12 中有记载:"南海之外,有鲛人,水居入鱼,不废织绩,其眼泣,则能出珠。"这里的"鲛人",也就是人鱼了。哭泣时眼泪可以变成珍珠——这一点,似乎中西的人鱼倒是相通的。除了《搜神记》,西晋张华《博物志》和南朝祖冲之《述异记》中也都有类似记载,不过名字有叫"泉客"或者"泉先"的。在古人绘声绘色的描绘中,我们得知如同电影《美人鱼》中人鱼师太所提到的——人鱼是非常友善的,它们游泳技术非常好,因此经常和人类交朋友,甚至还能帮南海的渔夫捕鱼。

从这些记载看,人鱼应该和乌龟一样,本来就是水陆两栖的。不过,它们在陆地上是没有居所的,要是上岸,就得居住在人类的家里,或是人类废弃的住所或船只里。宋代《太平御览》记载:"鲛人从水出,寓人家……将去,从主人索一器,泣而成珠满盛,以与主人。"瞧瞧,渔夫与人鱼之间真是情深义重啊!至于人鱼怎么上岸,与人类如何交往相处,文献记载太简略,留下了巨大的想象空间。若他们之间

产生跨物种的惊心动魄的爱情,也不是没有可能的。世间情本来就是千奇百怪,再不可能的都会发生,也可能修成正果。

按照人鱼师太的说法,人鱼曾经和姓郑的人类相爱,还有古画为证,看来星爷的想象是有文化依据的。清朝时东莞人邓淳,曾在自己的著作《岭南丛述》中提到"遗种变人鱼"的学术观点。他考证说人鱼其实是在公元395年就有了。当时还是东晋时代,浙江永嘉太守卢循率众举事,被大将、也是后来的南朝宋国的开国皇帝宋武帝刘裕击败。所以他从北方撤退到广东,占据番禺一带,结果又遇强敌,带着残兵乘着扁舟逃到大奚山三十六屿(就是今天香港的大屿山一带)隐居,离奇地一代传一代地居住在这里,就变种为人鱼了。所以人鱼,也有一个名字叫"卢亭",也叫"卢馀",就是说这和卢循其人有关。《岭南丛述》中明确记载:"大奚山三十六屿,在莞邑海中,水边岩穴,多居蛋变种类……出没波涛,有类水獭,往往持鱼与渔人换米,或迫之,则投于水中,能伏水三四日不死……"这些人鱼,被认为是"蛋变种类",我推测,古书中的人鱼就是疍家世族。

"疍家人"是对中国沿海地区水上居民的一个统称,主要分布在广东、广西和云南等省份。他们漂泊水上、以江河海洋为生,像浮于饱和盐溶液之上的鸡蛋,长年累月浮于海上,故又得名为疍民。新中国成立前,他们因为常年漂泊海上,生活随着潮汐变化而变化,又被称为海上的"吉卜赛人"。对于疍家人的来历,学术界一直没有定论,大部分研究者认为疍家人是原居于陆地的汉人,秦朝时被官军所迫,逃入江海河上居住,以捕鱼为生,此后世代传承。从元朝到清朝很长的一段时间里,疍民备受欺凌,他们没有部落,没有田地,以海为生。岸上的原住居民规定"疍民"不准上岸居住,不准读书识字,不准与岸上人家通婚。这样一个弱势族群,在历史上是否与岸上居民也曾相爱?其中一部分疍民怎样向岸上悄悄发展,演变成为具有新的生活方式的"两栖疍民",我们不可而知,也许在中国的人鱼传说中正埋藏着大量历史密码,有着某种文化暗喻。

其实,也许考据都是多余的,周星驰的电影,向来不求严丝合缝的逻辑推演和叙事结构,唯有惯用的直白说理和动情讲述,纯净之外,有着周星驰与世隔绝的难解孤独。《美人鱼》这部影片是"配方正宗"的久违的周星驰风格,一如往常,仍痴迷

于再简单不过的纯爱设定。周星驰所有的电影,都是自传。周星驰所有的隐喻,都是轮回。他一直用一个男孩的视角在看待自己未满的恋爱。《美人鱼》影片中的好多台词和歌词,都似是星爷的内心独白。当年情深,不知几许,错过之后,徐徐回望,从过去到现在,爱一直在。

 他还是那个星爷,以独具一格甚至离经叛道的方式看待这个世界。在2013年的《西游降魔篇》影片中,我们可以看到他对东方佛学的解读:有过执着,才能放下执着,有过牵挂,才能了无牵挂。在《美人鱼》影片中,他借人鱼师太的口,说出人鱼与人类相爱,只因一切生命都由海洋孕育,人鱼族和人类本是同类,随着大自然的变化,留在陆地上的变成了人,留在水里的变成了人鱼。人鱼的前世既然也是人,只是种类不同,人和人鱼相爱,当然是没有问题的。更何况爱是无解的,会跨越一切设定和障碍,爱又是忍耐和包容,爱经得起时间的考验,爱会永不休止。所以,在这部影片中,环保知识是个外壳,内核是真爱,以牺牲和付出来证明的纯爱,当然是让人隐约心痛和悲怜的。这是一部笑点与泪点同在的电影,我准备好要笑成狗,你却让我哭了……泪点低的同学入场,真的是要自备纸巾呀!

 周星驰有一项神奇的技能,就是把我们耳熟能详的文学故事颠覆成他想要的故事样子。人鱼和人类当然可以相爱,星爷,这就是你报复平庸的方式。他为我们造出五彩斑斓的光影梦,梦境各异,而始终不变的是他对这个世界的爱。

《老炮儿》：老炮儿身边的女人

穿着一身军绿风衣的六爷，挂着雪亮军刀，再次在冰湖上站直身，他先行走而后奔跑起来，老炮儿体内那不曾熄灭的那簇火花，在广袤苍凉的冰天雪地，在一片寂静野湖上迸发，成就了一次壮烈的燃烧。当年挥斥方遒时，这火花曾燃烧过，但还有没烧完的部分，那么，就在这落幕时分让它烧透吧！急骤沉重的鼓点，一记又一记敲打在心上，令人震撼。很少有电影能像《老炮儿》一样，让观众在片尾曲响起时还能驻足观看，久久不肯离去。这部上映12天、票房强势破7亿元的电影，不但赶超电影《寻龙诀》夺得2015年贺岁档票房榜眼，而且豆瓣评分居然达到8.5分，简直是可怕！

关于话题十足的电影《老炮儿》，导演各类评论已经很多了。管虎用独特的角度和呈现方式描摹了一座城池、一个时代，一群人心的改变。什么文化、顽主时代、中国当下社会各阶级，各类微言大义、春秋笔法的分析，我不想碰，我只想从女性的角度，谈谈老炮儿身边的女人。这部电影中，在一群干巴巴的老爷们堆里，有一个湿答答的女人，经常浴衣湿发奶白胸脯半掩出现，她叫霞姨，是胡同里的漂亮女人，性格泼辣，外号"话匣子"，她排解着大老爷们急吼吼的狂躁，她千方百计地帮着男人们想办法，鞍前马后颠颠地跟着跑……她是老炮儿的似水柔情，是这个干涩时代的温润与抚慰。

但你看一看老炮儿怎么对待她的——电影中,有一个令人难忘的片断,冯小刚饰演的"六爷"坐在病床上,对儿子晓波掏心窝子地说:"你可是爸爸最亲的人了。"晓波回嘴说:"那霞姨不亲吗?"六爷眼睛那么不屑地一撇,回答的语气一波三折:"女人……"话虽未完,意思却再明白不过,女人在老炮儿心中似乎还差了点儿分量!这句台词,惹来了不少女权主义者的诟病,六爷明显是个大直男!但是,偏偏霞姨却不能自拔地留恋着六爷,没法堂堂正正地给他当媳妇,就宁愿给他当"相好"。老炮儿身边的女人讲的就是个"盘靓条顺",霞姨可不是个面目平凡的普通中年妇女,由不老女神许晴饰演,她是那个风情万种,从头到脚透着一股机灵劲儿,典型的又爽朗又透亮的北京大妞。回头看看六爷,长相是一歪瓜裂枣的糙老爷们,是一个大直男,固执、暴力、对女人老拘着,和儿子无法交流,凭什么让美人爱了二十多年,爱到贴人贴钱也不后悔。

因为她16岁就被六爷那股男人的英武所迷惑,那股"范儿"把一个少女痴迷得不能自拔。"相遇太早"的结果就是一辈子眼里看不进别的男人。霞姨和晓波说起六爷张学军年轻时的英雄事迹,满眼崇拜得就像一个小姑娘,头发凌乱而轻颤,眼神深情而迷离,那一瞬间"风情"和"少女感",这两种光芒同时在她身上闪耀,特别动人。这种让人一想起来就发光的爱情,绝对可遇而不可求,遇上了就放不下,而六爷就是这道爱情之光的光源。可惜,这样的女人,六爷是喜欢的。但六爷不肯娶她,或者更准确地说,六爷不敢娶她——他曾经打架斗殴被关进局子里很多年,老婆带着一个幼小的儿子相依为命,可也早早撒手人寰,他觉得自己会辜负女人,所以更不能把女人扯进自己不那么安定的生活里。以至于后来虽然男有情女有意,但"话匣子"的身份也只停留在六爷"老相好"的位置上,停在亲密风流,欲言又止的默契与暧昧的关系中。

网上有评论说,生活中要真有"话匣子"这样的长相,在胡同里开着理发店见过世面的风情徐娘,是不会看得上连十万元都筹不出来的六爷的,如果找个不那么漂亮的、带点傻气的女演员来演也许更合理一些。的确,"话匣子"是单身女人,风情万种,经济独立,她想嫁人很容易,想嫁给"有钱,看脸"的男人也不难。但是真正能长久的爱情,讲究的永远不是"钱"和"脸",而是那份令人心跳加速、热血沸腾的

"情"和"义"。所以,虽然后来六爷落寞了,"话匣子"依然不离不弃,送人送钱,晓波划了别人的豪车需要赔钱,她嘴上说着帮不上忙,却默默地掏出了自己压箱底的8万块钱,她还像个老妈子那样逼着六爷做心脏搭桥手术,结果还被嫌弃,满大街地追着爷俩跑……因为那个男人穷了,老了,可内心的那份情义没变——六爷虽然看起来大大咧咧,嘴里没一句甜言蜜语,但却会为霞姨抱着吉他弹一段崔健的《花房姑娘》,深情款款一如当年,能把自己的房产证、保险单,拿报纸漂亮地卷好了,一个帅气的空投,硬塞给这个跟着自己没名没分的女人。因为六爷最重视的是规矩和信义。对这么一个仗义风骨、能保护自己周全、做事有里有面的纯爷们,霞姨就这样不离不弃了一辈子。

六爷的最后一幕,影片里没有呈现。管虎觉得话说白了特傻,没看到的东西,反而永远不会忘记。六爷对霞姨的爱意,同样是不会表达出来的,太张扬太完满了,总觉得透着那么一股子虚浮,像六爷这样"肉烂嘴不烂"的男人,反而更戳人心。那句语气一波三折的"女人……",与其说是觉得女人不够分量,倒不如说是掩饰这个女人在自己心中的沉甸甸的分量。晓波问父亲,你就不怕伤了霞姨?六爷答我怕。飞驰的车中,隐约有一颗泪轻轻滑过他的脸庞。

对于女人而言,浪子是属于青春的,浪子的美与好只有在懵懂无知时才会被无限夸大。因为那时候,她们需要与这世界隔离,她们以为总有一个特立独行的男人,会带领她们穿越阡陌红尘寻找心中那片净土。所谓浪子,他们坏一点、暴力一点、有才华一点、极端一点、浪漫一点、不可一世一点,总之,他们带来的是大悲大喜,大起大落。这样的感觉只在青春年少时才有勇气消受。在叛逆的青春岁月中,每个女生都期待有一双神奇的手,给予自己冲出按部就班与循规蹈矩的勇气。牵着那只手,浪迹天涯,从此永不回头。那是怎样一种浪漫!青春的伤口因为浪子而鲜活生动,青春岁月因为浪子而有了无数不可替代的可能性。然而,岁月流逝,通常没有人成为浪子的归宿,虽然她们依然说,那个男人是我生命中最重要的人,他改写了我的历史。他们反叛世俗,不按常理出牌,像暴风雨一样猛烈地冲击着一成不变的生活。

老炮儿就是老去的浪子,这种浪子型男人绝不是理想的结婚对象,他们会给人

带来最深刻的快乐与最残酷的痛苦,倘若不是在年轻时与他们相遇,年纪大了恐怕再也消受不起这样深刻的情感。年轻时遇到浪子,一定要轰轰烈烈地爱,然后分手,然后长大,然后让人生变得有故事有回忆。然后那些年少时撕心裂肺的爱恨起伏,被理性抚平。在当下这个时代,大家都是婚姻里的精致实利主义者,我们越来越懂得了,人生应该分5%给快乐,5%给痛苦,另外的90%留给平淡。这才是稳健安妥的人生。

在影片《老炮儿》中,曾经风光四九城的北京六爷,如今过着四处借钱的生活。当曾经横行的浪子,变成了如今的老炮儿,当属于他的青春远逝,当属于他的时代落幕,但他身边依然站着这个红颜,不离不弃,她见证了他当初的燃情岁月。虽然他想在窗台边推倒霞姨,对着窗外冬日的枯枝来那么一下震颤都不行了。但不成就不成,霞姨依然那么妩媚地说:"就你那破心脏,别死在我身上。"那股子北京丫头的俏皮和嘎嘣利落,一下子全流露出来。你们有没有读出这里面的隐藏含义?年轻人有年轻人谈恋爱的规矩,不是看上颜就是看上钱,当然老炮儿也有老炮儿谈恋爱的规矩,霞姨喜欢的是一个长成六爷这样还没钱还力不从心的男人。导演似乎在哼唱:老炮儿的心思你别猜,反正你也猜不出来。

至此,我不得不感叹,《老炮儿》似是一部解救中老年危机的热血电影,电影中兄弟们抄着家伙向酝酿着一场激战的野湖奔去、北京街头飞奔着渴望自由的鸵鸟、宁愿被浪子所伤、轰轰烈烈无悔今生的美丽情人……还有什么比这些更能刺激一个早已被平淡生活磨平、不再肾上腺激素上升的人?这部电影,是悲哀老去的父辈们对日益衰竭的男性荷尔蒙的沉郁挽留。打破时代的枷锁和身心的重负,他们想回到广袤野性的天地中去,找回那个潇洒无畏的自我,希望身边还始终偎依着一个无悔坚守、有花无果陪伴一生的红颜美人。

《港囧》:当初恋如台风"杜鹃"刮过

记得那天一早晨看新闻,根据浙江省气象台的消息,2015年第21号台风"杜鹃"于9月28日17时50分前后会在台湾宜兰沿海登陆,29日8时50分在福建莆田秀屿区沿海会再次登陆,登陆时中心附近最大风力达12级。

台风"杜鹃",让我想起中国名模杜鹃,首位登上法国版 VOGUE 杂志封面的亚洲模特。2012年,她参演陈可辛电影作品《中国合伙人》,饰演女主角苏梅。2013年1月,此电影在东方卫视春晚微电影放映后,她被称为"国民女神"。2013年9月,她凭借电影《中国合伙人》获得第29届中国电影金鸡奖最佳女配角奖提名。对欧洲时尚界来说,杜鹃是一个陌生而又令人惊喜的东方面孔,香奈儿设计师 KARL 评论杜鹃"美丽得很奇特,具有东西方都公认的美"。在给学生讲中西方美学比较时,关于什么是中国风和东方美,我常常用杜鹃举例,她眼角上翘并且狭长,类似丹凤之眼,与故梦中的中国仕女相同,敦煌壁画张张都有这类"鼻如胆,瓜子脸,樱桃小口丹凤眼"的美人,眼梢外扬,眼波流转,顾盼生辉,柔情似水,那张代表中国的脸,散发着精灵温婉又清冷神秘的气质,即使你站在近旁也如同隔了一层烟雾……

所以,有"国民女神"杜鹃出场的电影《港囧》怎能错过?

《港囧》的剧情很简单,整部电影可以说讲的就是一个关于跨越20年的未竟之

吻。一个艺术系的男生徐来(徐峥饰演)的初恋是文艺知性的艺术系同学苏梅(杜鹃饰演),虽是恋人,但是两个人直到分手都没有过任何亲近。苏梅去香港留学后,徐来和暗恋他的女生走到了一起,到内衣厂做了倒插门"女婿",把艺术理想和初恋都深深埋在了心里。电影中的青春、怀旧、警匪、悬疑、黑帮等元素,以及情感纠葛、家庭纠纷、惊险动作等场面,都是为了后面的故事做铺垫,20年后,杜鹃如台风一样登陆,大风暴雨横扫一切,强度快速减弱。余波过去,男主角在生活变得一片凌乱之后,重新厘清了自己与初恋的关系,虽未舍得,但已释怀。他决定与妻子一起接受生活的教训,这也意味着他们将重归于好。因为,妻子20年的默默付出和奉献,关乎情更关乎义,他难以割舍,也不能割舍。

这无非是朱砂痣对上蚊子血,最后还是觉得身边人最值得珍惜的老套剧情,但是,在这部影片中,对比形成强烈反差。回忆里的初恋在课堂上回过头和男主角说了一句话,自带柔光镜……他在走廊上小心翼翼地和她搭话,她永远给人气质出众,清纯如水的感觉。两个人的回忆,都有一起画电影海报的默契,电影院里悄悄牵手,画室里想要接吻的悸动……像这样又纯又美的瞬间。画风一转,到老婆的画面,就是事关柴、米、油、盐、酱、醋、茶——无关乎爱情,劈头盖脸给人带来一股俗世的烟火气,这和杜鹃饰演的苏梅自带的艺术感女神范完全不沾边。

相遇在20年后,同样是人到中年,杜鹃作为知名艺术家在香港开办画展,身材不走样,气质更加清冷高贵,出场依然自带柔光镜……而且单身独立。出场的时候她站在凡·高的画边,一袭白衣。那一刻男主角徐来应该想到了自己深埋心底的艺术理想,然后有一些自惭形秽。这已经不是朱砂痣虐蚊子血,到这里,演员杜鹃就是自带初恋+文艺气质的光环。初恋就是自带光环的艺术女神,老婆就是毫无新意甚至有点俗气的女神经?不管影片后半部分怎样将剧情往回掰,"虽然初恋很棒,但是我终于发现我还是爱我老婆的",都毫无说服力。

其实,初恋自带光环,只是因为那是生活的彼岸,她是彼岸花。此岸也没什么不好,就是觉得生活和年轻时想象的不一样了,又没法和自己和解,没法承认自己是个平庸的人,只好从外部找原因,怪来怪去,就觉得是身边人不好。就算是得到

了初恋,也不过是看着她慢慢成为所谓的"平庸生活"里的妻子。可因为没有得到,于是,她成了生活的另一种可能性,另一副可爱面貌,时间的逆流,青春的赎回。离别后的时光,漫长的等待,无数世俗岁月的消磨,让当年没能得到的那个女孩,变得越发晶莹剔透,遥不可及。好像只要得到她,就能重温当年的纯真和激情。然后等他们终于见了面,坐下来,才会发现——哪怕他们就坐在青春的面前,中间也早就横隔了无法翻越的生活。初恋是一根存在于喉头的鱼刺,你咽得下吗?

反正永远都是充满遗憾,毒舌张爱玲早就说过:娶了红玫瑰,久而久之,红玫瑰便成了墙上的一抹蚊子血,而白玫瑰还是"床前明月光";娶了白玫瑰,久而久之,白玫瑰便成了衣服上的一粒饭粘子,而红玫瑰便是那心口的朱砂痣。张爱玲是恋爱经验不那么丰富的人,何以对人性洞彻至此?恐怕是凭了纤细如蛛丝的敏感和一颗苍凉而玲珑的心。人性的缺点——永远介怀那已经逝去的和求而不得的,而忽略握在掌心的。茫茫千家万户,他心头那一颗朱砂痣,早就变成了不知谁家墙上的一抹蚊子血,而他衣服上沾的那粒饭粘子,或许在别人眼里正是白月光!

《港囧》实际上是有一些情怀的,但太"鸡汤"。《港囧》是想抓一个大伙都有的普遍情感。那初恋情感,就是基数最大的。然后,在这个符号后边,再加上青春、理想这两剂药,情怀这两个字,就得到了表面化的圆满。再加上作为故事背景挥之不去的香港,铜锣湾的夜景,重庆大厦的阶梯,旺角的街头,红色的计程车,维多利亚点点灯火的海景——这个香港,也是改革开放之初一代中国人的"初恋",《偏偏喜欢你》《上海滩》《沧海一声笑》《饿狼传说》《不了情》《倩女幽魂》《万里长城永不倒》《一生所爱》……将老歌串烧的《港囧》追怀当年动情时分,向逝去和未逝去的香港文化经典致敬,那是关乎青春和梦想的岁月,也是后来的似水流年。回不来的,愿家驹、百强、国荣在天堂安好!还在活跃的,德华、学友、罗文、草蜢,想起来时,但愿依然有泪有笑!电影带我们在粤语老歌和初恋情怀中致青春。恨只恨,浪漫太短暂,现实太"骨感",穿顶之下,一声叹息。我们中不少人都过着徐来式的生活,隔着时间和空间,谁能内心深处没有一点情怀。于是,在电影院里,我们借他人的故事,洒几滴自己的眼泪,想起当年同桌的她,想起当年的港片和粤语老歌,然后走出电

影院,面无表情地汇入生活的车水马龙之中。

 飘风不终朝,骤雨不终日,再强的台风都会过去。即使风雨大作,海水倒灌,击碎身体创痛般的阵阵骤雨淹没街道、伤透人心,这都也会过去的。可台风横扫过后,我们还站在生活的这座城池里,脚下依然是坚实的大地,生活继续。时光已逝,谁又可将光阴倒转,再让往日复现眼前?

《盗墓笔记》:老九门的丧仪评弹

 十年书粉情怀,千年秘境洞开,一看完李仁港执导的电影《盗墓笔记》就很想写点什么,南派三叔(徐磊)十余年来专注于挖坑填坑,这次亲自操刀做编剧,小说的坑电影来填,如果是真爱粉绝对不能错过,更何况还有宇宙第一无敌的颜值巅峰"瓶邪"实力组合——鹿晗和井柏然。即使不是"稻米",连小说也没看过,那电影《盗墓笔记》也可以带给你一场探寻奇幻古墓世界的神奇体验!我想写写其中一个非剧情性的小细节!

 老九门世家,家族庞大,因此几乎每月都有人去世,惯有的出丧仪式是:全体家族成员肃然集合于庭院之中,一位身穿旗袍的乐师,怀抱琵琶,自弹自唱,以一曲凄婉缠绵的苏州评弹为死者引魂升天。

 电影中的这段评弹真的是让人印象太深刻了!

浮生若梦梦浮生,真作假时假亦真。

人生如镜镜映人,但愿是影避凡尘。

花开花落为常道,镜花水月不需寻。

回首空门圣灵起,本是无邪带点真。

 在气氛压抑的深宅大院里,黄叶不断飘落在屋檐下,雕花漫漶不清的木门窗前,一位表演评弹的江南女子,美丽清透似一块古玉,翡与翠的纹路绸缪纠缠、烟视

媚行。转轴拨弦三两声,未成曲调先有情。依着那抑扬顿挫的调子,她眼波流转,以吴侬软语款款唱着一曲镜花水月。

那温软的曲调,缠绵不息,传诵着寂寞和淡泊,繁华和荒凉,如卷过耳际的风,一阵一阵吹在了人们的心里。死亡暗影下或啜泣或木然的亲眷们,全体在这样的声息中沉静了下来。在她的吟唱中,时光暗下来,昏黄的日光落在青砖地上,又虚飘飘地不断游走。在这里悠悠忽忽过了一天,世上已经过了一千年。可是这里过了一千年,也同一天差不多,镜花水月,空幻迷离。

老九门大家族的人群黑压压坐了一院子,老少齐集,这个传承千年的土夫子家族,孩子一个个地被生出来,新的明亮的眼睛,新的红嫩的嘴,天真无邪。一年又一年磨下来,眼睛混浊了萌翳了,人钝了脏了,下一代又被生出来了。这一代便被吸收到那些朱红洒金、青铜紫檀、绿泥款式的旧物背景里去了。人生代代无穷矣,命如薤露总相似。

电影《盗墓笔记》一上映,一如既往,评论呈两极分化。电影在2016年8月5号上映,11个小时票房已过亿,虽然豆瓣评分不高,但看过的人清楚,它绝非是一部老少皆宜的"爆米花"电影,很烧脑。因为南派三叔亲自上阵改编,所以电影更多地根据小说中隐藏的背景展开,即使看过原著的人也不一定知道所有人物背后的关系,何况连原著都没看过的人,自然是看得云里雾里的。其实,当下的盗墓类型片都非盗墓主打,越过诡秘幽深的千年墓宫,神秘黑暗生物倾巢涌动,存活千年的"红毛粽子"开启战斗模式,魑魅魍魉"地宫护法"怪力开战,战国神匠布下墓中机关,危机四伏,我认为这些都是表面文章而已,在这部电影中,盗墓其实盗的是永生的秘密。从铁面生、汪臧海、蛇母等神秘人物,到裘德考对生命秘密的终生追寻,都离不开一个主题,这些人的永生秘密!

影片结尾闪回吴邪幼时听评弹的镜头,弹评弹的女人手上的指甲和蛇母的指甲一模一样!那个女人的眼神愣是集中在吴邪身上,这时镜头给了她手上的指甲一个长时间的特写镜头,看得我全身毛骨悚然,此时这位温柔如水的评弹女子,显现出了某种巫灵的特征。其实,评弹女子只是表演着美丽、迷离的死亡艺术。隔着多少年辛苦路回头望去,这般天真无邪度过那么多年的吴邪,才明白人从出生开始

触摸这世界的美——电影笔记

就被死亡的暗影所笼罩。一个雪白粉嫩的婴孩从呱呱坠地起经历奔逐一生的各种侵蚀异化,到死的时候,变成何等丑恶的模样。面对如烟如雾流逝的时光,我们又能天真多久?我们的记忆能有多远?其实,评弹女子就是天授唱诗人,轻拢慢捻抹复挑,她悠悠吟唱的是生死的秘密。

空无一人的宅院内,金黄色的落叶纷飞,如梦似幻的弹唱声传来,窗户上安的居然不是玻璃,而是照人的镜子。镜子里出现了背刀而去的张起灵,擦肩而过的吴邪。评弹艺人的长指甲在琵琶上拨过,小吴邪紧紧握住了拳头。回头皆幻景,对面知是谁。是人生如戏吗?姹紫嫣红开遍,似这般都付与断井颓垣。上天入地追寻永生的秘密,却也只能眼睁睁地看着生命流逝殆尽。

追寻秘密,一定会承受知道秘密的后果。如果一个人能够穿越千百年,成为完美的永生连续体,那么人世间对他一定没有什么值得留恋,他的记忆将随风而散,他久久地凝视镜子不知道其中映现的那个人是谁,也不知道人世间是否还会有一个人记得他,一个人迷失了身份,又怎能叫永生?

浮生若梦,年华似水,你看那墓宫珠宝满目的繁华,空照出几世的苍凉。

所以吴邪在剧中不停地说,我拆了是为了复原,也许洞彻了是为了放下。

《九层妖塔》:一场奇幻冒险之旅

《鬼吹灯》系列被称作是"盗墓小说"的鼻祖,2006年在起点中文网连载时,曾风靡大江南北,点击阅读量以数十亿计,并被挖掘出图书、游戏、话剧等多种衍生品,同时带动了大量同类型盗墓小说横空出世。能把想象奇绝、悬念迭起、文笔幽默的《鬼吹灯》小说搬上银幕,一直是亿万粉丝和惊悚探险电影迷们的共同心愿。"人点烛,鬼吹灯","三香三拜吹灯摸金"。《鬼吹灯》是一部我非常喜欢的小说作品,里面天马行空的想象、气势磅礴的剧情和自成一体的世界观,都让我在无数个失眠夜、旅行中找到快乐。

根据《鬼吹灯》系列小说第一部改编而成的电影《九层妖塔》,由陆川执导,成为2014年国庆档期中的热门影片。电影改编自"互联网第一大IP"小说《鬼吹灯》,原著粉能不掏钱买票进电影院吗?但是,又一场征讨开始了!因为全片没有鬼,取而代之的是"鬼星人",生生把一个盗墓题材变成了科幻故事,很多"灯丝"不满陆川对原著天马行空的改编,大喊负分,与此同时,部分影评人则赞同陆川不照搬原著并且引入"打怪兽"概念的创新。

作为"灯丝",我承认整个观影体验,简单地形容就是心中万马奔腾,这不是鬼吹灯!这不是鬼吹灯!这不是鬼吹灯!——重要的事情,说三遍!这根本是一次"粉碎性"的改编,看不到一点熟悉的影子,电影开播前说是根据《精绝古城》改编

的,可是精绝古城在哪里?我从头看到尾就看到一个小镇而已。四大盗墓门派——摸金、卸岭、发丘、搬山在何处?十六字阴阳风水秘书、摸金符、金刚伞、黾尘珠、悬魂梯等在何处?盗墓元素化灰!玄幻元素压根没有!剩下的——什么怪兽!什么鬼星人!主角还全是超人!什么鬼!陆川用了多大的勇气才能告诉记者他把八本《鬼吹灯》都翻烂了?

但话又说回来,目前要原汁原味拍出《鬼吹灯》的可能性不大,原著很多内容无法通过审查,用科幻的手法处理成"打怪兽"的方式是一种权宜之计,而且特效场面过关,电影《九层妖塔》也算是一种创新作品。

《九层妖塔》的"好莱坞级"视效,可称为中国视觉大片崛起于世界的一道曙光。影片中有几大场景在视觉特效方面可谓巅峰级别。一个是雪崩盛景,山呼海啸滚滚而来,气势之磅礴,无可阻挡,大有黑云压城城欲摧的霸气,将生命吞噬于瞬间,暴雪飞滚而来,杨萍等人狼奔豕突求生存,命悬一线,千钧一发,看得人几近窒息。再有就是西域大漠的沙尘暴,滚滚黄沙漫无天际,排山倒海,天昏地暗,几十米高的沙浪沙墙呼啸而过,人类在大自然面前是如此渺小。三大怪兽是《九层妖塔》在技术上又一个引以为傲的尖峰特效。这是动作捕捉技术在内地电影中的首次大规模使用。此技术通过对怪兽的眼神、毛发、利爪、动作的精准把握,将其特性一一逼真展示,细致到毛孔,武装到牙齿,眼神里都有光,让观众看得心惊肉跳。三大怪兽凶狠的面目,乖戾的性格,噬血不眨眼的残忍,毁灭地球人类的暴虐,强大无比的凶悍力得到了极致体现。电影中火蝠袭人,雪崩奇观,图书馆与王子墓穴的时空交错,怪兽毁灭石油小镇等像烟花一样疯狂喷射出密集视觉奇观,数不胜数。据说《九层妖塔》动用了全球 4500 多名特效师,难怪有如此完美的电影场景,胜过以往国产片的"五毛钱"特效!

但以上说的只是视觉特效,电影《九层妖塔》在剧情上,基本与小说《鬼吹灯》没有太大关系,只是把一些故事生搬硬套地挤进一张叫《鬼吹灯》的"皮囊"里。《鬼吹灯》小说里原有的那一套祖传的家书、宏大的摸金体系、中国的易经文化,导演没有提及,所有的人物个性除了名字没变,全部被重新设定了一遍,改成了让外国人也看得懂的外星人。陆川显然不知道《鬼吹灯》所讲的是个什么故事,把一个悬疑探

险故事活生生拍成了科幻怪兽片！即使是重新解构、组合并演绎、自成体系的另一新故事,这故事也讲得漏洞百出,前后两段剧情节奏不对称,守墓人的出场和落幕交代得不够完整,结尾部分不够稳妥等,里面有各种奇险情节设定,但主角各种开挂都能存活下来,而配角则全部通通挂掉。

当然,作为一部特效感人的超自然类型商业大片,还是很有看头的,如昆仑山、九层妖塔、深海、沙漠、无人区画面,以及火蝠、人熊、水怪、红狐等异族飞禽走兽的侵袭画面。主演姚晨在杨萍阶段清纯柔弱、楚楚动人,在鬼族附体化身女王阶段,一身御姐范,中分大卷发,头上系绳子,犹如希腊女神,在沙漠之中穿一袭红衣,无不显示其邪魅神秘,凌厉美艳。将她拍得这样风华绝代、霸气外露,因为影片的摄影师正是她现实生活中的先生——曹郁。

《九层妖塔》开头部分,在"马王堆考古"等真实发生的历史事件下,回顾了"1934年辽宁营口坠龙事件"等20世纪以来发生在中国的一系列神秘考古事件,最后引出1979年发生在昆仑山的亦实亦虚的神秘事件,在全国范围内侦查灵异超自然现象的749局的介入下,揭开了一段人类与鬼族时隔千年的秘密史。导演在这部电影中,还明确地指涉了众多的真实事件,比如1980年彭加木在罗布泊的失踪事件,还有更为著名的1994年新疆克拉玛依大火事件。所以,从《九层妖塔》的初始观影角度来看,导演似乎是想把一种未知的神秘主义的魔幻想象和人所共知的、真实的历史记忆勾连在一起,这种奇幻现实主义的个性化处理手法,无论如何,是应该给予赞赏的。

作为"灯丝",内心不平之处,在于电影《九层妖塔》与小说《鬼吹灯》有离题万里的感觉。小说《鬼吹灯》里面有各种奇怪的动植物,闻所未闻的墓葬。但是再怎么奇,也是地球上的生物,并非怪力乱神。天下霸唱所写的事物虽然奇诡,但基本上都是由真实存在的东西衍生出来的,不少东西甚至在网络上都能找到,只是做了一些夸大,例如尸香魔芋是确有这种花的,只不过花能致幻是霸唱虚构出来的。而电影《九层妖塔》的故事,外星魔国、羿王子、守陵人、妖兽……实在太架空了！没有把故事细节讲得真实丰满生动,如当年卡梅隆精心设计潘多拉星球和纳美人一样。当然,我也一直认为,《精绝古城》作为《鬼吹灯》最初的一卷,现在来看最大的缺陷,

就是有些部分写得过于简单和潦草了，逻辑比较松散，随写随编，完全没有考虑后面的故事如何展开，这才让导演和编剧有了粉碎性改编的空间。本来《精绝古城》多好的题材，触及鲜明的地理文化元素，西域沙漠、孔雀河、双圣山、三十六国、楼兰女尸、敦煌壁画，可以营造出一种古中国才特有的惊悚感，具有拓宽现实世界的可能性。

其实，不说别的，九层妖塔是一个强大的核，本来可以引发"核爆"的！九层妖塔真的存在，即血渭一号大墓，是青海都兰古墓群中最为壮观的一座墓葬，位于青海海西蒙古族藏族自治州都兰县察汗乌苏镇东南约10公里的热水乡，是我国1996年十大考古发现之一，国家重点文物保护单位。关于这座古墓，在当地藏族人之间流传着不吉利的传说，认为是"有妖怪的高楼"，并称其为"九层妖楼"。墓葬属唐代早期吐谷浑王室墓葬，也是我国首次发现的吐谷浑墓葬。这个大墓从正面看像一个"金"字，因此有"东方金字塔"之称，目前考古队只发掘了一、二层，当地盗墓极其猖獗，盗墓者甚至动用推土机等大型机械推开封土，疯狂盗取珍贵文物。

此外，从空中俯瞰陕西临潼秦陵封土，可以清清楚楚地看见一个正方形锥体，所以美国人称秦陵为"黄土金字塔"。其实，秦始皇陵不是三层台阶式"覆斗形封土"，而是建造在九层夯土之上的中华土木大金字塔，甚至比埃及胡夫金字塔更大。还不仅如此，秦陵地宫也是一个同等规模的"倒金字塔"。更让人难解的是，封土台九层夯土似乎暗合了"九层妖塔"之说，这在世界上是绝无仅有的。《老子》讲哲学以建筑做比喻，有"九层之台，始于垒土"之说，可见在春秋就有"九层之台"建筑了，可惜还没有发现东周"九层之台"遗迹。秦始皇深不可测，他在地宫修建30米高楼，地表造"九层妖塔"之谜，至今未解。

自从影视圈开始了热门小说改编电影的潮流，一个高冷群体就诞生了，他们叫作"原著粉"。他们热衷于喷演员，热衷于喷编剧，热衷于喷影视剧中所有与原著不符的大小细节。《鬼吹灯》作为一部原著粉极多的超大 IP，一大波原著粉已在气势汹汹赶来，唾沫横飞地"吐槽"陆川："你拍的这是《鬼吹灯》吗？"原著粉太彪悍，当下已逼得陆川自黑求饶了。中国的悠久历史文化，说到怪力乱神其实要比西方更有挖掘潜质，可我们之前的电影呈现出来的却很少，想象力和创造性一直是我们电影

工作者所追求的。我觉得,《九层妖塔》毕竟是一部努力创新突破、试与好莱坞抗衡的魔幻特效片,虽然导演没拍出原著所表现的精髓,后半部电影剧情略扯,但是画面、逻辑、音乐、细节,都有值得欣赏的点,至少我很久没看过这么惊险的国产片了。神秘的昆仑山、奇幻的王子墓以及末世感极重的石油小镇,黑云之下三大神兽倾巢出动,鲜肉型男与鬼族女王相爱相杀,携手开启了一场奇幻冒险之旅。怎么着这都比颜已残、无惊喜的《碟中碟5:神秘国度》要好看嘛!

电影中的彼岸镜像

刚刚看完电影《寻龙诀》,里面有一株美丽无双的彼岸花,每逢凤夜之交,彼岸花盛开,生死之门就会被打开,它能够穿越阴阳两界,让人死而复生。就是因为彼岸花的出现,给了王凯旋救活丁思甜的希望,他义无反顾地进入了奥古公主的墓。彼岸花开,茫茫草原,魂兮归来的丁思甜,依然美得清新如百合,甩着一对麻花瓣,她那么无忧无虑地笑呀笑,轻轻触碰着那株在她面前盛放的彼岸花。直到胡八一定神细看,才看出了一点异样,丁思甜佩戴在胸前的星形毛主席像章有问题。毛主席头像脸是朝右的,与实际完全相反,胡八一在刹那之间意识到这是彼岸镜像,从而破解了幻境。

这种植物其实在现实中是存在的。彼岸花学名石蒜,又叫曼珠沙华。其特性是先开花,花末期或花谢后出叶;还有另一些种类是先抽叶,在叶枯以后开花,因为花和叶总不得相见,才有了"彼岸花"这个名字。彼岸花盛开时鲜红如血,这也为其增添了不少神秘色彩。又因为这种花经常长在野外的石缝里、坟头上,所以也被称为"黄泉路上的花"。传说彼岸花是生长在三途河边的接引之花。要走过开满彼岸花的黄泉路才能到达奈何桥,饮下孟婆汤,忘却今生重新投胎。

这段彼岸镜像,让我想起M.奈特·沙马兰电影《第六感》中那个出人意料的结局:由布鲁斯·威利斯饰演的儿童心理医生迈克瑞,一直帮助那个能白日见鬼的八

岁男孩摆脱心理恐惧,整部影片相当压抑,直到结尾才抖出亮点:当一枚结婚戒指从太太手中掉落在地上,迈克瑞才惊觉,那本是戴在自己手上的戒指,却已不在自己手上,因为,他已死去了!此时他才想起,那个男孩曾告诉他:"很多人都不知道自己已经死了。"此时他才领悟,男孩所以能看见他,正是因为男孩有看见鬼魂的特异能力。此时他才明白,太太之所以对他不理不睬不闻不问,并非不再爱他,只因为他已成幽灵,她无法感觉到他就在身边,只能独自忧伤。想想真寂寞,即使无法放下,还要努力穿越幽明,可是,那个你在乎的人已经无法识别你了。什么是彼岸镜像?就是与此岸完全相反的影像,宛如镜中相对之像。

我记得倪匡有篇文章《数风流人物:长沟流月去无声》。文内提及他与三毛、古龙三人对死亡存有不可解之处,却又认为人死后必有灵魂,于是定下了"生死之约"。"三人之中,谁先离世,其魂,须尽一切努力,与人接触沟通,以解幽明之谜。"结果古龙走得潇洒,忘了生前的约定,没多久三毛也谢世了,这让倪匡很失望,他们连梦也不施舍一个。可能翻过了人世这一页,一切都将被了断和放下了。

姑妄言之姑听之,瓜棚豆架雨如丝。电影中的彼岸镜像,都是在探讨着人类灵魂在时间中继续前行的种种未知吧。如果有一天我独自远行,一定不会再回顾。翻过了人世这一页,在听到来生的第一声鸡啼之前,我不会再寻觅已谢幕的人生中的任何人,无论是爱,还是恨。

电影中的归墟海眼

无论是中国传说,还是西方神话,对神秘莫测的大海总有各自的臆想,却又往往不谋而合。西方眼中有人鱼,中国人笔下有鲛人。西方人书中记载了沉没的亚特兰蒂斯,而中国则有个传说:海中有归墟世界,处于复杂如迷宫般的海眼之下。

《鬼吹灯2:南海归墟》中,胡八一、王凯旋、Shirley 杨,三位当代摸金校尉,去南海寻觅失落的宝物——国宝秦王照骨镜,顺便做些"采蛋"的生意——采捞南海明珠。结果,因大海蛇撵着下海采蛋的探险小分队一起跑,都被"阴火烧海"形成的海洞一股脑给吸了进去,难道摸金校尉胡司令等人就要命丧于此?危急时刻,大海蛇使出浑身力气妄图龙门一跃逃出生天,可是胡司令、Shirley 杨射出船上的捕鲸叉扎在大海蛇身上。可怜纵横海底的大海蛇不得不拖着众人往出冲,自己却因超负荷运转,全身粉碎性骨折,一蛇一组人终究还是掉进了海洞深处。掉进海底的胡司令惊魂未定,却发现所有人都活了下来。众人震惊发现,这里居然和上面的海水是分开的,一股混沌热风托住了海水,形成了双层之海秘境,这里残存着许多上古遗迹。

《列子·汤问》中说:"渤海之东,不知几亿万里,有大壑焉,实为无底之谷,其下无底,名曰归墟。"其中"归墟"二字,既是传说中海里的无底之谷,也是水流汇聚之处,后来被用来比喻事物的终结。古人说"归墟"是天地间的深渊,天下之水——江

河湖海,最后都要汇入归墟,但它却永远也填不满,它的位置在东海。而《山海经》也记载了这处"无底之谷",并称其为东夷"少昊之国"。而它又被后世通称为"海眼",更具体点叫"少昊之墟"。中国最有想象力的作家之一天下霸唱在《鬼吹灯2:南海归墟》中认为,传说中的归墟所在,实际上很可能是指南海的海眼。

2016年,梁旋、张春执导的动画电影《大鱼海棠》里的世界观,与《鬼吹灯2:南海归墟》中的世界观有着不谋而合之处。《大鱼海棠》原名《大海》,这部影片认为:"所有活着的人类都是海里的一条巨大的鱼。出生的时候他们从海的此岸出发,往彼岸前进。他们终其一生都在横越大海,有时相遇,有时分开。死的时候,他们到了岸,变成一条沉睡的小鱼,等待多年后再次出发。"人死后来到海里的无底之谷,也是水流汇聚之处,魂魄归于归墟。在《大鱼海棠》的世界观中,在波澜壮阔的大海之下,有另一个世界,自上古起,他们的天空与人类世界的大海相连。这个设定是很有意思的。《大鱼海棠》展现了一个流动的梦境。由天而降的大海、高耸入云的海棠、水天一线的海天之门、成群在天空游过的鲸鱼……少女椿拥有万物生长的能力,内心细腻多情。少年湫则掌管秋风,他默默苦恋椿,不惜耗尽神力开启海天之门,却落得个灰飞烟灭,后来被灵婆复活作为接班人,接替神位,掌管升天楼,收藏以鱼的形态来到归墟的万千人间鬼魂。

据我所知,陆地上的"海眼"很多,有成都海眼、日本海眼,而比较知名的是北京的北新桥海眼,那里还有个"锁龙井",传说刘伯温、姚广孝把一只孽龙锁在了下面。但说到底,这些都算不得真正的海眼,充其量是个泉眼,真正的海眼还是"归墟"(有说法称"百慕大三角"可能也跟"归墟"有关)——根据神话,世界宇宙间各条河流,甚至连天上银河,最后都要汇集到"归墟"里。但归墟里的神奇之水,并不因此而有所增减。无数江河水进入大海,而大海的某处有一个叫作归墟的深渊,那是个没有底的黑洞,永远不会被填满。归墟中有宽达数万里的巨大瀑布下注,激荡起惊心动魄的巨型漩涡,发出的水声就像千万条龙在吼叫……

我相信归墟是不存在的。圆满的,生生不息的,生命本身的流动就代表了一切事物运行的规律。鬼者,归也。人生天地之间,寄也。古者谓死人为归人,其生也存,其死也亡,人生也少矣,而岁往之亦速矣。中国古代先民认为万物都是从道中

触摸这世界的美——电影笔记

出来的,最终还将归于来处,于是,对于死亡,有了另一个称呼"归"!就是说,归于本源,回到道中,就如同你不曾出生一样,不生亦不灭。其实这个世界上并没有鬼,古人称鬼为归人,后世误传成"鬼"。不知道有一天,在人世漫长的旅程中,来到深不可测的归墟海洞,飞流直下三千尺,我是否会坠入另一个神秘世界,在生命的终点,在世界的尽头,是海之悬崖,也是新的开始。

 那个世界是否听得见莺莺燕燕啁啾吟唱,海天相连的阳光和煦温暖,水雾迷蒙的微风轻柔丝滑……其中的生命,充实而虚无。人世行进的过程,是看风景的过程,是体验诸事万物的过程,其实也就是一段旅程。凡是旅程必有终点。回家的路,尽头有一盏散发出昏黄色光晕的灯,总有一天,我们都将循灯而归去。视死如归,这个词原本只是温暖家常。

 万物生长,万物归墟,万物杳然。

外国电影篇

《你的名字》：我们在另一个时空纬度见过

 一颗在浩瀚的宇宙中飘浮亿万年的彗星，穿过漫天云层，拖曳着长长的尾巴绚烂地坠落，在谁的孤独上砸出了一个大坑？

 作为诚哥粉（日本导演新海诚）一枚，我从电影《你的名字》在日本上映开始就在收集这部电影的各种资源。这部关于时空交错、命定爱情、彗星撞地球、拯救灾难世界的动画，实属2016年最具有话题性的日本电影。等其上了中国院线，我当然就迫不及待地看了，诚哥亦真亦幻的手绘画风让我深度中毒，哪怕情节暴走、人设单薄都没有关系，更何况此次的叙事相当复杂，看过两遍还没有缓过来！

 影片《你的名字》用了1200年轮回的彗星和地球相撞这么一个大背景，讲述少年纯爱与宿命的主题。片中男主角和女主角生活的时空纬度不是同一个，看似永远不会有交集，但他们偏偏就如不同颜色的两根结绳一样缠绕旋转，在恍恍惚惚的一场又一场的梦中相遇了。梦中他们互换身体经历对方的生活，梦醒后，他们又回归自己原本的生活，然而彼此留在手机上的日记，提醒着他们那不是梦。这种不可思议的感觉缠绕，直到一颗彗星历千年轮回之后再次撞到地球，才结束。

 彗星到达地球之后，他们的灵魂交换结束了，似乎什么事情改变了。手机里的记录全都消失殆尽，风过水面，如同一切没有发生过。不甘心的男孩穿过纷扰的世界，翻越崇山峻岭，去追寻女孩的踪迹。却发现，三年前彗星途经地球时，陨石击中

了女孩居住的小镇,女孩三年前就死掉了。也就是说,和他交换身体的,是三年前死掉的陌生女孩,他们在时空纬度里根本不可能相遇。

最后,是口嚼酒和结绳——据说它们都有凝固生命和时间的力量,所以男主就打开了时间之门!虽然听起来有点荒诞,但男主再次和三年前的女孩交换身体,成功阻止了灾难,逆转了宿命。我想起平行宇宙的理论,就是一件事发生有多种可能性,多种可能性演化为多种时空纬度。也许男主并没有改变命运,只不过是创造了另一种可能性,一个新的时空纬度诞生了,在时空分裂的地方,就像飞行在天际的流星内部发生了某种异变,分裂成不同的碎片,有了不同的运行轨迹。

有人把《你的名字》整部电影视作一场梦,前面的118分钟都是不曾发生过的梦中的事情,结尾的2分钟才是真实的。男孩在阶梯上遇见了喜欢的陌生人,擦肩而过后鼓起勇气,回头问了女孩,你的名字是?如果有人反驳说陌生人只是问名字,为什么他俩如翻越千山万水、度尽波劫一样痛哭,我想也许新海诚想要表达的是纯爱。有人说,人的一生能遇到相爱的人总共有5个,这五个分散在全世界,全球人口80亿,概率10多亿分之一。为什么很多刻骨铭心的爱情可以流传古今,是因为它的难得,难得到在偌大的世界碰到的概率微乎其微。所以,当百分百的男孩遇上了百分百的女孩时,他们初见如重逢、如天命,突然各自流泪,也就很好解释了。什么是宿命?宿命,难以说清的必须如此、非如此不可,宿命就是不讲道理、看不见说不清的那种,所谓天注定。如果说情节太不可理解了,或许是因为纯爱真的不存在,或许鲜有人配得上它。

有人说这是一部超自然爱情喜剧,一切都因为那一颗分叉的流星。他们曾在某一个时空中相遇过,在微妙的黄昏之时,要把"我爱你"写在彼此的手掌心,害怕再也不能相见,害怕彻底忘记彼此。然而在另一重时空之中醒来,两个人却都忘记了各自的名字。因为,宿命就是这样的,从梦里醒来,就会互相忘记。佛家有云:"前生我是谁,来生谁是我"。它所探讨的便是众生在轮回中的命运轨迹。貌似毫无关联,却又密不可分。肉体早已面目模糊,精神却在不同的时空互相关联,是在不同人生、不同时代的一次次相遇……生命一道道的轮回,不过是一场场时间的旅行。

触摸这世界的美——电影笔记

看来相遇是一件多么宿命的事啊！新海诚太爱天空了，《秒速五厘米》里"宇航员"的片断就是这样，他用浩瀚的星空、千年的星轨轮回，来映衬人在宇宙中的渺小。正像中国的山水画，山水的细微处不易被看出，因为已消失在水天之际的虚渺空白中，这时两个微小的人物，坐在月光下闪亮的江流上的小舟里。我常常在观看中国山水画的一刹那，失落在那种"念天地之悠悠"的气氛之中。用此生所有的决心去赴一场久别重逢后的初遇，也是这种历千百劫的感觉吧？他们隔着距离，隔着时间，甚至记忆都幻灭，名字也忘了，还是死活记住了自己一直在找一个重要的人，不顾一切地努力，终于在一个阶梯上交错而过时，在一刹那之中认出了彼此。新海诚说，他做这个电影想让人们相信，我们始终处于一个与自己生命中最重要的人相遇前的状态里，你永远不知道，那个人会在什么时候出现，明天或者后天。

尚未遇到但又似乎在梦中相逢的感觉，那是一种节制而哀伤的情感，它的残忍是显而易见的，是那种近在咫尺却又远隔天涯的距离感，是那种注定无法被成全的宿命感，这些都让人体会到近乎尖锐的疼痛和绝望到底的无助。在芸芸众生中，多少人身上都有着一些根深蒂固的牵绊，一朝相系，永世不得抽离。将他们联系在一起的是另一个层次的力量，那种力量完全不是当事人可以左右的。这股力量促使人们去完成他们不曾想过要完成的事情，去到他们没有想去的地方。走过了多么迢遥曲折的路啊，直到有一天，记忆枯竭，所有风在所有的海吹动了所有的波纹，他们与心爱的人，终于在茫茫人海中，久别重逢般初遇。

如果冥冥之中，注定相遇，那么，人潮拥挤，别辜负了你们相遇一场。只因曾经灵魂交织，所以再遇见的时候，不管是兵荒马乱，还是车水马龙，你们都能一眼认出彼此。

就这样　各自
辗转于不同的情节和结局
在时光的路途上颠沛流离
始终未曾逃脱宿命的手心
谁是鱼，谁是飞鸟
若不是一次张望

若不是一次回眸

哪来这一场不被看好的眷与恋

倾力幻出过往的田园山川

做过梦的人是幸福的

而梦一旦做过了,就不可改变

《星际穿越》：日暮时的正午之心

当年，我在看科幻电影《星际穿越》的时候，特别喜欢其中反复出现的一句台词，由布兰德博士(英国老戏骨迈克尔·凯恩扮演)吟诵的"Do not go gentle into that good night."。

这个句子，来自英国诗人狄兰·托马斯(Dylan Thomas)创作于20世纪中期的诗歌《不要温和地走进那个良夜》。该首诗是狄兰·托马斯写给他病危中的父亲的一首诗。当时，他的父亲生命垂危，已经放弃了活下去的希望，准备安安静静地离开这个世界。诗人希望自己的这首诗可以唤起父亲战胜死神的斗志，不放弃任何活下去的希望。

不要温和地走进那个良夜，

老年应当在日暮时燃烧咆哮；

怒斥，怒斥光明的消逝。

Do not go gentle into that good night,

Old age should burn and rave at close of day;

Rage, rage against the dying of the light.

整首诗充斥着夜晚与白昼、黑暗与光明、温和与狂暴、死亡与生命的二元对立。在白昼尽头(the dying of the light)降临的"良夜"(that good night)，是死亡的象

征,诗人用激烈的口吻劝诫人们不要听从命运摆布,不要放弃活下去的希望,绝对不能"温和地走进那个良夜"。最终追求不到不要紧,重要的是面对生命的态度。人要怒斥咆哮地面对逝去的光阴、未竟的梦想,在自己生命的最后一刻,最后一口气吐出之前,依然咆哮不屈地为生存而拼搏。狄兰·托马斯所说的"Do not go gentle into that good night.",已经成为一个经典句,就好像"老骥伏枥,志在千里;烈士暮年,壮心不已"一样。

在电影《星际穿越》里,枯萎病导致全球农作物消亡,人口锐减,社会退步,人类面临前所未有的巨大危机,一场寻找人类新家园的宇宙旅行就此展开。布兰德博士是人类移居外星计划的策划及负责人,他向男女主角揭露"移民外星,放弃地球"计划的录音中,是整部电影最后一次出现这首诗。最动人的是布兰德博士在录音结尾重复了三次:

Do not go gentle into that good night.

Do not go gentle into that good night.

Do not go gentle into that good night.

布兰德博士希望库珀、艾米莉亚能够驾驶航天器前往宇宙,执行拯救人类的拉撒路计划。在反复吟诵"Do not go gentle"的时候,布兰德博士自始至终都在暗示男女主角,人类已经到了生死存亡的时候,当面对即将被抛弃的历史或人类的灭种灾难时,不要迟疑,义无反顾,放手一搏。踏上茫茫太空旅程,就如同进入茫茫黑夜,在黝黑而深邃、寂寥而广阔的星空,航行遥遥无期,前路吉凶莫测,但无论如何,都不能面对命运缴械投降,一定不能"温和地走进那个良夜"。当狄兰·托马斯这首诗被流浪在太空的人类读出来时,瞬间影片的震撼力增强了,那些文字直击心灵。

白昼向黑夜的转变,从太阳到月亮,这是时间轮盘的转动,高高在上的永恒主宰,其实是时间。面对不可战胜的众神之王"时间",一具黄昏之躯中却跳动着一颗正午之心,即使行将就木,也依然对生充满渴望,虽然生命长短不能违背客观规律,但人不是完全听凭上天安排的。这是一种心之力,一种精神意志。我喜欢这生命抗争所展现出的力量,那么真挚而浓烈、慷慨而动人。只要谁还在与时间赛跑,与

触摸这世界的美——电影笔记

命运抗争,与自我较劲,那么这个人就仍然在生机勃勃地成长,在竭尽全力地延展生命,这属于人类个体或群体的,宝贵而美丽的生命力。

在宇宙学的宏观尺度下,山河大地只是微尘,人类更是尘中之尘。然而人类的存在,似乎注定要和宇宙进行一番抗争。千百年来,一代又一代的人类一次次出发去探索,一次次发现人类自身的错谬之处,又一次次提出新的求索方法。这,正是渺小人类的伟大之处。

最后,请允许我附上狄兰·托马斯的诗——《不要温和地走进那良夜》,作为本篇结尾。

不要温和地走进那良夜,
老年应当在日暮时燃烧咆哮;
怒斥,怒斥光明的消逝。
虽然智慧的人临终时懂得黑暗有理,
因为他们的话没有迸发出闪电,他们
也并不温和地走进那个良夜。
善良的人,当最后一浪过去,高呼他们脆弱的善行,
可能曾会多么光辉地在绿色的海湾里舞蹈,
怒斥,怒斥光明的消逝。
狂暴的人抓住并歌唱过翱翔的太阳,
懂得,但为时太晚,他们使太阳在途中悲伤,
也并不温和地走进那个良夜。
严肃的人,接近死亡,用炫目的视觉看出,
失明的眼睛可以像流星一样闪耀欢欣,
怒斥,怒斥光明的消逝。
您啊,我的父亲,在那悲哀的高处,
现在用您的热泪诅咒我,祝福我吧,我求您,
不要温和地走进那个良夜。
怒斥,怒斥光明的消逝。

《千与千寻》：不被看见的脸

无脸男，又叫"无颜"或"无脸鬼"，是日本动画大师宫崎骏的电影作品《千与千寻》中的主要角色之一。他是一只神秘的鬼怪，如同一坨黑漆漆的影子，头部位置戴着一张白色的椭圆形面具。从来没觉得无脸男有多可怕，即使在他大闹汤屋、吞食员工的黑化巨蛙阶段，只要千寻一出现在他面前，他也立马就变得怯生生的，一副呆萌态。不过，仔细想想，他的名字叫无脸男，如果揭下面具，他的脸到底是什么样子的呢？

读到小泉八云的《怪谈·奇谭》，我解开了谜团。这本书共收录五十五篇怪谈故事，皆为小泉八云根据日本古典文学名篇所作的复述与改写，堪称日本的《聊斋志异》，其中有一篇《貉》，也谈到了无脸妖。

说是东京赤坂大道上，有条坡道名为"纪伊国坂"，代表的含义是"纪伊国的斜坡"。坡道一侧有青草覆盖的沟渠，坡道另一侧是旧皇宫的石墙。传闻有一个貉妖出没于此，一到晚上这里十分阴森凄清，无人敢从这里经过。某天晚上，有一个大胆的商人赶急路抄近道，心想快速通过纪伊国坂应该没什么问题，正走着，猛见沟渠边蹲着一个妙龄女子垂首捂面哭泣。商人是一古道热肠且怜香惜玉的人，走近女子，劝慰再三，让她赶紧离开这里。终于，那女子转过身来，放下了袖子，用手朝脸上一抹。商人顺势一看，顿时吓得面色苍白。原来，那女子的脸面光光的，鼻子、

眼睛、嘴巴统统都没有。商人拔腿就跑，慌不择路，跑着跑着，好不容易远处出现了一点微光，那是一家卖荞麦面的小摊子亮着的灯火。商人向摊主惊恐地讲述刚才所遇，摊主慢悠悠地问："哦。那女人给你看的，是这个样子吗?"摊主背过身去，又突然扭过头，也朝着自己脸上一抹。商人惊恐地看到：摊主的那张脸，像鸡蛋一样光滑，脸上也是什么都没有……商人当场昏厥，瘫倒在地。同时，灯灭了。

看来，《千与千寻》中的无脸男，如果摘下那个面具的话，他的脸就像一个光溜溜的煮鸡蛋一样，脸面上光光的，鼻子、眼睛、嘴巴统统都没有。如此想来，多吓人啊！在《千与千寻》中，虽然承着情节变化，无脸男先后有几种形态：原初形态、青蛙人初态、黑化巨蛙态、回归原初态，但无论是哪一种形态，他那张白色面具脸都会呈现出某种特定的表情。

千寻和无脸男的第一次相遇，是在汤屋外面的那座桥上，白龙带着千寻匆匆过桥，在所有在场的妖怪、神明中，是无脸男最先发现了千寻的存在，停下了步子凝望着她。彼时的无脸男，是与整个世界格格不入的事物。他的面具脸，两只眼睛的上下方都有青蓝色的印记，宛若泪痕般，让整张脸看起来心事重重、神情迷茫。他胸口处有一个隐藏的嘴，但不能说话。无论是虚无缥缈的身影，还是畏畏缩缩的形态，尤其是那一副强颜欢笑的面具，种种特征都无不在传递着"孤寂"二字。作为唯一一个注意到他存在的人，千寻礼貌地和他打了招呼，这却给无脸男强大的震撼，从此之后他开始对千寻念念不忘。也许因为被看见了，不知怎的，无脸男毫无表情的面具上竟露出浅浅的微笑。在某个雨天，别人都回到屋里，而他依然站在庭院里，偷偷地瞅着正在擦地板的千寻。偶然间，千寻发现了伫立在雨中的他。她让他进来避雨。他没有动，也没有发出声响。最终千寻说："我就不关门了。"然后提着水桶离去。他这才害羞地将头探进门，看着她的背影，一脸胆怯而又幸福的样子。那个雨夜之后，无脸男与千寻的交集变得越来越多，他也慢慢开始尝试与这个世界更多地交流。

后来，黑化后的无脸男变得嚣张，变得吝啬，变得肆无忌惮，大闹汤屋，胡作非为，狂吃滥喝得半死不活，但千寻一出现，他就立马变得怯生生的。当千寻拿出河神苦丸子让无脸男吃下，无脸男瞬间狂吐，开始难过得不停呕吐。终于他将所有吃

下去的人和青蛙都吐了出来,也吐掉了所有的世间恶俗,恢复了本来的面貌。影片最后给了无脸男一个完美的结局,他追随千寻上了火车,穿过水天一色的草原海,去往钱婆婆所在的沼底。在钱婆婆那个温馨的小草屋里,无脸男找到了自己所追求的温暖和宁静,最后跟千寻道别的时候,在他默默地挥手时,那张表情凝固的面具脸,好像透出了几分柔情与祝福,带着对千寻的依依不舍。

无脸男是一个很特别的角色,象征了孤独,象征着人渴望被看见,渴望交到朋友。无脸,也许只是指他在神隐的世界,是个不被人注意的家伙。他的生活也很单调,不过是每天站在桥上,看着面前的人流来来往往。为什么他如同穿了隐身衣一样被忽视,也许在神明的队伍中,他只是因为卑微被无视,是缺乏存在感的存在。所有身居卑微的人都会有同样的感受,人家眼里没有你,当然视而不见;心里不想理会你,就会瞠目无睹。你的"自我"觉得受到了轻视或怠慢或侮辱,人家却未知有你;你虽然生存在人世间,却好像还未具人形,没有脸容,还未曾出生一样,只能格格不入地站在桥边、路边,任人群穿梭、时间流逝,好像与这世间的一切都没有交集。

说到这里,我们就能知道为何无脸男会喜欢跟随千寻了。千寻是无脸男在这个异世界里头唯一能够结交的人,也许因为千寻本就不属于这个世界,也许因为千寻还是个孩子,未被成人的规则所污染,各方面都仍然保留着天真烂漫之情,在千寻的思想里丝毫没有尊卑有别的世俗观念,有的只是一视同仁的情感,所以她从未对无脸男视而不见,相反还为其打开了门窗,好让他能够进来汤屋里避雨。无脸男身上,有很多我们社会中小人物的特征。身处卑微的人,别人视而不见,视而无睹,被大环境裹挟着前进,丧失了自我选择和身份认知,开口说话只会"啊啊"这些简单音节,所以无人倾听。雨夜湿冷,战战兢兢站在屋外雨中,看见人人有室内温暖,也想登堂入室,却没有自己的位子。后来学会了坑蒙拐骗,手中不断涌出金子,却不过是一堆泥土块儿。在时代的盛宴上一朝得势,无数美食吞进肚子里,可依然是饥饿难忍。

无脸男为什么没有脸?是因为他是一个没有身份、没有社会地位的两无人员,代表的是无尽的寂寞和空虚,从社会意义上说,是似有还无、微不足道的存在,但这

样的虚无,在遇到真诚的千寻后有了改观。被看见,是一种多么深的连接和懂得,对一个人来说是多么深刻的滋养。被看见,即存在的价值。从一张一无所有的脸,到有了生动的眉眼,丰富的表情,生命力源源不断地涌出,相信无脸男可待摘下的白色面具后面,已经有了一张真实安详的脸。因为透过人际关系的互动,他已经看见了自己,那曾经的烦恼和膨胀、终于被救赎和洗净的自己,并经由这种自我认知而确认了个人的价值。

其实,我们每个人,何尝不是像无脸男一样,不断地寻求着他人的关注呢?人是社会性动物,活在关系中,关系里最重要的东西就是理解,而理解的前提就是"看见"。每个人都不是孤岛,都需要被看见,被连接。你存在,所以我存在,因为被看见,才有价值。

《银翼杀手》:最后的罗伊

罗伊:一个人要见造物者并不容易。

泰瑞:他能为你做什么?

罗伊:造物者能否修理他所造之物?

泰瑞:你想……被修改吗?

罗伊:我想的是更根本的事。

泰瑞:什么……有什么问题。

罗伊:死亡。

泰瑞:死亡。恐怕这有点超出了我的管辖范围,你……

罗伊:我要更多的生命,父亲。

泰瑞:生命的真相,想要改变有机生物系统的进化是会致命的,编码程序一旦建立便无法修改。

这是赛博朋克电影鼻祖、影史上最伟大的科幻片之一《银翼杀手》(雷德利·斯科特执导)中的一段台词。影片讲的是一群出厂设置只有四年寿命的复制人叛逃回到地球寻找续命的方法,得到的事实却是无可更改。愤怒而绝望、恨恨不甘的罗伊,杀死了创造他的设计者——泰瑞公司的创始人泰瑞博士,完成了弑父弑神的动作。他是复制人——实际上是和人类完全相同的生物,他更是被称为连锁六型的

复制人，比创造他们的基因工程师们有更优秀的力量、敏捷度以及不低于他们的智慧。但作为复制人，他被派到世外殖民地，被当作奴工来使用，从事危险的探索与其他星球的殖民任务。影片中罗伊带领一支连锁六型的战斗部队在世外殖民地发动血腥叛变之后，冒险劫持太空船回到地球，想在机械能量耗尽之前寻求长存的方法。"我要更多的生命，父亲"，这是罗伊对泰瑞的恳求。凡是有生之物，都渴求尽力延长其生命，这是罗伊以及所有复制人共同的诉求。

为拯救自身生命，他们从世外殖民星球叛逃回地球，他们是背叛上帝旨意被驱除的堕落天使。整个《银翼杀手》系列，故事背景都发生在洛杉矶，而洛杉矶的英文名是 Los Angeles，是西班牙语"天使"的意思。在《银翼杀手》中，罗伊在找制造眼睛的基因工程师老周的时候，对话中也提及"天使"。罗伊走进眼睛世界实验室的时候，吟诵的诗句："天使如同火焰般坠落，海岸咆哮着雷声，燃烧着海兽的火焰"，正是出自英国诗人威廉·布莱克的《美国：一个预言》。在某种意义上，这些复制人就是"如同火焰般坠落"的天使，他们炯炯两眼中的火焰，燃烧在多远的天空或深渊？造物主微笑着欣赏他的作品，他创造了这些人，同时也创造了待宰羔羊。造物主称赞罗伊是"天之骄子"，是"了不得的恩赐"，但却无情地说道："两倍明亮的光芒，只能燃烧一半的寿命"，"享受你剩下的时间吧"！造物主对所造之物没有根本的怜悯和爱。

复制人在地球被宣布为违法物，必须处以死刑。特种警察小组——银翼杀手部队，奉命一旦侦察到侵入的复制人，即可格杀勿论，这不称为处决，而是称为退役。这些叛逃回地球的复制人，被银翼杀手所追杀，各有各的悲惨死法，有的死在橱窗里，披着塑料翅膀的假蝴蝶，有的血液与白色妆容混淆、在不停抽搐中死去。最后只剩下罗伊，罗伊的战斗力远超银翼杀手戴卡德，但面对这个杀死两名同伴的仇人，罗伊却并没有痛下杀手，因为，他知道自己大限将至。有机生物系统的编码程序，一旦建立便无法修改，他被设定只有四年的寿命。为了延缓手部神经的渐趋麻木，罗伊拔起锋利钢钉，戳穿了自己的手心。下大雨的楼顶，银翼杀手戴卡德即将坠下的那一刻，与他生死搏击的罗伊，却伸出了那只扎了钢钉的手，将其轻轻拉起。他救了追杀自己的仇人一命。

此时,生命只余旦夕的罗伊缓缓坐下,迎向大雨滂沱,他喃喃低语,吟出这样的诗行:

我所见过的事物,你们人类绝对无法置信。

我目睹战舰在猎户星座的端沿起火燃烧,

我看着C射线在唐怀瑟之门附近的黑暗中闪耀,

所有这些时刻,终将流逝在时光中,

一如眼泪消失在雨中。

死亡的时刻到了。

这一段罗伊的独白,是我个人到目前为止见过的最有诗意的电影台词,寥寥几句勾画出壮美灿烂的宇宙图景,道尽了生命注定熄灭的无力感。说完后,罗伊充满释然又略带讽刺地一笑,颓然垂下头,宛如坐化,手中的白鸽高高飞向阴霾夜空。无休止的雨声,寂寥的配乐 Fading Away,复制人短暂盛放的生命意义,那"眼泪消失在雨中"的哀伤美感,在雨水的淅沥声中涤荡升华,尽在不言中。

整个过程中,银翼杀手戴卡德静静地望着罗伊燃烧完最后的生命,溘然长逝。任由雨水冲刷拍打,被震撼的戴卡德一言不发、错愕惊诧。罗伊——被设计出来的人类,短短四年发展出与人类相同的情感反应,执着于自己的速朽生命的何去何从。奴隶式复制人的变异,正是人性与知觉的觉醒。从试图拯救自己到坦然接受死亡,复制人和人的感情联通在了一起,他们比人类更像人类。甚至可以说,这个痛苦绝望地在雨里低下头死去的男人,最后超越了人性,展现了某种神性。因为,罗伊肯定了自己速朽生命的意义,他完成了对既有设定的反抗,他也宽恕了自己的仇敌,向天空放飞了象征和平的白鸽。他用理解代替欲望,用怜悯代替仇恨,把生命的不甘与迷茫都抛洒在飞洒的雨点里。复制人在冰冷的编程下进化出比造物者更深的情感光辉和求生意识,他最终理解了生命的含义,其实不在于时间的长度,而在于生命的厚度,以及享受生命的深度。这是影史上最震撼段落之一:罗伊充满哲思的告诫式独白,关于生命易逝的悲恸在此刻终于化作永恒。

回头想想,人类的起源和结束都只是大千世界的一个小环节而已。大雨如注,被钉穿手掌的罗伊满脸血污,喃喃说完一段临终遗言,终于坦荡地接受了死亡的宿

命。他的身上浓缩着自从有人类以来,先后死在这颗蓝色星球上的850亿人类祖先的身影。在大限到来之时,每一个死去的人,都曾经历过满腔的绝望愤怒与最终的坦然释然吧?影片从头到尾不曾停歇的大雨,也许是融化在光线中的时间刻痕?

 这部诞生自1982年的赛博朋克世界观的奠基之作,披着科幻的外衣探讨生命的意义,四十多年后,当人工智能已经在游戏、脑力竞技、工作生产中越来越显示其威力的时候,我们再看《银翼杀手》,发现它说的就是我们的未来,一个黑色寓言所佐证的黑色未来:城市里淫雨霏霏,充满了灰暗与罪恶,未来新人种掀起了夺取生命权的隐秘斗争。一代又一代的人类,在为生存而苦斗的过程中,至死方悟超越物理性生命的意义而释然解脱,人世的最后一刻,手中的白鸽宛若天使和灵魂飘然而去……

《秋刀鱼之味》：秋天的微苦

秋刀鱼是一种体型修长如刀的海鱼，在日本，人们把吃秋刀鱼当成入秋仪式。当树叶被秋意染红时，田里全是金黄色的稻子，人们可以品尝新米，将新收核桃捣成糊，放入洗好的米中，加酒和酱油调味后煮，做成好吃的核桃饭。人们可以到山里去捡板栗做成糖煮板栗。这个季节还有螃蟹、柿子等各种美食。被霜打过的菠菜、大白菜，甜度猛增，也是秋天的滋味，这么多秋日的收获被端上餐桌，为什么日本人对秋刀鱼还是这么执着呢？没有秋刀鱼的秋天，总是让人一声长叹，体验不到富足和幸福的感觉。

其实没有觉得秋刀鱼有多好吃，因为这是一种腥味很重的鱼，大部分人自己尝试处理秋刀鱼的时候，都无法完全把腥味去除。你看看网上美食博主们的料理，都是各出奇招，涂芥末酱、撒辣椒粉、挤上柠檬汁，或者用各种红烧鱼的酱汁，才能掩盖秋刀鱼的腥味。另外，与韩国人要吃泡菜炖秋刀鱼，俄罗斯人要吃烟熏鱼罐头不同，秋刀鱼在日本的正宗做法，不是清蒸，不是红烧，不是炖汤，而是香喷喷的烧烤。一到秋高气爽的时节，在日本，家家户户都传来烤秋刀鱼的香气。一条烤好的秋刀鱼，外皮焦黄发黑，肉质紧实，鱼皮透着油香，刺多也不影响它的口感。其实秋刀鱼一年四季都有，但是秋季的秋刀鱼，脂肪肥美，鱼油特别丰富。蔡澜曾介绍可以把烤至半熟的秋刀鱼放在饭面焖熟，鱼油会滴入米饭中，非常下饭。即将入冬时节，

要贴秋膘进补。吃上一顿高脂肪的热腾腾的饭,让人非常幸福,心理上也有极大的满足吧?

秋刀鱼的标志性味道,是内脏的某种苦味。当然,在惯食鱼内脏的日本人心中,秋刀鱼无胃肠短,内脏不算特别苦。更何况吃的时候,先烤再煮,吃起来连骨头也是脆的,鱼肉上还要堆上萝卜泥,再淋上酱油,吃到嘴里,唇齿留香,没有太多苦味。而且,在日本的秋刀鱼定食套餐中,除了萝卜泥,秋刀鱼常常在柑橘或柠檬、腌渍小菜的陪伴下登场,加上味噌汤和清甜的米饭,即使还有一丝苦味,也是内脏的苦涩混合上温暖的脂肪,苦中带咸,再喝上一口温热的酒,美极了!秋刀鱼和啤酒或者清酒都是绝配。

人类的舌头上有很多颗粒,但这些颗粒并不是味蕾,而是菌状乳头。每个蘑菇状的乳头上有50到100个味蕾。舌头的味蕾可以感觉苦、鲜、酸、甜、咸五味,感受甜、酸、咸、鲜的味蕾都只有少数几种,感觉苦的味蕾却至少有25种之多。对苦味如此敏感的好处是避免我们中毒,很多有毒的植物成分,如士的宁、氰化物等,都是苦的。这是大自然的进化原则,可见对苦味的感受,是人类自我发展的高级阶段。懂得品尝苦味的人,在味觉上是具有深厚的品尝经验的。

正如五月槐花香、八月桂花香,每一季都有特定专属物种。但春夏之间出现的物种,给人的喜悦感往往更强。秋冬之间出现的物种,给人的忧伤感往往更强。同样是荷花,在杨万里的眼里,"毕竟西湖六月中,风光不与四时同。接天莲叶无穷碧,映日荷花别样红"折射的是美,而在李商隐那里,则是"秋阴不散霜飞晚,留得枯荷听雨声",变为哀怨。花未变,节气不同,"六月"与"秋阴"说明时间不同,心境也不同。秋刀鱼其实是一年四季都上市的,但日本人觉得秋刀鱼的滋味,只有在秋天品尝,才最对味,就因其有淡淡的苦味。在"凄凄切切,呼号愤发……草拂之而色变,木遭之而叶脱"的秋风中,品尝这淡淡苦味,让人耽思又茫然,倍感忧伤寂寞。看来悲秋是惯例。不独中国,日本也是如此。

《秋刀鱼之味》是小津安二郎的最后一部电影作品,在生命的末端,这部电影充分展现了他对人生的体味。在拍摄这部影片之时,他经历了丧母之痛,对此,小津安二郎将自己的心境写入了他的日记:"春天在晴空下盛放/樱花开得灿烂/一个人

留在这里,我只感到茫然/想起秋刀鱼之味/残落的樱花有如布碎/清酒带着黄连的苦味。"在拍完《秋刀鱼之味》的第二年,小津安二郎在自己生日的那天(1963年12月12日)与世长辞了。那天去世之前,他写道:"大雪纷飞白茫茫,但愿把它披身上,倘若今宵我死亡。"晚世的苦楚与凄凉,让小津安二郎难以心安,当时他的情况如何,已无法体会。但透过《秋刀鱼之味》,足可以洞察。彻底看懂《秋刀鱼之味》,需要时间的积淀,年轻人会觉得太过平淡如水。是的,那种感觉如秋水微凉,那种微,要真能体谅,需要足够的敏感,需要在人生的经历中通过许多幽玄之门。

秋刀鱼是什么滋味?电影《秋刀鱼之味》讲述单亲爸爸山平一直在待嫁闺女道子的悉心照料下生活,在朋友的劝说下,因为担心道子以后的生活,最终选择让她出嫁。看似非常幸福的结局,道子拥有了新的生活,背后是山平目送道子离开的无尽酸楚。所谓父女母子一场,只不过意味着,你和他的缘分就是今生今世不断地在目送他的背影渐行渐远。谁都躲不过岁月流逝、生命无常,寂寞孤独才是人生最后的归宿。在影片中,小津安二郎将秋刀鱼的滋味与人生悲欢、亲子之爱联系起来,所谓的苦是你越爱过的东西,分离的时候就越是苦的,可是人生难道因为苦,就要避开所有的爱吗?

为什么秋刀鱼在秋天品尝最为对味,因为秋刀鱼是秋天的报时鱼,它们的到来象征着酷暑过去了。秋天是对炎夏的告别,秋风刮过原野,手臂上凉意阵阵,天空上鱼鳞一般的卷积云和人心一样变幻莫测。时日如流,一代人已进入了人生的秋天,垂垂老矣,壮志难酬,又不得不去接受,有一点点不甘,又不得不逆来顺受。秋天的感觉五味交杂,复杂的情绪如何能够说得清楚,又有谁能够真切地体会?还是低头吃一条秋刀鱼吧!带咸味的海水孕育出的,带着淡淡苦味的鱼。品尝在嘴里的滋味,是小小的岁月之波,潮来又潮往,起伏又起伏。一口鱼一口酒,把孤寂统统吞到肚子里。

秋刀鱼的滋味,还是人生的余味吧?小津安二郎说过一句特别有味道的话:"人生和电影,都是以余味定输赢。"小津安二郎一生创作了54部作品,虽部分散佚,仍有30余部存世。从细微之处观察生活的幸与哀,总在省略和留白之处让观者体会人生的无奈或明朗,超低机位构图、凝滞镜头下的细腻画面等,建构了他独

特的视觉美学。小津安二郎电影的高贵品格在于他从不夸张和扭曲人物的处境，始终保持着一种克制的观察而非简单的情绪性批判。因为这份日式的克制与谨慎，习惯于将东西保存起来、记录某种消逝的生活方式的电影理念，小津安二郎的电影不是靠即时的刺激和震撼吸引人，而是以余味让人久久难以忘怀。

　　什么是余味？看一部电影或阅读一部小说，当片尾音乐响起，当阅读者掩卷沉思，留下余韵的不是故事梗概，而是那光影背后难以言喻的轻盈和沉重，那话语背后回味深长的情趣和机智，那命运跌宕起伏背后的沁人心脾、荡气回肠。"不仅是那些故事中的人物，还有空荡荡的房间、冒着蒸汽的水壶、晾衣竿上飘动的衣服，它们吸引着你不断地重回到那个空间和场景，并唤起你的情感和记忆。"这就是小津安二郎所说的余味。杰作和人生，都靠余味。爱，从来就是一件千回百转的事，其最高境界就是余音袅袅，不绝如缕，怎么也挥之不去。

《海王》:跨物种交流与失落的海底世界

最近看了华纳兄弟影片公司的动作冒险电影《海王》,这是一部根据美国DC漫画改编的作品。海王本名亚瑟·库瑞,是海底之国亚特兰蒂斯的女王和美国海边一个灯塔看守人的孩子,拥有半人类、半亚特兰蒂斯人的血统,从小就展现出了远超常人的各项体能,以及能在水下自由活动与呼吸,并和海洋生物沟通等异于他人的能力。后来,他被加冕为亚特兰蒂斯国王、掌管七海,并被赋予了亚特兰蒂斯王权的象征,能操控大海力量,掀起风浪的三叉戟,后海王与超人、蝙蝠侠等人创立正义联盟,成为正义联盟七大创始人之一。

半人半亚特兰蒂斯血统的亚瑟,在成长的艰难之路上,他不但需要直面自己的特殊身世,更不得不面对生而为王的考验:自己究竟能否配得上"海王"之名?他入水探索的历程,牵引出整座深海帝国的神秘版图,看似不过闯关打怪式的老套路,其实还是以西方古典神话为模本的,类似亚瑟王寻找圣杯。《海王》是一部不折不扣的有关成长的电影。

电影中有一段,海王在上小学时,全班同学去参观水族馆,他被推搡霸凌,同学嘲笑他说"look! he is talking to fish.",年幼儿的海王无力还击,一再后退,退到紧贴在巨大水族馆的玻璃上。这时,海王向俯冲向玻璃的鲨鱼无意中伸出手,瞬间鲨鱼平静停止下来,他发现自己可以感通水族馆里的所有生物,背景音乐的宏大交响

乐也推到了高潮,以突出这个神秘时刻的辉煌神圣。后来,在深海帝国亚特兰蒂斯中,海王跟泽贝尔王国的公主湄拉,在面临同母异父的弟弟、海洋领主奥姆的追击时,情急之下他向鲸鱼伸出了手,而鲸鱼马上张开嘴掩护他们,从而使他们在鲸鱼口中躲过追杀。电影中,亚瑟在寻找亚特兰蒂斯古王亚特兰留下的遗迹——黄金三叉戟,因为拥有这件神器的人即是王国的统治者。象征王权的黄金三叉戟,拥有操纵海浪、改变天气、发射雷电等能力,正在被无比凶猛的巨兽海怪卡拉森所守卫。当亚瑟去取黄金三叉戟的时候,海怪卡拉森一边碎碎念一边攻击亚瑟,结果因为亚瑟能听懂海怪卡拉森说话,生死决斗瞬间画风一转,彼此成为朋友。之后海怪上了战场,大家听到的都是大海怪嗷嗷的,因为大家都听不懂。海王获得了黄金三叉戟后,加入亚特兰蒂斯与咸水国的战争,在大场面中镜头下移,海王在画面中央将双手向两边一推,巨大的环形波迅速笼括深海战争的全场,整个海洋的水族被海王以超语言交流方式感通,排山倒海聚集过来,加入助战。所以,很多看这部《海王》的人,说看不懂海王为何能逆转局势,还一直吐槽海王太弱了,其实,没看清海王拥有的是神级能力吗?——跨物种交流。海王的能力不在于单体格斗,而在于对整个生物圈的感应对话能力。

　　海王的超能力是和鱼对话——其实除了守护黄金三叉戟的海怪,从漫画到电影,都没有太表现海王与鱼类说话,这是因为鱼类的大脑结构十分简陋,根本无法与人交流,海王实际上是通过心灵感应控制海洋生物的行为。电影中,海王亚瑟最终重新执掌海底王国亚特兰蒂斯——传说中拥有高度文明却消失于历史长河中的古国。最早记载亚特兰蒂斯文明的,是公元前5世纪的柏拉图。他在《对话录》中,有如下描述:一万多年前,大西洋中有一个神秘的大陆,物产丰富,经济繁荣,科学高度发达,也称大西洲,亚特兰蒂斯文明就诞生在这个大陆上。亚特兰蒂斯文明下的科技与生活,都远远超过了当时的希腊文明,然而,在柏拉图的描述中,它却一夜之间被毁灭,沉入了大西洋底下。亚特兰蒂斯文明到底是柏拉图杜撰的故事,还是真实存在的?在柏拉图去世后至今的2300多年间,历史学家们一直争辩着。这片海底中的神秘大陆,至今也没有被找到。在希腊神话中,奥林匹斯众神中的海神波塞冬娶了众多妻子,其中一名少女,为他生下了十个孩子,长子名叫亚特拉斯,他所

分封的土地,也以其名字命名。这应该就是亚特兰蒂斯王国的起源。如此说来,一夜之间陆沉海底的亚特兰蒂斯,不过是重新回到父亲海神波塞冬的怀抱吧?浩瀚的大海,根本不屑于人类辛苦觅到几颗小小珍珠,就如获至宝一般,给它们钻孔,把它们扣住,牢牢地扣在丝绳或金属上面,让它们在皇冠上闪耀,在婚礼上交换,在市场中被拍卖,在战争中被争夺。海洋拥有着无穷无尽的宝藏,甚至于大大小小的海底城市遗迹,一个个在历史烟尘中沉没的文明。

电影结束了,但这样的画面还时常在我眼中回荡:风暴没有预兆,仿如五六月的雷雨无法预测,突然从海底发生。颤动迅速传遍海面,无数表情复杂的鸟,从海洋深处飞起,密集的鸟群翻开奇异的花纹,盘旋着久久不愿离去。那片深蓝海水翻卷着,被一道道撕裂长空的眩目闪电照射着,显得那么阴郁而深邃。但不久,暴风雨就止息了,天开云散,艳阳高照,炙热的长风,在远离大地千里之遥的海洋上掠来扫去。黄昏降临,夕阳点燃的海滩被镀上金色;远处,浪花排排依然闪烁,无垠的海洋连着陆地伸向天际。海王的母亲,统治亚特兰蒂斯的亚特兰娜女王,已悄然来到了陆地上。这位全身鳞甲的深海女战神,全身线条流畅优美,是波光粼粼的,有着流动的美感,她走路像是踏着细碎星辰般摇曳生姿,又缥缈,又闪耀,又灵动,美得就像泡沫般梦幻不真实。

海浪一遍遍涌上沙滩,人们留下足迹又被抹去,又有谁看懂了,那是一页页信笺,在召唤属于大海的生命重回故乡。波涛几千年不息而歌,亘古以来不会曲终,顺着海洋深处的歌声,有几个人找到了那回家的路——海神波塞冬的国度,人类世界的洪荒之初。深海对于人类就像太空一样遥远。没有人能够读懂海洋寄给沙滩的信笺,除非他来自失落的亚特兰蒂斯。

《碧海蓝天》：潜入深海

　　记得看过一部特别美的电影《碧海蓝天》，它是由法国著名导演吕克·贝松执导的。一个男孩叫雅克，父亲丧生于深潜，好友丧生于深潜，但雅克还是放不下、离不开大海，他只想潜进深海，像海豚一样陪伴大海一生。他看海的样子那么痴狂，仿佛与眼前的大海有着刻骨铭心的爱情。那一抹令人心醉的蓝色，诱惑他无限地下潜。

　　人经常会感受到内心的召唤，如果不去回应它，就始终不能平静，如果回应，就不得不舍弃和放下一些人与物。雅克说在潜到深海里的时候找不到让自己浮上来的理由。尽管传来了女友怀孕的消息，雅克深情地看了看爱人，还是转身投入了大海的怀抱。爱他的女人乔安娜，明白了雅克最终不是属于她的，这是命运，无法逆转。因为爱他，她只有用自己的深深眷恋，成全他的碧海蓝天之梦。最后，奄奄一息的雅克在梦中听到的是来自大海深处的召唤，他像被催眠般潜入深海，顷刻间，如回到了母亲的羊水里一样安宁而幸福。

　　我觉得这部电影特别适合在下雨天看，窗外的雨水声、鸟鸣声与电影里的海浪声、海豚音交相辉映。全世界仿佛都在水里游走，在一片深蓝中沉浸，电影可以带你离开一切喧哗，让你瞬间心静如水。每个人心底或许都有一片孤独而自由的大海，我们往往在深夜，独自潜入其中，有时又因为潜得太深而思念陆地上的灯火，大

多数人一生都在这二者间穿梭。而雅克是出发了没有回来的人,他之所以离开了陆地游向深海,离开了世俗的世界去与海豚共游,因为那抹蓝色对他的诱惑实在太大了。这种爱,比他的自主意志还要深刻,潜伏于他的人性深处。这种发自本心的爱,根本由不了自己。我想起荣格所说的:"你的潜意识正在操控你的人生,而你却称其为命运。"小时候,雅克就喜欢一个人潜入水底。那里珊瑚斑斓,那里鱼儿游来游去,它们是他的朋友和家人。父亲睡在深深的海底,最好的朋友也在海中远去,在雅克的潜意识中,他的救赎在大海深处,他固执地坚信,他本就是来自大海,寻找美人鱼是他的宿命。

这是一部并非所有人都能理解的电影,这是一部并非所有情节都能被人理解的电影。因为它太丰富,太深邃,就像它想极力表达的大海。法国国旗的颜色蓝、白、红分别象征自由、平等、博爱,法国人骨髓里无可救药的浪漫,把象征蓝色的自由放在第一位,但是,自由绝不只是一个充满享受的词,一个人享受多大的自由就必须承受多大的孤独甚至痛苦。伟大的蓝,它是既代表自由也是象征孤独的双刃剑,深蓝中感受来自大海的忧伤孤独与美丽自由。怀着探寻世界之秘密的心,深信不疑地潜入那无尽的深渊——而我们,又将到达何方?又能去往何处呢?无边的蔚蓝,永远的孤寂。

我觉得,其实在每一个夜晚,我也在远离陆地,潜入深海,直抵内心的混沌和复杂……潜水时候心跳会变得很缓慢,会不知不觉遗忘时间,渐渐隐没于蓝海的浩大烟波之中。那里有我想到过却从未形成语言文字的东西,那里有我张口欲说却又哽在喉头的话语,那里有我深夜潜然入梦、梦醒却空的一些无所谓有无的遐想或记忆,那里有使我骚动不安的某种存在,它来自落日的光辉,来自大气的无穷生机,来自冷幽幽的月光,它弥漫在一切中,如舞动的精灵一样驱动着万事万物。

吸取潜入大地深处的月光,萃取黑夜幽玄的语言,然后以水墨的方式点染于白昼。也许,真正意义上的活过,不是跟着别人走了多久,而是独自走了多远。我看到,有人沿着长长的寂寞海岸线,已经走了那么远;有人游向传说中人鱼栖息的深海,不断地下潜,不断地在不同深度留下了他的刻度。

《小森林》：在春天种下一株番茄

有一部叫《小森林》的电影，分成春夏秋冬四篇，没有情节，就是一个女孩种菜，做菜，然后自己吃，有时请朋友来吃。她天晴就出去劳作，下雨就在家里烤面包做果酱，甚至很少出小森村。四个多小时，但是影片节奏舒缓又平静，番茄，小雨和风，锅，木勺和玻璃罐，这些平庸的物什，透过镜头，竟是这样可爱与美好。

里面的女主角市子，种了一大片葳蕤茂盛的番茄。番茄很顽强，吃完以后果蒂直接丢在地上，第二年也能发芽，摘掉的侧枝插到土里，也会立刻生根长大。长得过于繁茂，就像丛林一样。番茄也很脆弱，持续下雨的话，就会萎缩变成茶色，停止生长，就这样枯死，所以一般需要在塑料大棚里栽培种植。炎炎夏日，市子吸溜一口就吃掉一整个冰镇的番茄，这大概是夏日里最原始也最美味的吃法。在寒冷冬天，她将番茄放入咖喱饭或者意大利面里吃。新鲜番茄的保存时间不长，想留住番茄的美味通常是要做成番茄酱，或者做成番茄罐头。她把番茄洗干净，一个个摘下果蒂，在尾部轻轻画一个十字，把画过十字的小番茄放入开水烫半分钟。这样就很容易顺着画过十字的地方把外皮剥下，将剥皮的番茄小火煮两分钟，加入适量盐，然后捞出装入消过毒的玻璃瓶里，玻璃瓶拧好瓶盖后放入开水继续煮一会，自制的番茄罐头就做好了！放入冰箱可以保存很长时间。

市子喜欢拿着一把木勺，从冰箱里取出番茄罐头，挖一个小番茄在嘴里慢慢

吃,小个的番茄不过一口,冰镇到恰到好处,直接吃起来也特别爽滑可口。隔着屏幕都能感受到,她一口咬下番茄,酸甜的汁水充满了口腔,顺着食道舒爽全身,一边吃,她一边叹息说:我无法想象没有番茄的生活!

　　真心认同市子的这句话:无法想象没有番茄的生活!番茄是全世界栽培最为普遍的果菜之一,可以生食、煮食,或者加工制成番茄酱、番茄汁。番茄炒蛋、糖拌番茄、番茄鸡蛋汤、番茄鸡蛋面,做西餐沙拉清爽宜人,熬成意面酱鲜红黏稠,还可以放进烤箱做番茄芝士焗饭、番茄比萨……作为全世界都风靡的水果、蔬菜,番茄的魅力让所有人都离不开——多汁、鲜甜,真是天堂的果实!

　　查了下家庭阳台适合种什么番茄,结果被番茄种类之丰富震惊了,据不完全统计,现在番茄的种类已经超过10000种,并且还在不断被培育。除了诱人的深红色外皮,番茄还有很多其他的颜色,有一种金黄色的迷你小番茄,口感甜脆,颜色亮丽,名字叫黄冠三号;还有一种嫩嫩的象牙白色番茄,可爱到让人不忍下口,味道温和甜美,叫作白色车厘子;还有一种小番茄叫黑珍珠二号,外皮深褐色至黑色,拥有丰富的花青素,适合生吃,有浓郁的水果味,可以成串采收。碧桃这个品种是奇特的绿色果实,含糖量高,具有蜂蜜味道。果实特大的番茄品种是老怀特,原始番茄品种,是自然进化的产物,果肉肥厚,白黄色外皮,单果重达1~2斤,一个巨大番茄就能做一顿饭,应该没有人不被它清爽甘甜的口味征服。还有一种有趣的品种叫黑鹅肝,流传了一百年的番茄品种,起源于美国农场,深紫色的皮肤,果肉呈现暗粉色,带有一丝特殊的烟熏味,多汁,适合做沙拉配菜吃,特别有滋味。那到底种什么番茄好呢?

　　在美丽的春天,真想植下一株小小的番茄,好让沉闷的心情,天天充满着绿意。接下来的日子,是一个缓慢的等待过程。等待花开,等待结果,等待番茄由小长到大,由青转黄,由黄变红。一棵棵番茄挂在藤上,未熟的番茄是青绿色的,一个个圆溜溜的,紧紧地挨在一起,一阵微风吹来,番茄摇摇摆摆,好像一个个绿风铃在相互撞击。到夏天知了叫个不停的时候,番茄就红了。拿到手里,青草香与浆果甜的香味扑鼻而来。从阳台望出去,早晨,一轮太阳初升,如新鲜番茄刚刚被切开,流淌着蜜汁;傍晚,挂果累累的番茄藤上,最闪耀红亮的那枚,是落日的偏心眼。

《天堂的颜色》：触摸这世界的美

 1999年上映的伊朗电影《天堂的颜色》，讲述了一个贫苦盲童穆罕默德短暂的一生。这部由马基德·马基迪执导的电影，展现的是广阔无垠的自然景观，虽然困顿却始终满怀生活的热情与希望。单纯质朴的小人物，简单平实的故事，却蕴含极大的情感张力。尤其给观众带来最大震撼和冲击的，是盲童穆罕默德对世界的感受方式。

 在城里的盲人学校里，穆罕默德是最上进、最要强的孩子。放假了，同学们都被父母接回了家，只有穆罕默德还在孤独地等待着爸爸的到来，爸爸终于来了，这个丧妻贫困的中年男子带着儿子回到了乡下老家。穆罕默德和奶奶、姐姐重逢，在亲情温暖的抚慰下，他徜徉在大自然之中，原始的五感仿佛重新复苏。穆罕默德奔跑在绵延的森林与花海中，用触觉来感受风，用嗅觉来体会花，用听觉来观察鸟，虽然他无法看到这一切，可在他的脑海里，世界是一个无比美丽的天堂。

 我尤其喜欢穆罕默德关于触觉的感觉。这个孩子在回家的路上，当众人都昏昏欲睡时，他却把双手伸向窗外，感受流动的风；在山道边休息时，他把双手伸进溪流中，感受流动的水。回到家乡后，他用双手抚摸茂盛的庄稼、盛开的鲜花，来到海滩上时，他抚摸遍地的沙粒。孩子的心像泉水一样清澈，千姿百态的世界给他的双手以不同的细腻触觉。影片《天堂的颜色》中还有两个镜头给我留下了深刻的印

象:一个是穆罕默德的爸爸来学校接穆罕默德回家时,穆罕默德用手抚摸他爸爸的手;另一个是穆罕默德用手抚摸他奶奶的手和脸。两个镜头所显示的是穆罕默德对亲人独特的发现、感受方式,真正的爱一定有发自内心的触碰与亲近。

我一直觉得"触觉"是一个非常特别的感官,人的肌肤、指尖,似乎有一条路,可以直抵内心,当"触觉"之门被真正打开的时候,我们一定会感受到那来自生命内里的颤动。粗糙的陶器、光滑的木头、冰冷的岩石、晒干的玉米、温润的玉佩、锋利的刀刃、婴儿稚嫩的面颊、少女柔顺的长发……不同"触感"会带来不同的心灵变化。在天真未染的童年时代,我们都曾这么原初地、真实地去感觉过这个世界。渐渐成年之后,我们的感官却麻木钝化了,很多敏锐的感受能力渐行渐远,比如,我们曾经无与伦比的触觉。虽然我们大都耳聪目明、五官健全,可是我们对这个世界究竟发现了多少、感受了多少呢?恐怕连一个盲童也比不上。我们是如此的忙碌和漠然,以至于忽略了身边世界的绚丽色彩、美妙声音和那无数的生动细节,世界在我们心中成了一个空洞的概念,而不是一个充满灵性、蕴含丰富的生命实体。

日常生活中充满了各种各样的信息,光线、声音、气味、温度等,这些信息都必须通过大脑的分析,才变得能为你我所用。正是因为大脑的综合感知,我们才能够感受、理解身边的世界,并对环境产生合理的反应。我们肯定不只是用味觉来吃一个桃子的。其实,我们是用整个身体来品尝一个桃子的:触摸它,嗅闻它,像恋人般望着桃子,像年轻的恋人望着春天的花蕾,像浪迹天涯的歌手弹着吉他。红嫩的桃子,又圆又大,还有一层茸毛,盈满蜜汁,桃皮柔软,你轻轻地抚摸这只桃子,触摸着它的柔软及芬芳。桃子盈满了初夏村庄的色彩,盈满了晴朗的天气、清晨的露水,还有云雀的鸣叫。如此方才是完整的桃子,而不只是唇齿间的甜蜜汁水。今天我们中的大多数人都活得过于粗糙和粗心了,很少有人能够品尝到完整的桃子。

现在是电脑时代,只要一点击,世界的一切都可以看见,但其实只是看到而已,只是貌似了解而已。关上电脑,放下手机吧!如果想真正理解某种东西,那就走过去,走到那个东西前面,用鼻子闻它的气味,用手触摸它,这样你才能明白这个东西是多么美妙。要说我们从旅行地能够带回来什么,除了少数土特产,其实就只有几段光景的记忆。然而,那风景里有气味、有声音、有肌肤的触感、有舌尖的绽放。那

里有特别的光,吹着特别的风,人们的说话声萦绕在耳际,一回忆起来,这些丰富感受全部从心底涌了出来。把自己交付于一处风景,真实地游历其中,与浏览电脑中的视频图片、体验手机中的虚拟旅游,是完全不同的。

在我的生命中,有太多"触觉"等待被唤起,而那些隐没在"触觉"背后的情感,比想象的要深邃得多。想靠着手感的触摸,"看到"贝壳的色彩、形状和刻纹;想摘一朵不知名的小花,抚摸这朵花的含羞与战栗;想在江南水乡的堤岸边,顺着青苔石板,一级级步下河去,直到水凉触肌,一身水汽淋漓……

甚至,在阳光中散步,也是可以触摸到什么的。谁说空气中什么都没有,空气只是无意义地四周流动,我想细细感受光影温暖的游移,一如若有若无的抚摸,那么煦暖,那么金黄,从高处轻轻垂下。尤其春日的午后,枝头的李白桃红,池中的潋潋春水,门前的青青新草,都在金色阳光的抚摸下,沉沉地睡去,温柔乡里万物喃喃呓语。

《薇娥丽卡的双重生命》:断弦的女子

波兰电影导演基斯洛夫斯基在其影片《薇娥丽卡的双重生命》(台湾译名《双面薇若妮卡》,香港译名《两生花》)里,讲了一个(或者两个)喜欢唱歌的女孩子——薇娥丽卡的故事。

波兰西南部,有一个仍保留有中古遗风的克拉科夫城,每天的清晨和黄昏时分,从一栋古朴的楼房里就传出清丽尖锐的女高音。那歌声好像是提着性命唱出来的,每当唱到很高的音区时,歌声有些发颤,有一点点劈音,像一根在空中快要被风吹断的细线——这是薇娥丽卡在练歌,她唱的总是同一首歌,歌词是但丁《神曲·天堂篇》中的《迈向天堂之歌》。在巴黎,有一栋与薇娥丽卡在克拉科夫唱歌的楼房一模一样的中古建筑,楼里在相同时刻传出同样清丽尖锐的女高音,唱的同样是但丁《神曲·天堂篇》中的《迈向天堂之歌》。这是两个遥隔两地、过着平行生活的女孩子,一股神秘的力量牵引着,让她们的身世际遇如此相似。她们都有一颗玻璃球随身携带,用来透视这个世界,轻轻转动光滑圆润的玻璃球,一片片景物同样缓缓地掠过,树木、天空,有种眩晕的错觉,让一切规则的事物变幻,变幻。她们彼此都模糊感觉到了对方的存在,觉得在这世上并不孤独。一个波兰少女,一个法国少女,一样的年纪,一样的名字,同样深色的头发和棕绿的眼眸。她们有着一样的天籁嗓音、音乐天赋和缺失的健康——先天性心脏病。

触摸这世界的美——电影笔记

　　克拉科夫的薇娥丽卡，被唱歌的巨大热情所驱使，疯狂地热爱音乐，然而她却身体单薄，心脏不好，承受力极弱，练唱每每到高音区，就感到心力衰竭和眩晕。但她仍选择了提着性命歌唱。《迈向天堂之歌》交响曲的首演场上，薇娥丽卡那空灵圣洁、幽远清越的歌声美轮美奂，呼唤般地缓缓进入，正要启航驶向天堂。突然，薇娥丽卡的歌声像一只洁白的海雁被雷电击中，直直落入了大海的波涛深处——为了那几个要命的高音符，薇娥丽卡耗尽了全身心力，倒在了歌唱的舞台上，现场一片混乱。巴黎的薇娥丽卡立刻便有了感知，悲莫能禁，她重新感到了孤独，有人在她生命中消逝了。两个薇娥丽卡——一个在死，一个在生。身体在死，影子在生，或者影子在死，身体在生。两个薇娥丽卡形体相同，遭遇相似，精神相通，然而，她们却走上不同的两条道路。一个热爱生活，充满激情，追求理想，不顾身体的脆弱，最后倒在了心爱的音乐舞台上；一个在莫名的恐惧中选择了妥协，放弃了心爱的歌唱事业，忍受了他人的指责，从而保全了自己的生命。两种选择没有对错之分，全在乎个人的意愿。整部影片，从头到尾都营造出一种忧伤而孤独的气息，让人看完之后为一种情绪所笼罩，久久难以平静。

　　若要问我更喜欢哪一个，我更喜欢那个波兰的薇娥丽卡。她可以在音乐路上义无反顾，坚定从容，哪怕要以生命为代价。最后，在音乐会中，她脆弱的心脏终于承受不了发自胸膛的清越激扬的高音负荷，轰然倒下。即使如此，她的生活是自主的，对她而言，也许是笑着走向天堂，"求仁得仁，夫复何怨"。而巴黎的薇娥丽卡，她放弃歌唱训练，向现实和自己妥协，她以生存的策略代替了生活的内容，并以此为宿命。她的生活并不完全由她自己创造，她的生活是被引导的，她不敢触碰自己生活与思想的真实敏感之处。

　　生活中的每一个人都有自己的故事要说或想说，而且，有独特感受力的人并不少见。每个人都在切身地感受生活，感受属于自己的黄昏和清晨的颜色，春天的欢欣与秋天的悲伤，只是程度和广度不同而已。人人都在生活自己。但生活有看得见的一面——生活的表征层面中浮动的嘈杂，也有看不见的一面——生活的内向层面中那个音色缥缈部分。

　　影片中，为歌唱而死的薇娥丽卡生活在波兰那个趋向社会崩溃的时代，这个动

荡混乱的时代,在镜头中表现出来的,是人头颤动的街头,落荒而逃的人群,是许多人永远看不清的脸和叫喊,晃动的镜头中,是飞奔却不知方向的人,疯狂的坦克、高昂的歌声和不带任何滤镜的一片暂时的惨白。这是一个看来不知道方向的波兰。人们只有热情却没有理想,只有动力却没有方向。在这片嘈杂的背景中,在这个狂乱的时代,唯独沉浸于唱歌的薇娥丽卡,完全置之度外。大雨骤至,她可以仰着头,在雨中唱歌,在雨中奔跑,当别人都躲雨唯恐不及的时候,她继续歌唱着享受雨水荡涤,用个人的心性感受世界。基斯洛夫斯基专注于对光影、色调、水汽,甚至尘埃这些细节的捕捉,他以一片温暖的橙黄色滤镜,制造出薇娥丽卡周围安详的光晕。这种温暖的橙黄色代表了一种细致的心灵对周遭的敏锐体会,以及在这纷乱的时空中的安详和平静。我喜欢这个有一片橙黄色光晕的薇娥丽卡。

波兰的薇娥丽卡,唱歌的时候像在云朵之中飞翔。她像花一般绽放在了美妙音乐的瞬间,在抛向歌声最高点的时刻,永远地闭上了双眼。而如果说在这个世界上,还存在着另一个她,那么法国的薇娥丽卡,则是以倒影和负像在复现她的一切。也许是法国稳定的政治环境使她得以幸存,而波兰的薇娥丽卡,深陷时局的动荡、生活的污秽,然而她从这一切混乱中超越出来,外部世界的这一切仿佛与她无关。她像王尔德的夜莺一样舍命而歌,仿佛这是救赎生命唯一可以依从的道路。

如果这条自我发现的道路,注定要付出代价,那么就付出代价吧!如果坚守自己的心性,只能看着时代从身边走过而被抛下,那么就被抛下吧!生活有看得见的一面,有看不见的一面,在那向内的一面,有一曲声如裂帛、响遏行云的高音在歌唱,一如脱缰野马,驰骋万里。狂放到极限又细腻到极微,可以徘徊在极其幽暗之境,又可以瞬间高能量激情喷发,以无法遏止的生命强力,直入磅礴天地万物的光辉明亮、壮阔无垠。即使在冲刺巅峰的那一刻,突然耗尽了最后的一点热血和热量,如琴弦骤断,那么就断了吧!看完影片,薇娥丽卡的歌声还萦绕耳畔,那歌声真美得让人战栗!她唱的是但丁《神曲》中的《迈向天堂之歌》,那是一个人从人生迷途,由地狱、经炼狱、向天堂不断升拔的旅程。

琴弦为什么会断呢?强弹了一个它不能胜的音节,因此琴弦断了。但这终究是自愿的选择。这世上是否可能存在着一个为我们幸存下去而准备着的替身?抑

或我们中的某些人才是这样的替身,为的是让别人能更务实精明地活下去?地球的这一侧,沉沉的历史古都,一夜又一夜,我是黑夜中裹紧黑的人,同样沉迷于深宵中的忘怀歌唱,即便捧着脆弱如弦的心脏,在负荷中微颤的心脏,悸动中隐隐作痛的心脏。

《生之欲》:秋千架上的超脱

日本著名导演黑泽明,在1952年拍过一部电影叫《生之欲》。这部电影的伟大之处,是通过生命的消逝来表达人应该怎样活着,讨论生的价值。

影片开头,一群市民来市政府市民科反映排污问题,市民科把问题踢给公园部门,公园部门踢给交通运输部门,皮球这样轮番在市政府所有基层部门之间踢了一圈后,又返回市民科,而那个埋头于连篇累牍的卷宗之中面容愁苦苍老的男人,就是市民科科长渡边勘治。他是一名近三十年全勤的模范公务员,然而他和同事们每天忙碌却人浮于事,不知道自己在忙些什么。此时画外音为观众介绍了渡边先生,这个三十年没有请过一天假,如同行尸走肉的家伙,生活的唯一目的,就是保住饭碗。为了保住这个职位,他不求有功,但求无过。每天的工作按部就班,毫无创造性,无休无止地收发、传阅、签署文件,无休无止地应付市民的抱怨和上诉。渡边身边也都是与他相似的人,在职业踢皮球、混日子。在麻木忙碌的民生机关单位中,渡边是他们中无差别的一员。机关单位这大染缸,无所谓好人坏人,混久了出来都变成了一种颜色。直到有一天,渡边忽觉胸口疼痛难忍,不得已,三十年来第一次缺勤,去医院检查身体,才知道自己已患上了绝症。一纸死亡通知单,让渡边这个了无生气的老家伙有了变化。

黑泽明为了描写主人公被异化的处境,用了很多段落详细地展现了公务员案

触摸这世界的美——电影笔记

牍劳形的情况,甚至有些琐碎。其实,主人公三十年来兢兢业业的工作并没有什么意义,生命被虚度了。整个上半场,老公务员渡边在迷茫中固执地探寻自己存在的意义,下半场则是由守灵的昔日的同事们倒叙往事。渡边终于在死前做了一件实实在在的事,就是影片开头市民反映的社区污水问题,他在本来因积污带来疾病流行的贫民社区修建了一个公园,在修建的过程中,他排除所有的困难,干劲十足,本来快泯灭的人性重又散发光芒,他逐渐得到了社区民众的拥戴。渡边修建公园的事迹,影片没有直接表现,而是在葬礼上所有人的对话和回忆中显现出来的。影片中,黑泽明的手法非常大胆,不到三分之二处突然拿掉主角,后一个小时通过别人补述,来表现和丰满缺席的主人公形象。通过那些琐碎的别人的记忆,像一个拼图,一点点拼出完整的故事。快结尾时,通过夜间值班的警察之口,观众得知了渡边死前一个晚上是怎么度过的。于是,最后一幕重新回到渡边身上。在快要完工的公园里,下起了大雪,他坐在秋千架上,平静地唱起了一支歌谣:

生命多短促,

少女快谈恋爱吧,

趁红唇还没褪色,

趁热情还没变冷,

谁都不知明天事。

生命多短促,

少女快谈恋爱吧,

趁黑发还没褪色,

趁爱情火焰还没熄灭,

今天一去不复来。

这是日本江户时代的一首情歌,一个患癌的老人坐在秋千上唱着这首歌,在雪中望着新建成的公园死去了。这最后一幕极其有力而震撼。雪夜寂静,老人临死前,孤独地在秋千上摇着,哼唱着儿时的歌谣,余音绕梁,几如坐化。这个画面那么洁净坦荡、光风霁月,让人仿佛看到了人性的豁达、超脱与升华。无论是在"部门"里面行尸走肉的生活,还是试着放纵自己的身心,在亲情里拼命寻找安慰,都不能

让渡边得到最根本的灵魂的安宁,直到最后的自我救赎中,他才找到了本然的超脱,得大自在。

在东亚社会的文化传统中,绝大多数的人面对现实规范和外部评价,都表现得谨小慎微,循规蹈矩,很难做到旷达、超脱。从哪里找超脱呢?

记得张爱玲在散文《更衣记》的结尾写道:"秋凉的薄暮,小菜场上收了摊子,满地的鱼腥和青白色的芦粟的皮与渣。一个小孩骑了自行车冲过来,卖弄本领,大叫一声,放松了扶手,摇摆着,轻倩地掠过。在这一刹那,满街的人都充满了不可理喻的景仰之心。人生最可爱的当儿便在那一撒手罢?"人生有太多现实束缚,无穷烦恼因此而生,撒手何其难,而真的有那么一刹那的放手,眼前豁然开朗,心中为之一轻,或许经年郁结由此弥散,快意之时,忽觉人生最可爱在此,因为突然获得了超脱。这一刻,只有一种久违的轻盈,还有舒展。在电影《生之欲》的结尾,坐在那个秋千架上,也是"一撒手"的轻盈和舒展,也是"人生最可爱的当儿"吧?这一刹那的超脱与觉醒,远胜三十年浑浑噩噩、了无生趣的活。

《寻梦环游记》:死后再死一次

一部非常有意思的迪士尼电影叫《寻梦环游记》,是第 90 届奥斯卡金像奖最佳动画长片。影片讲述鞋匠家庭出身的 12 岁小男孩,他自幼有一个音乐梦,但热爱音乐却是被家庭所禁止的。在秘密追寻音乐梦时,男孩不小心进入了死亡之地,在这里遇见了已死去家人们的灵魂,并得到了他们的祝福去歌唱,最终重返人间。

这部影片洋溢着浓浓的墨西哥风情,其背景是墨西哥的亡灵节文化,这种文化有自己的逻辑和规则遵循,即怀念亡灵,善待亡灵。墨西哥亡灵节又称"死人节"或者"鬼节",11 月 1 日是墨西哥的"幼灵节"——祭奠死去孩子的节日;11 月 2 日是"成灵节",用以缅怀死去的成年人,这两天统称为"鬼节"。这个节日融合了印第安和西班牙传统文化。西班牙人来到美洲大陆后,他们把西方的"诸圣节"、土著的亡灵节以及土著的一些陪葬和祭祀风俗结合起来,创造了今天的亡灵节。"鬼节"是墨西哥最盛大的节日,这一天,墨西哥民众会涌上街头,戴着面具,穿上印着白骨的鬼怪衣服,进行盛大的化装游行,庆祝与祖先亡灵"重聚"。

在《寻梦环游记》中,亡灵世界有一个设定,被后代忘记的亡灵,只能住在破旧的房子里,彼此之间相互认亲,孤魂野鬼们聚在一起喝酒吃饭,却显得冷清凄凉。他们无法通过死亡海关,也就是那道金黄的花瓣桥。记忆是死去的人存在的依据,通过记忆,亡灵可以与现实世界的人紧密联系在一起。在亡灵节这一天,亡灵可以

通过由万寿菊搭建起来的桥,去看看自己的子孙,但前提是——自己还有人记得,有人供奉着自己的照片。被家人遗忘的亡灵,他们会在这个死亡世界里再一次死亡,化作细弱的金粉,魂飞魄散,荡在空中,然后化为无物——这是终极死亡。

为什么对亡灵的怀念和善待如此重要?因为,记忆连接着阴阳两隔的家人,是一种微妙的存在。记忆是亡灵界与人世间、过去与未来之间最重要的连接点。亡灵节来源于印第安人对生死的理解与传统,骷髅不仅意味着死亡,同时也意味着生命的起源,他们用乐观的态度去对待死亡,用欢庆来悼念去世的亲人。在这种文化中,他们从来不忌讳死亡,死亡不是失去了生命,而只是轻轻走出了时间。亡灵节是对逝者的怀念和哀思,但因为有温情与怀念的灌注,这个节日充满了欢乐美好,有着无处不在的温馨与柔和。亡灵节主要的活动之一是"祭坛"的制作与布置,"祭坛"布置有经典的元素,每一个元素都有其特殊含义。用糖或巧克力制成的头骨,代表逝去的家人;"祭祀面包"的顶端制作成两根骨头交叉的形状并撒上糖,代表祭祀者的慷慨;花纹繁复的彩色剪纸,代表生者与逝者的连接;香炉,是生到死的通道,并能起到驱赶恶灵的作用;蜡烛和烛台是爱的象征,可以指引灵魂到达祭台。其中最重要的元素是一种花——万寿菊,这种花象征着太阳的亮度,指引着灵魂回家或到达最终目的地。在墨西哥文化中,蜡烛芯火和万寿菊花瓣的照映,五颜六色的剪纸,烟火气十足的大街小巷,这就是灯火通明的亡灵节夜晚,与冥界那边的家人重新团聚……

在人们的一般认知里,人死后的世界,应该是一片灰白的,比如中国的阴间和外国的地狱,都很恐怖。热情欢乐的墨西哥亡灵节文化,的确颠覆了我的既往思维,让我感受到拉美文化的奔放魅力。想到有人在网上对陶渊明《桃花源记》的一种另类解读,它和墨西哥亡灵节文化之间,不无有趣而又有微妙的相通之处。

这种解读认为,《桃花源记》其实讲的是渔夫误入死后世界的故事。一村的人幸福地生活在某个封闭的地方,早已忘记自己其实已经在秦朝战乱中惨死。时间就一直定格在秦朝,而这个地方就类似于坟堆。渔夫误入其中,跟他们讲到晋朝的事,才使得村民意识到原来自己已经死了,这里是死后的世界。渔夫离开村庄后,太守按照他留的记号回去找,当然是找不到的。因为村民记起了一切,便连同死

后世界一起消失了。

在电影《寻梦环游记》里，人们在墓地通往村庄或者小镇的路上撒了万寿菊的黄色花瓣，让亡灵循着芬芳的小路归来。而在《桃花源记》中，"忽逢桃花林，夹岸数百步，中无杂树，芳草鲜美，落英缤纷"，也是循着芬芳的小路进入，然后通过极狭的小洞（也许是墓道的隐喻），来到了一个与外人间隔的世界。为什么从里面出来之后的武陵人，那么有心机地"处处志之"，"及郡下，诣太守，说如此。太守即遣人随其往，寻向所志，遂迷，不复得路"？因为，亡灵们经由武陵人的闯入，才知道人世间沧海桑田，他们再也无人记起，无人祭祀，所以终于烟消云散，亡灵留存于这个世界上的幻影，也最终消失了。《桃花源记》结尾的"南阳刘子骥，高尚士也，闻之，欣然归往。未果，寻病终"，可能也暗示着，南阳刘子骥听到这个故事，也去寻找，但没找到，病死了才把心愿了结。意思就是死后才能找到桃花源。

《桃花源记》描写的到底是哪个地方的场景？有可能是死后的世界。人死了是去了另一个世界，他们在那个世界过着跟我们无异的生活。甚至因为解脱了一切，回归到本来的纯净与自由，所以那个世界甚至更为美好与纯粹。当然，这只是《桃花源记》的一种解读。

阴阳其实无隔，死亡之后，肉身和灵魂换了另外一种我们并不清楚的方式存在而已。如果有另一个世界存在，记忆是唯一的两个世界的连接方式。死亡不是终结，但如果人间再也没有人记得亡灵，亡灵才会化为真正的虚无。"如果世界上最后一个记得你的人把你忘记，你就真正地死去了"。时间之河浩浩荡荡、无始无终，所以，第一次死亡，再一次死亡，或早或晚我们都是湮灭的结局。张爱玲追怀她的祖父母，也这么写道："他们只静静地躺在我的血液里，等我死的时候再死一次。"

《纯真年代》:旧爱折射的那道光

大导演马丁·斯科塞斯的《纯真年代》上映于1993年,这是一部气质古典、底色苍凉的文艺爱情片。整部影片真实还原19世纪70年代的纽约上流社会生活:矜持、约束、克制、井井有条对规矩近乎严苛的遵守。马丁·斯科塞斯在剧本上整整纠结了7年,才终于憋出了这样一部从细节到整体、从微观心理到宏观场面都华美而优雅、温柔而忧伤的经典之作。影片的节奏很慢,大量淡入淡出,各种高桌晚宴、家族舞会、欣赏歌剧、教堂婚礼等社交活动全面展示了纽约上流繁缛的生活细节,画面如梦如幻,催眠效果一流。没错,《纯真年代》正是传说中的那种"大闷片",深情款款,束缚压抑。

男女主人公互相钟情只能是柏拉图式的慰藉,在家族声望、名誉负担和既定的人生轨迹前,这爱显得如此微弱无力,她和他只能默默浇熄心原上的火焰,把这段夭折的爱遏制住、扼杀掉,顺从屈服于难以改变的主流和环境。在影片的结尾,步入老年的男主人公在昔日恋人窗下的长凳上坐下,他还是没有勇气上楼去看望半生魂萦梦牵的她。这时三楼的玻璃窗户,反射了一束阳光。一扇窗户被关上,另一扇窗户的玻璃反射的强烈阳光划过男主人公的脸。镜头特写男主人公的脸。他被刺得睁不开眼,闭上眼睛,身后出现了一片海洋。那束光,是几十年前的那个下午,他去找女主人公回来时在湖边的久久注视的光。他给自己最后一次机会,如果她

在那艘帆船驶过灯塔前转身,他就会迎上去,和她在一起。可她依旧只是一个背影,那么近,咫尺眼前,却又似乎遥遥无期、远隔天涯。她始终没有回过头来。她始终看着湖面,仿佛在看她一生都看不透的命运。在那个遥远的澄澈黄昏,他们共同沐浴着夕辉温馨的橘色柔光,却彼此沉默无言,永隔于世俗鸿沟。

仿佛半生过去了,其实只是一瞬间。阳光划过男主人公的脸,他睁开眼睛。此时有人拨弄了窗户,玻璃再次反射阳光,闭眼的恍惚中,他好像又看见那片燃烧的海面,这一次,栈桥上的女子却蓦然回首,莞尔微笑……男主人公眼睛里充满了泪水,抬头看时,楼上一个男人关上了窗户。那道光终于消失了,男主人公没有上楼,而是转身离去了。

这段玻璃反光回忆过去的戏,真的太美了,我很喜欢那束炫目的光,玻璃反射出的夕阳之光。这缕光轻盈一掠,飞逝一般,闪耀出记忆隧道里最明亮却又最不忍走近的爱之原野,那里仍旧铺着漫山遍野的浪漫。并不是每一段爱情都能走向婚姻。有的爱情在遗憾中结束,成了永远不会忘记的一种可能性,不是为了回响念念不忘,而是真的念念不忘。岁月不会淡化这爱情,反而会小心地将其保存起来,等待着某一天那道光被折射出来,穿过重重的雾霭绚烂于眼底。

那片湖光、那片玻璃的反光,时光交织,如果可以再选择一次,应该选择什么样的人生呢?看完《纯真年代》好久好久之后,那道光的轨迹依旧在我心中滞留不去。闭上眼睛,那抹淡淡的光仿佛无处可去的游魂似的,在浓暗中不停地徘徊。折射的那道光,已在多么细密的刻度上,留下传达者、搬运者、传递者的投影。

一直深深记得这部电影中的湖滨黄昏,落日被西边的那抹薄云遮挡了去,但透出的那道光芒却绚烂于眼底。从金光到橙黄,从淡粉到紫红,从灰绿到深蓝,幻化出无尽的美妙,任由再执着的色彩师,也再难调出这等纯粹与缤纷。很多爱情其实都是没有结果的,只在幽秘中珍藏着它们的价值。对于享有过它们的人们来说,爱情之光也许就是那样,只在脸上转瞬闪过。只在那个时候,也只在那个角度和位置。

爱情曾是一道光,

照亮自己和对方灵魂里最脆弱的地方。

分离后的想念也像是一道光，

不断徘徊射在曾走过，但已不再重现的地方。

光线是能量不灭的，

就算偶尔被遮蔽也不会消失，

我猜想爱情是这样子的，

就算后来一段又一段的世事颠沛，

也无法覆盖当时两个人相望时所放射出的强大光芒。

《头号玩家》:真正的极客

2018年,大家都在谈论一部现象级影片,斯皮尔伯格导演的《头号玩家》,全球游戏宅和电影迷都嗨翻了,掀起了一场全民"找彩蛋"运动。影史经典、剪辑神作、街机游戏、怀旧美剧、老歌金曲、美日二次元文化一网打尽,每秒一个"彩蛋",简直让"死宅们"开心极了。影片中各种游戏、动漫、影视"彩蛋"信息量太大了,所以必须多看! 看一遍有一遍的发现。

当我第二次走进电影院,140分钟第二次观看结束之后,全场灯亮了,观众纷纷离席,我依然久久地坐在座位上,突然领悟到,不断反复看《头号玩家》的过程,本身就体现了一种片中所致敬的真正的游戏精神。这就是"绿洲五人组"寻找终极"彩蛋"之旅悟出的人生道理:第一关告诉你,有时退一步,就是海阔天空;第二关告诉你,人生很短暂,关键的一步一定要迈对;第三关告诉你,不以输赢论英雄,找到乐趣、享受人生;最终关告诉你,别沉迷,活在当下。这部影片,是那个在背后狡黠而童真地笑着、72岁的斯皮尔伯格老头送给我们的一个礼物。什么是游戏(电影)? 就是可以让角色代入,让时光倒流,如同坐上过山车,体验失重与旋转360度带来的快感。游戏(电影)总是在关键之处神转折,可能一步天堂,也可能一步地狱,但要学会享受这个过程,全情投入,不论成败。最终,斯皮尔伯格老头借片中的"绿洲"游戏联合创造者、游戏工程师哈利迪之口,对我们所有人真诚地说了一声

"谢谢你玩我的游戏(看我的电影)",让我们走出电影院,走出游戏(电影)中另一重角色/灵魂/幻觉之后,淡然放下,各回各家,去过好自己的生活。

人类是天生具有乐园情结的动物——从伊甸园到爱丽丝仙境,从世外桃源到香格里拉,有不少故事。这种情感在现代文明的推动下得以实体化并最终以游乐园的形态呈现,在信息科技的推动下得以虚体化并以电子游戏/AR/VR的形态呈现。这是人类的自我福祉,是工业文明、信息文明的产物,却又给人类提供了一种逃离现实,颠覆常规的可能性。片中所展示的2045年的"绿洲"——这个电子虚拟乐园,其实并不是遥远的未来。未来已来,只是尚未普及。这个"绿洲"乐园不就是我们现下爆炒的元宇宙概念吗?一个戴上耳机和目镜,找到连接终端,就能够以虚拟分身的方式进入由计算机模拟、与真实世界平行的虚拟空间。"绿洲"世界作为矛盾体的存在,是对人类社会未来发展的微妙隐喻。到达"绿洲"乐园的道路,到底是人类的前进,还是人类的后退,真不好说。人类游乐园史终将写向何处,似乎目前没有人能解答。反正,一切还在继续。

在电影《头号玩家》中,帕西法尔是18岁的少年韦德·沃兹在游戏中的化身,虽然韦德在现实生活中只是一个生活在贫民区的普通人,害羞、不合群、毫无存在感,但是在"绿洲"中,他是人们心目中的超级英雄,自信、勇敢、机智,颇受大家喜爱。艾奇现实中是豪爽的黑人女孩,不想因为性别被别人忽视能力,所以在游戏中选择成为男性。艾奇也是"绿洲"最好的机械师,身材巨大,幽默风趣,是帕西法尔最好的朋友。人们在"绿洲"中都有着身份的独立性,每个人是数字世界里的一个人,是一个独立的行为主体和责任主体。

在影片中,第一关通关终点是纽约中央公园的毕士达喷泉。获取第一个"彩蛋"的方式,是赛车竞赛。场上,各路玩家一拥而上,疯狂追逐同一个终点线。谁先到达终点,谁就赢了。然而,赛车道上的人佬山白电影《金刚》,那是一个绝对的毁灭者与终结者,这个狰狞的庞然大物挡路,被他一咬直接角色死亡等级归零,所以几乎无人可以通关。然而,主人公头号玩家帕西法尔悟到了这关的诀窍,不往前开,而是以最快的速度倒退,方能到达终点。于是,当各路人马打个天翻地覆的时候,他独自开着车,在隐形的地下通道飞速往终点行进着。此处的"彩蛋"是,他的

触摸这世界的美——电影笔记

专属座驾是电影《回到未来》中的DMC"德罗宁飞行汽车"。《回到未来》是一个美国科幻电影系列,共有三部,分别拍摄于1985年、1989年和1990年。1985年的《回到未来》讲述了高中生马丁驾驶时间机器意外回到1955年引发的故事。1989年的《回到未来2》延续了第一集的故事线,并引进平行宇宙的概念。1990年的《回到未来3》则把故事带到19世纪的西部牛仔世界。《回到未来》中的时间机器原型为1981年款DMC-12运动型跑车,该车配备的6缸发动机由标致、雷诺和沃尔沃三家公司联合研制,这款车是德罗宁公司生产的唯一一款汽车——我觉得此处设置特别有意思,追上一路往后退的时间,居然就抵达了未来。为什么?因为未来不是一成不变的,而是掌握在我们自己的手中,由我们的选择所决定。时光中的每一刻我们都会面临着无数选择,每一个选择都会有一个不同的未来。

《头号玩家》为什么好看?它表面上讲游戏。而实际上,它却让我们感知自己的人生。当大家都疯狂追热点,套现利,蜂拥而至,厮杀得头破血流的时候,主人公却不与千军万马共挤一座独木桥,他不与这个世界争,也不和别人争,而是以游戏精神做自己发自内心想做的事情,这种我行我素的极客精神,以创新、技术和时尚为生命意义,坚持局外人身份、崇尚地下文化、横冲直撞的自由意志和创造力,恰恰把他带到了真正的终点。当所有人怀着不同心机:大众拼命练赛车游戏,是为了五千亿奖金;反派诺兰建立"找彩蛋公司",是为了垄断"绿洲"世界;而女主不顾一切"找彩蛋",则是为了与资本家作对,掀起无产阶级革命。在这一派喧嚣之中,只有男主是在认真"玩"游戏,沉浸在极客的电子世界中,孜孜以求,以为乐事。他享受的是过程而不是结果,正是这种自由不羁的极客精神,像一颗明亮欲滴在山巅的星星,在逐步后退中把他引向了星空。

《圣经》里写:"你们要努力进窄门。因为引到灭亡,那门是宽的,路是大的,进去的人也多。引到永生,那门是窄的,路是小的,找着的人也少。"人选择"窄门"从本性上来说是不容易的,但"永生"之路却要穿越"窄门"苦苦寻找和领悟。从某种意义上说,真正能够戴上冠冕的路,都得通过一道窄门,不疯癫不成活,而普罗大众喜闻乐见的道路都属于相对的宽门。

因此,在这个意义上,头号玩家是穿越"窄门"的真正极客:他们对于一切常识

的东西天然反感,天生热爱探索和创造;对于跟随和人云亦云深恶痛绝;特立独行从不自我设置禁区;思想开放,对于"非标准"的生活方式充满敬意;信仰自由,对于人为的限制极其不屑并热衷于挑战权威。极客的信条是:需要的是原创和新奇,盲目地跟从和愚昧是不可原谅的。这是一种在中国文化语境中极其缺乏的精神。从社会的潮流中孤身向后退去,却为人类找到另一片生存高地,谈何容易。在"绿洲"世界里,游戏中玩家可以在数千个星球中社交冒险,穿越150米的魔鬼浪,在金字塔上滑雪,和蝙蝠侠一起攀登珠穆朗玛峰,任意选择皮肤,凭实力获得金币,提升装备和等级,难怪相比于现实世界的匮乏和拥堵,"绿洲"将在未来成为人类的避风港湾,而这个数字世界的王者,正是心灵最狂野、最自由、最具求知欲、探索欲和游戏精神的头号玩家!

《黑客帝国》：真实在谁的那一边

有很多好莱坞的天才大片承载着匪夷所思的最先锋的思想，比如1999年横空出世的《黑客帝国》，就一举改变了所有观众对网络与现实世界的思维模式。这部电影建立在一个"我们的世界是一个巨大的系统程序"的世界观之上，提醒我们注意生活中的一些反常现象，那些可能都是可以证实我们活在虚拟世界中的依据。

这种细思恐极的世界观，让我在走出电影院之后很长时间没有回过神来。一直深度沦陷在"世界是否是虚拟的"这一问题中。问天问地，问个不休。这个世界是虚拟的吗？真实的世界，会不会全是代码和运算？《黑客帝国》抛出了一个哲学中最基本的概念：存在或虚妄，也就是说我们眼前所看到、听到、闻到、嗅到的东西，是否真的存在，或只是我们脑中一个虚妄的映射？

与我一样神经质地沉陷在这个问题中的人，不在少数。记得为了解释"世界是否是虚拟的"这一问题，知乎用户@陆宝宝从其女友身上看出了些许端倪，他认为，他的女友可能是个非玩家控制角色（NPC），因为她总是重复说过的话，动不动就独自发呆、原地转圈，这都是一个NPC该有的表现。他还表示，光的波粒二象性证明，一个虚拟的世界需要大量的高速运算来支持，系统为了投机取巧省略量子层面的渲染，也一定会省略玩家视线以外的渲染，所以只要他坚持出其不意地回头看女友，总有一次系统会来不及反应，女友会变成一团线框。他还认为在故事的最后，正是为了

掩盖世界的真相,女友被安排和他分手了。

想起两千多年前,柏拉图在《理想国》中,设想在一个地穴中有一批囚徒,他们自小待在那里,被锁链束缚,背对一堆篝火,面对前面的洞壁,头颈不能转动,看到的只是一些在洞壁上的投影,他们自以为那就是真实的存在,实际全都虚无。而当他们中的一个碰巧获释,来到了阳光下的世界,他反而会感到不解,觉得影子反倒比现实真实。柏拉图的洞穴比喻是西方哲学史源头成型的理论,自它之后,西方哲学的体系才开始建立起来。

科幻电影《黑客帝国》,就是基于柏拉图的洞穴观念。影片中的人类不知不觉地生活在由人工智能制造的模拟现实之中。在人类文明的遥远未来,人工智能和人类展开了一场末日大战,最后人类以失败告终,其间人类把天空弄得黑暗一片,处处闪电,因此也使机器无法利用太阳能作为能源,所以机器只好利用人类的生物能作为它们维持正常运作的能量。机器把人类像种庄稼或放牧一样培养在某个基地。为了蒙蔽人类的意识,机器用器件控制了人类的大脑和神经中枢,使人类产生幻觉,让人类感觉自己好像还生活在只有人类本身的正常世界中。模拟、控制人类世界的系统就叫matrix(译作矩阵或母体)。

由于一个复杂的系统无论你做得多么完善,多么自洽,总是无可避免地会有一些不可控因素,或者偶然因素,而这些不可控因素的发展最终会使整个系统从有序到无序。被matrix控制的某些人类总会感觉某些地方不对劲,所以有些人觉醒了,从matrix中回到真实世界中,他们不断去唤醒更多感觉异样的人类,而后就组建了人类基地——zion(锡安,也译作犹太人的故乡,代表人类最后的家园),而同时这些人中会有一个是救世主,他具有超凡的能力,准备带领人类赢得战争的胜利,打败机器。可是这些人类的反抗斗争都只是matrix本身的自我升级的过程,如此这样循环反复了五次。为什么每一次设计升级没过多久就会系统崩溃?后来设计师找到了原因:是人类本身的不完美性决定了这样的matrix系统不能成功。到了第三代的matrix,由于设计师意识到一个完全决定性的系统是无法完整描述人类的生活,所以他用了一些不太完美的思路,即由一种直觉性的方程来调查人类的心理某些层面,这个就是先知诞生的原因,先知就是一种带有偶然性而非决定性

的复杂人性,其实先知是《黑客帝国》中出现的人物中智商最高的。最终在第六次人类斗争中,由于先知和尼奥的共同努力,救世主尼奥(尼奥英文名 Neo 是 one 的混拼,暗指 the one,Neo 也可从发音上被认为和 new 相同,这也暗指他和上五代救世主不一样)回到 source(代码源,我始终没有弄明白 source 到底是硬件还是软件,还是两者兼具),尼奥的出现是 matrix 中一些不等式的残留部分的总和,是异常程序的最终形式。无论设计师多么努力也无法通过完美的数学公式把他消除,尼奥的诞生也是 matrix 的必然。成功地回到了 source 的尼奥,将身上所携带的代码重新插入主程序去升级了 matrix,终于打破了循环,人类最终和机器和解,迎来了暂时的和平。

　　这就是《黑客帝国》的世界观:我们现在生存的这个世界,也许只是科技高度发展后人工智能反噬人类社会的结果,世界早已是一个被人工智能占领的机械世界,而人体被浑身插满管子泡在营养液里,中心计算机运算出的虚拟世界信息通过管子源源不断地被输送到大脑中,让处在电脑程序中的人类意识对真实的世界一无所知。在《黑客帝国》的世界中,每个人上班、下班,然后其他时间每天都在面临选择,每时都在选择,选择的结果却早在他选择之前被注定,而他们却认为自己是自己的主人,在觉醒到来之前,所有人根本不认为自己的现实生活被 matrix 控制。《黑客帝国》中 matrix 控制人类的思路,与 20 世纪末诞生的"缸中大脑"理论不谋而合,美国当代哲学家希拉里·怀特哈尔·普特南认为:"一个人(可以假设是你自己)被邪恶科学家施行了手术,他的脑被医生从身体上切了下来,放进一个盛有维持脑存活营养液的缸中。脑的神经末梢连接在计算机上,这台计算机按照程序向脑传送信息,以使他保持'一切完全正常'的幻觉。"如果你获取的所有关于这个世界的信息,都是通过你的大脑来处理的,那么电脑就有能力模拟你的日常体验。如果这确实可能的话,你要如何来证明你周围的世界是真实的,而不是由一台电脑产生的某种模拟环境?这么想一想都让人毛骨悚然。这一充满"庄周梦蝶"意味的"缸中之脑"的假想,极大地影响了《黑客帝国》电影的基本架构。

　　到底什么是真实世界,什么是虚拟世界?从庄周梦蝶、缸中之脑到《黑客帝国》,都为我们提供了一种细思恐极的思路:谁是真的,谁是假的,谁是玩家,谁是角

色,谁是主人,谁是道具,到底谁在操纵谁?据说有一个号称一代科幻神作的游戏《命运石之门》,其设定是主人公在一次又一次时空穿越轮回中搏斗,直到最后跨越世界线(当年爱因斯坦在四维空间的基础上提出了"世界线"的概念)拯救了所有人。整个《命运石之门》的主线,就是世界线的变动与修复。当后期超大回环的神出现转折,那个神秘的"机关"渐渐露出冰山一角的时候,那种感觉真是令人毛骨悚然。最具挑衅性的是,游戏中的人物,还会说出这样的话来:"对你们来说我们是在屏幕里面吧?那就大错特错了,在屏幕里面的是你,你以为是现实的世界,全部都是虚构的,当然也包括你自己。真实的现实在我们这边。"

真实的现实,到底在谁的那一边?庄周还是蝴蝶?矩阵中的人类还是机器大帝设计师?在我们的世界之外,还有着另一个世界吗?我觉得这种想法,会让一个人获得一种"视野转变",看到不一样的生活,并且开始意识到,除了洞穴内的生活,原来还有其他的生活方式。这是一种很异样的想法,另一种境遇与标准在脑中孵化、发酵,原来的信仰和生活都被重新打量。但是,问题的关键是,我们如何才能让洞穴中的人相信,外面的世界是真实的,而洞穴中的这是幻影呢?正如我们这样——只要我们不能从外面注视到我们的宇宙,我们就没有理由怀疑我们自己的实在图像。

宇宙向来被认为是无边无际,没有尽头的。但是随着天文望远镜技术的不断发展,以前人类没有看见的宇宙结构,正被当今的天文物理学家所探测和发现。曾经看到一则报道,天文学家已经发现了距离地球100亿光年的一个巨大的宇宙墙,这堵墙足足横跨了35亿光年,将我们所在的宇宙与外面的世界分割开来。如果这一推断成立,即我们现在所认识的宇宙其实是存在边界的,也就是说,宇宙是有尽头的。那么,在我们这个宇宙之外,是不是有着平行或毗邻的宇宙?如果我们的宇宙是被一堵墙包围了起来,我们是否只是外面的高等文明(更宏伟的另一个宇宙)所圈养起来的一小片试验田?在这个高维文明中的他们正审视和反复估量着我们,如同看待一群小白鼠……此刻,深夜,我在房子里的灯下,外面像一本没有文字的书。永恒的黑暗,透过城市的滤网滴向星星。我就如《黑客帝国》里活在矩阵之中感觉到某种异样的那个别人类。

《雏菊》:暗恋的雏菊

《圣经》中写,上帝用了六天来创造天地万物。第三天,上帝创造了大海和高山。"上帝在这一天还创造了其他的东西。忽然之间,地上铺满了花、草等植物。上帝说'有',它们就有了。大地变得美丽了。第一批玫瑰花开得多么艳丽。白色的雏菊、黄色的金凤花与青翠的草交织成一片美丽的图画。"这是关于上帝创世纪的记载。我知道玫瑰在西方文化中具有无比贵重与丰富的寓意,而青翠小草是植物世界中最广泛的存在背景,可朴素平凡的白色小雏菊,为什么会成为上帝创世的代表性植物呢?

只要有杂草地,就会有星星点点的雏菊,紫色、黄色、橙色、白色,颜色清新,生机盎然,天真烂漫。雏菊就像是一曲淡雅的歌,淡淡的芬芳,飘散在大片的田野。雏菊生命力旺盛而长久,你从早春二月直到仲夏五月,甚至到七八月份,都可以看到漫山遍野的雏菊。它是生机勃勃的象征,它是太阳的眼睛,永远单纯快乐,永远朝气蓬勃。在花丛中,它是盛开最为长久的,在花丛中,它的美从不违和。

之所以叫作雏菊,是因为它和菊花很像,都是放射状的线条花瓣,区别在于菊花花瓣纤长而且卷曲油亮,而雏菊花瓣短小笔直,就像是未成形的菊花,故名雏菊。孩童时代,我们笨拙地拿起笔,画出的最简单的花朵,就是雏菊。尤其白色的雏菊,它的颜色代表了极致纯洁,它的花苞代表了初始而美好的状态。雏菊天生散发着

一种少女的意味,有着清水挂面般的头发,永远穿着白衬衣,干净简单,沉默如金。它的样貌安静而美好,散发着幽幽的清香。

雏菊的花语是暗恋,象征一种不能告白的隐忍的爱。暗恋,是因为某种无法跨越的阻隔,让隐藏在心底像雏菊一样纯洁的爱,迟迟不能表达。潜滋暗生的爱,往往深沉而隐秘。雏菊式的爱,是默默地喜欢一个人,为她/他做一点实在的事,有一种爱叫我没有资格,但我仍守护在你身后。这可能是一种隐忍的爱的方式。那种感觉,就好像一朵平凡的雏菊,白色的小花,匍匐在一望无际成海洋一般的绿草地上,依然仰着小脸、挺着腰身、眼神炯炯向着太阳生长。

年轻,苦涩,芳香。雏菊与暗恋是同一种味道。散发着少女清香的雏菊,它有一种少女的情调,是初恋的忧伤,是暗恋的辛苦。在每个交错的瞬间,他/她只是低头走过,再远远地瞥。不懂占有的爱欲,却又念念不忘,大概只有初识爱情滋味的少女才会拥有。总是在心底想了千遍,却在启齿的瞬间忽然暗哑,只是那样爱着、看着、守着、期待着。暗恋的雏菊,在多少年以后,已为人妻,或为人母,再回头望去,曾经爱恋的男子或许已然面目模糊,而那段情愫却抖落了曾经的痛苦和纠结,只余下轻轻淡淡略带怅惘的美好,如雏菊的花瓣在风中轻轻摇落,记忆里浮动的幽香,都是纯净、真实、难以形容的美好。

2006年,由香港导演刘伟强执导,全智贤、郑宇成、李成宰联袂主演的韩国电影《雏菊》,刻画的正是一段秘而不宣的暗恋。一个杀手每次收到黑色郁金香的时候,他就知道又要开始工作了,因为那是执行任务的暗号。他厌恶自己身上充满的火药味,于是,他开始种花,种雏菊,因为雏菊是洒落阳光的纯洁之花。在乡村的那段时间,杀手看见了一个画画的女孩,她每天在田野间写生,画雏菊。她每天都要走过一小段窄长的木桩到小河对岸画画,他每天看她战战兢兢、连走带跑地穿过木桩。有天,她不小心滑到了河里,杀手奋力跑过去,还好,水很浅,他停下来只是远远地看着,偷偷地帮她打捞了画具。后来,他把木桩修成小木桥让她方便通过,她惊喜得像个孩子。

回到城里,他天天给她送一盆雏菊,放在门外,而后又迅速离开,躲在远处看她若有所思的模样。他租了可以看见广场的有大玻璃窗的房子,因为她每个周末都

触摸这世界的美——电影笔记

在那里给路人画素描。她喝咖啡的时间,他也手捧咖啡做出与她碰杯的动作,她画素描的时候,他也在纸上涂鸦,她离开的时候,他向她挥手告别,只是,他看得见她,她看不见他……杀手背负了太多的秘密,身负命案,所以,那是无法明言也无法实现的爱,只能这么远远看着她。另一个男人——一个刑警在某个慵懒的午后,不经意地闯入了画画女孩的生活,并让女孩相信他就是她要等的人。但其实杀手才是一直默默关注她、帮助她,为她打捞画具、收她作品回馈、秘密送她雏菊的人。两个人隔街生活,却如咫尺天涯。

白色的雏菊和黑色的郁金香,永远都不可能在一起。她,就像这雏菊,鲜嫩洁白,一尘不染。他,一个在刀尖上讨生活的人,满手鲜血,与世隔绝。拥有雏菊,是他最向往的生活。这是两个不同世界的人,所以杀手注定只能暗恋她。她对这一切懵懂不知,而刑警与杀手有着千丝万缕的联系,彼此的交锋,更多的是一种惺惺相惜。两个人爱着同一个女人,爱到可以放下敌意、不计前嫌。结局是戳心的,罗曼蒂克不过是飘在浴缸上的泡沫。她为刑警挡了一枪,也为杀手挡了一枪,一枪使她失声,一枪致她丧命。鲜血溅画,染红了雏菊。电影最后,黑白画面,大雨倾盆。所有的景色都褪去了颜色,只剩下黑白的回忆。画面中间出现了一盆雏菊,在雨水的滋润下有了颜色。幸福与不幸福,只有雏菊香在飘散。

等待爱要比失去爱痛苦,无法说出的爱要比能够告白的爱痛苦,领悟太晚的爱要比永远没有遇见的爱痛苦。看过电影《雏菊》,从头至尾,我的心情和画幕一样凄楚阴霾。恋爱总是要比结婚更浪漫的,而暗恋又要比恋爱更单纯。世上没有百分之百的爱情,却可以有百分之百的暗恋。想起以前看过的一段话:"铅笔先生爱上了白纸小姐。他写情诗送她,白纸小姐却选择了钢笔先生。铅笔先生很伤心,拜托橡皮小姐把自己的情诗清理干净。他想,默默爱她吧,永远别让她知道写情诗其实会耗尽自己的生命。铅笔先生不会知道,暗恋他的橡皮小姐,其实也在耗尽自己的生命在帮助他爱她。"总是这样的剧情,他/她近在咫尺,但她/他惘然不知,否则怎能被称为暗恋。

暗恋的雏菊,开在每个值得拥有它的人的心间。因为它是无声无息的,是自生自灭的。淡泊而宁静,它成为一种最纯粹的爱意。

《蝴蝶梦》:丽贝卡的笑声

有一部上映于 1940 年的希区柯克的电影《蝴蝶梦》,它以第一人称"我"的口吻,向人们描述了发生在曼陀丽庄园里的一段扑朔迷离的故事。希区柯克不愧是惊悚悬疑大师,全片让人始终处在诡异的氛围当中不能自拔。影片讲述,"我"梦游曼陀丽庄园,那时庄园已经面目全非,残垣断壁,杂草丛生,颓败而凄凉,勾起了"我"对昔日庄园生活的回忆。"我"在 21 岁那年,与长"我"二十余岁的德温特先生萍水相逢,虽然年龄悬殊,但情投意合,不久便双双坠入爱河,继而结为连理同返曼陀丽庄园。丹弗斯夫人是庄园的女管家,曾经服侍过德温特的前妻丽贝卡。丽贝卡驾艇出海遇难后,女管家忠心不改,庄园里的一应生活起居,皆依照丽贝卡生前的方式,任何人不得改动。这个故事的真正主角,其实是丽贝卡,不曾正面出场的死去的丽贝卡。

从进入曼陀丽庄园开始,"我"的生活就被可怕而压抑的阴影所笼罩:偌大的城堡藤蔓缠绕,女管家脸色阴沉无处不在,死后阴魂不散的丽贝卡,到处都是带有她名字缩写的物品,连绵的石楠花墙像鲜血一样,有种诡异、艳丽又忧郁的美,幽深的走廊,风吹过房间飘起的长长窗帘,广阔门厅中有一只不声不响的家狗,凄凉的海滨小屋,还有一位自称是丽贝卡表兄的不速之客,种种惊悚迹象背后隐约有着不可告人的秘密。影片最后揭开谜团,丽贝卡并不是出海遇难而死的,实际上是她得了

触摸这世界的美——电影笔记

癌症将要病死,她明知时日无多,于是让丈夫和她一同出海,故意激怒丈夫杀了她,最后被抛尸海里。即使撒手人寰,丽贝卡也要让罪恶感和恐惧感填满丈夫的一生。内疚也许比残存的爱意,更能让一个人终生不能释怀。在现实中,很多女人在分手时,也会通过种种自残的方式,让对方背负沉重心理负担,终生不得安宁。

《蝴蝶梦》原名《丽贝卡》,是英国女作家达夫妮·杜穆里埃的成名作,发表于1938年。达夫妮·杜穆里埃在本书中成功地塑造了一个充满神秘色彩的女性丽贝卡的形象,此人于小说开始时便已死去,除在倒叙段落中被间接提到之外,从未在书中出现,但却时时处处音容宛在,并能通过其忠仆、情人等继续控制曼陀丽庄园,是一个强悍的超级存在,直至最后这个庄园被疯掉的女管家烧毁。那个阴森的忠仆女管家,除了不动声色地刁难新任德温特夫人,还瞅准机会,站在丽贝卡的房间,贴在新任女主人身后,以魔鬼般的语调羞辱她:"你以为你能成为德温特夫人,住在她的房子里,用她的步子行走,用属于她的东西!但是她比你强得多,你无法战胜她——任何人都不会比她强,永远不会!她最后失败了,但打败她的不是男人也不是女人,而是大海。""为什么你不走,为什么你不离开曼陀丽庄园?他不需要你……"

对很多人而言,丽贝卡式的完美又阴魂不散的前任,都会成为一个长久的噩梦。在影片《蝴蝶梦》中,那个女管家幽灵般出没,面无表情,她是丽贝卡的忠实仆人,她和丽贝卡一样对男人包括男主角在内怀有敌意,美丽的曼陀丽庄园与其说是男主角的家产不如说是丽贝卡的作品(她改造了原本充满荒凉原始美感的曼陀丽,使之成为明信片上的风景)。在女管家眼里,连男主角都只是堂而皇之地在使用丽贝卡的遗泽,何况除了年轻一无所有、呆蠢天真的女主角。丽贝卡,轻轻越过横亘的如烟岁月,发出阴森森的笑声。其实,连女管家也是丽贝卡留下的遗产,丽贝卡虽然死了,但是整栋房子包括房子里的人,处处都留有丽贝卡的痕迹。

闯入其中作为第二任夫人的"我",虽然以故事叙述者身份出现,虽然是喜怒哀乐俱全的活人,实际上却处处起着烘托丽贝卡的作用。新的女主人尝试着熟悉新环境,却一次次碰壁,所有这些痛苦经历似乎都在给她一个暗示:她的丈夫将永远只爱丽贝卡。她的猜疑、丈夫的沉默,在这对新婚夫妇之间划下了越来越深的裂

痕。最后一场大火烧毁了一切,这对夫妇走出了古堡废墟一般荒寂的庄园,并永远地离开了,但梦境中的惶恐还是会以某种无法预见的形式卷土重来。比如,陷入梦境的女主角看到镜子中的自己变成了丽贝卡,德温特先生在为她梳头、冲她微笑。也许,丽贝卡从未真正消失过。

其实,这样的前任,不仅出现在《蝴蝶梦》中,在《简·爱》中她是那个阁楼上的前妻,在《甄嬛传》里她是被永远怀念的纯元,神级般的存在。为什么前女友或前妻,总是以这样一个让人充满压力的身份存在呢?也许因为,爱得越深,越患得患失,这就是佛经所说的"由爱故生忧,由爱故生怖,若离于爱者,无忧亦无怖"。对一个身陷爱情的女人来说,越在意,越容易产生醋意,即使那是一段来不及参与的过去,也要莫名其妙地耿耿于怀、心神不安。

一个男性从一个男孩成长为一个男人,是一个漫长的过程。人的观念和对待感情的方式,除了受家庭背景、成长环境影响,还受感情经历影响。如果真心爱过,一段感情留给他的印记多半是刻骨铭心。一个男人和一个女人分开之后,身上必然遗留着这个女人对他的影响。慢慢地,受几段感情的影响,他改变了对待感情的方式和对待感情的态度。随着年龄的增长,可能最后走入婚姻的他,和最初的他已迥然不同。那些温柔体贴的好男人,多半都是女人调教出来的。初恋的时候,彼此往往不懂得珍惜,经历了一些情感历练,男人更会珍惜身边的女人,因为他的前女友教会了他太多太多。凡女人都是学校,而男人只有上过学之后才会长大。所以,所有仇恨"丽贝卡"的人,都应该知道,你所享受的,正是"丽贝卡"建设和改造的成果,他身上处处都留有"丽贝卡"的痕迹,如果你能看到这一切的来龙去脉的话。在那些曾经的岁月中,"丽贝卡"早已在不知不觉中,改变了他的生活和喜好,并将自己的兴趣和意志缓缓地植入了他的脑中,留下了终生的"精神文身"。这就是人生的出场顺序,你无法改变,只能接受。

为什么"丽贝卡"在遥远的过去,发出示威般的笑声?其实,"丽贝卡"的余威之所以那么强盛,多半是源自后人的心理因素,那些"由爱故生怖"的女人,为自己树立了一个不必要的假想敌,甚至成为"被害妄想狂"。就像《蝴蝶梦》中疑神疑鬼的新任德温特夫人一样,她对丈夫抱怨说:她不让我们幸福!——听得人真是胆汁都

要出来了！同时也说明了一点，凡是经历过的一切，都不会被遗忘，只不过是被埋藏，"丽贝卡"确实存在，她也将永远存在，在时空的某个区段之中。所以，也不要太相信男朋友或丈夫对"丽贝卡"的吐槽，就像《简·爱》中的罗切斯特，他口中的疯女人妻子未必有他描述的那么不堪，但罗切斯特要在简·爱面前把自己打造成楚楚可怜的受害者形象。就像《蝴蝶梦》中，男主人一味地向自己后来的太太诉说丽贝卡是多么疯狂的一个人，其实，可以想象，他们也曾有过非常快乐的时光，正如女管家说的，他曾经非常用心地为丽贝卡梳头发，丽贝卡即使不像传说中那么溢光流彩，也肯定如花盛放过。

理性的男人希望用时间来切割，也希望抚平身边新人的惶惶不安，所以他们信誓旦旦、取悦新人、贬抑旧人，为了绕过危险漩涡，获得情感重生。于是，在《蝴蝶梦》中，在"我"最终了解"丈夫从未爱过前妻丽贝卡"的瞬间，"我"感觉到她的阴影再也不会来打扰"我"了。她似乎终于战胜了这个已死之人，不必再幻想丽贝卡和丈夫在一起的甜蜜场景而折磨自己。这部小说来自一位女作家，不免是站位于女性立场，沾染着女性的心理色彩，真相到底如何？我并不相信"从未爱过"，任何绝对判断都是有问题的。认为男友离开前任，都是前任的错，这种思维和思考模式，不也是太傻太天真吗？隐藏的真相如同蝴蝶翅膀上的花纹，层层叠叠，错综复杂——不问也罢！

也许，最好的态度是，你的过去，我来不及参与，但愿你的未来，都有我的存在。所有的理想关系，都必须有一种不可缺少的肥料，那就是爱。真的，就是爱。你不爱什么，什么就枯萎，所以"丽贝卡"是已经死去的。但枯萎会重新绽放吗？会的！那是一种歇斯底里、恨不得全世界都变成颓败的棕色。不必让枯萎重新绽放，"丽贝卡"的笑声就会逐渐远去。

《人工智能》:假如机器人流眼泪

2014年,日本软银公司在新闻发布会上展示了最新款机器人——Pepper,称这是世界上第一个具有人类情感的机器人,它能理解人类的情绪变化,售价约1930美元。这款机器人除了具备最新语音识别技术,还装配着十几个传感器,头部还有2个摄像头和4个话筒,内置Wi-Fi和以太网。它使用一个"情感发动机",以及一个"云端"人工智能系统研究手势、表情和人类的语言声调。通过深度学习和大数据分析,机器人可以判断人与人之间是什么样的关系。机器人可以分析情感,甚至可以通过看网络照片、视频来分析人物之间有没有竞争、依赖、信任等关系。

在机器人的发展过程中,赋予机器人以情感是最富有争议的,但人造大脑也是许多国家正在秘密研发的前沿领域。目前,理论界普遍认为,研制情感机器人以及实施人工情感的主要目的在于:使机器人具有"人情味",从而创造和谐友好的人机环境,让它们能够与人类形成长期而稳定的情感关系。实际上,情感对于机器人的重要作用远非如此简单。数理情感学认为:情感的哲学本质是人脑对于事物的价值关系的主观反映,情感的客观目的在于引导人针对不同价值的事物采取不同的选择倾向性,从而对有限的价值资源进行合理配置,以达到最大的价值增长率。

人类情感分两种,一种是低级情绪,通常认为就是喜、怒、哀、惧四种情绪——

它们是生物性的,是先天拥有的,是即时反应,理论上是可以通过程序模拟的。这是人工智能领域的前沿研究之一,被称为情感计算。但人类之所以成为人类,除了低级情绪,还拥有着高级情绪——它们是社会性的、精神性的、后天习得的,比如道德,比如爱情——理论上高级情绪是无法通过程序模拟的,但如果人工智能拥有完善的低级情绪及学习能力,则有可能自行发展出高级情绪,这是一个生成的过程,而不是刻意设计的过程。

人类的复杂情感,实际上是进化的结果。比方说对子女的爱,实际上就是自然选择的结果,那些对自己子女不太产生"爱"的情感的个体,其子女很可能因为得不到足够的照顾而夭折,因此这种个体的基因就消失了。对自己子女容易产生"爱"的情感的个体,其子女更有可能茁壮成长,其基因也就比较容易延续、发展。因此,在自然选择下人脑就容易对子女产生"爱"的感情。再比如对黑暗和未知的恐惧,实际上就是因为那些对黑暗和未知不太恐惧的个体,有更大可能会被野兽袭击导致死亡,所以在进化过程中就逐步被淘汰了。因此,情感,实际上是在繁衍和进化中自然选择的结果。人类进化是一个通过繁衍而实现的过程。人工智能如果可以自行繁衍、进化,那么机器人确实有可能产生出情感。但是那种情感肯定和人的情感有相当大的差异。目前人与机器人之间无法形成关系,关键的阻碍是人类的思维方式。作为人类,我们的思维模式经常不合逻辑,充满认知偏差,但是,这种偏差构建了我们的个性,也是我们之所以为人类的原因。机器人的思维完全按照理性的规则来运行,因此和我们非常疏远。目前有些研究就是有意让机器人有认知偏差,并且有一些个性特征,使它们更像人类。

关于机器人情感问题,我想起华纳兄弟公司拍摄发行的一部未来派的科幻类电影——《人工智能》(2001年)。影片讲述21世纪中期,地球上很多城市都被淹没在了一片汪洋之中,人类的科学技术已经达到了相当高的水平,第一个具有感情的机器人被制造出来了,他的名字叫大卫。这个小男孩有一头金发,一双温柔动人的眼睛。只要启动程序,他就会对作为启动者的父母爱而不渝。第一个被输入情感程序的机器男孩——大卫,是一对伤心的失独夫妻的实验品,这对夫妻的亲生子马丁因重病被冰冻,他们期待有朝一日,有一种能治疗这种病的方法会出现。然

而,有一天马丁病愈回家了,大卫从此变得多余。他只是一个代替马丁的角色,正主回归之后,他就失掉存在的意义。虽然人类的小孩马丁比起他来,因妒忌显得又狠毒又狡猾,根本比不上机器人的忠诚憨厚。一系列误会后,母亲终于决定放弃机器人小孩,但她知道,签了领养协议后,如果哪一天不养了就只能送回工厂销毁,出于对大卫的情感,母亲把他遗弃在荒野森林,希望他自己寻得一条生路,他的身边只有一只会说话的机器泰迪熊。

影片从这里开始,完全变成童话一样,像是《木偶奇遇记》,为了变成真正的小男孩,大卫与小熊泰迪踏上了寻找"蓝仙女"的旅程。其实《人工智能》故事的创作灵感正是源于《木偶奇遇记》,库布里克曾将这部片子称为"机器人版本的匹诺曹历险记"。《木偶奇遇记》是意大利作家科洛迪的代表作,当仁慈的木匠皮帕诺睡觉的时候,梦见一位蓝仙女赋予他最心爱的木偶匹诺曹生命,于是小木偶开始了他的冒险。如果他要成为真正的男孩,他必须通过勇气、忠心以及诚实的考验。最终经过重重历险,匹诺曹长大了,他变得诚实、勤劳、善良,成了一个真真正正的男孩。

世界尽头,被洪水淹没的曼哈顿,雄狮流泪的地方,当大卫来到制造他的实验室,发现跟他一模一样的大卫有无数个,他并不是独一无二的——这也许就是机器人与克隆人悲哀的地方:无论人如何低能,每一个活生生的人类个体都是不可复制的。这一点优势机器人永远无法超越。而独一无二,正是人类存在于宇宙间借以得到自身认同感的基础。绝望的大卫自沉于黑暗的海底,在海底废弃的迪士尼乐园中,他找到了蓝仙女的塑像,面对她祈祷了两千年。当他被唤醒,已经是人类灭绝、更高阶机器人统治的时代了。他的爱,长过了人类整个种族的寿命。影片结尾,用母亲两千年前剪下的头发的DNA,再造了一个只能存活一天的母亲,大卫终于找到了两千年来他心底的梦:一个完全属于他的母亲,一份心无旁骛的母爱。最终,太阳落山,母亲睡去,再也不会醒来。大卫将母亲的手臂抱在胸口,心满意足地睡去,泰迪悄悄爬上床,卧在他们的床脚。在眼泪悄然滑过脸颊的时候,大卫已成了一个真正意义上的人。

这是一个关于爱的故事,真挚又残酷、纯粹而温暖、发人深省。身处如今的时代,太多人只关心那些表面上的技术、理论、政治、利益、欲望,认为强权才是真理,

触摸这世界的美——电影笔记

欲望才是根本,却失去了本心,不屑甚至耻笑人类存在最根本的——爱。大卫像极了消逝在风中的小王子,一样的金黄色的头发,一样澄澈却带着几分固执的眼神,一样的执着、专注、纯真与痴情,钟爱着他的玫瑰(妈妈),一样最后宁可选择毁灭,也要永远和她在一起。大卫有着对母亲至死不渝的爱,相对于人类的善变,机器人在程序的设定下有如此执着永恒的爱。

正如我们知道一个木偶成为男孩,只能是一个童话故事,在现实中,冰冷的机器人能否拥有人类的情感温度?机器人模拟人类感情,是一种强大的学习能力,是大数据集成和处理能力,最后可能会很像真人,据说现在科学家已将模拟人类基因和染色体的信息软件安装在机器人中,在3个月内机器人能获得感觉、推断、愿望等功能。这种基于软件的机器人,被称作"软机器人"。这种机器人有14个染色体,能够使机器人具有独特的性格。感官传感器能使这种原型机器人识别出47种不同的外部刺激,发展出各自不同的77种行为方式。这种机器人基本上是一种软件系统。机器人真的会发展出自由意志吗?我很怀疑机器人如何具有"本我,自我,超我"的概念(这些即使能模拟出来,也很可能缺乏萌发、发展以及变化的过程)。

当然,人类也不能傲慢地低估机器人的学习模仿能力。大脑通过复杂的生物构成能够形成情感,千变万化的艺术都有其内在的形式规律,千奇百怪的情感为什么就不可以形式化、数字化?在电影《人工智能》中,人类显得狂妄自大,正如在机器人屠宰场上,主持人煽情地大喊"我们是什么?我们是活生生的!"底下是歇斯底里的狂欢,在狂欢中,人们找到了理由可以对眼中的工具——机器人任意处置。然而,人类虽然创造了机器人,但实际上机器人的发展和进化的命运不一定掌握在人类手中,人类不见得能完全理解我们所创造的东西。

关于《人工智能》最后1/4内容,许多影迷争论不休,到底那是两千年后的未来世界,还只是一个梦境?我认为是梦境:大卫在海底祈求蓝仙女把他变成真的小男孩,他祈祷了很久,他的能量即将耗尽了,他的意识开始模糊并进入梦境。他梦见自己在未来被更先进的机器人所救,并和母亲度过了美好的一日,最后他在梦中和母亲一起睡着并死去。如果这样解释成立的话,那么斯皮尔伯格并未违背库布里

克的本意——大卫死在海底,他的梦想并未真正实现,只是斯皮尔伯格出于同情让大卫的愿望在梦中实现。我的证据是在影片前 3/4 内容里,大卫从未流过泪,包括他被母亲抛弃时和跳海自杀时这两个他最难过的时刻,他都没流过眼泪,而在两千年后他被救活时,他就会流泪了。所以这是梦境,《人工智能》的真正结局,就停留在那个冰冷的海底。

这部影片用机器人的角度让人类反思,研发机器人甚至给予机器人思想是否符合人道主义?科技发展的最终,是否是人类作茧自缚的灭亡?在追求高科技、高效能之路上,人类是否已超出了上帝所划定的界限,变得为所欲为,不懂得恩赐和珍惜。

人类绝对不是这个宇宙中唯一的文明,因为人类的缺陷注定了人类的短暂岁月。但是人的思想和灵魂绝对是这个宇宙中独一无二的,人类也许有种种的不足,但正因为如此,文明才有发展和进化的内驱力。丰富的千变万化的情感,让我们可以得到瞬间的永恒,有多少瞬间就有多少永恒。我们流泪是因为生老病死、爱别离、求不得、怨憎会,不是人类不配得到永恒的感情,而是根本无法得到,这不是人类的罪过,因为人类的需求并不是永恒。追求永恒的情感也许是值得赞许的,但哪里可以得到永恒的情感?人心的易变,人生的短暂,让一切才变得有价值与意义,才绚烂如昙华,璀璨如流星。

与人类相比,机器人能更持久地穿越时空,但他们能拥有那些惊心动魄的情感瞬间吗?假如机器人会流眼泪,因自由意志而不是程序设计,这一滴眼泪将为何而流?

《殊死一战》:英雄迟暮金刚狼

最近去看了《金刚狼3:殊死一战》,本以为是一部热血沸腾的超级英雄片,想不到整部影片都有一股英雄迟暮的"调调"。荒凉的美国西部,黄沙弥漫的边陲小镇,残破与颓废构成了一幅末日画卷:昔日大杀四方的金刚狼沦为网约车司机,靠一点微薄收入,为患上老年痴呆的"最强大脑"X教授换取控制病情的药物,随后又为了2万美元的酬金接下保护小女孩劳拉的任务……

在以前的《金刚狼》中,金刚狼的钢爪锋利无比,自愈能力超强,中弹之后,几分钟内就可以将弹头挤出来,一点疤痕没有,是一个天不怕、地不怕、拥有钢铁之躯的变种人英雄,但顶天立地的英雄也会有衰老的一天。从2000年第一部《X战警》开始,通过高强度训练强健身体的休·杰克曼,出演金刚狼一角已达17年[1]了,如今49岁的他终于很高兴可以挥手告别了,他以为这一次是他的谢幕演出。

影片中,金刚狼是一个戴着老花镜、步履蹒跚、胡子拉碴、在困顿现实中灰头土脸的老男人,一个总在逃避的男人,但又不得不面对沧桑的自己、衰老的父亲和半路杀出的桀骜不驯的个性女儿。影片结尾,金刚狼不顾生命危险给自己注射了超量药剂,然后重回巅峰,如同修罗降世般以一敌百,进行了一场酣畅淋漓的厮杀。

[1] 本文写于2017年。

落幕的时候,在经过一场惨烈的决战后,当沉默的劳拉说出了那句"爸爸",以及把十字架的"+"放倒变成"X"时,全片主题得到了升华。狼叔在生命最后时刻守护了劳拉,新老"金刚狼"完成了交接仪式,这可能就是一种英雄的谢幕方式了。话说这部影片中落寞英雄和任性小萝莉的组合,总让我想起那部经典的影片《这个杀手不太冷》。

好多年前就喜欢看《金刚狼》,现在X教授和罗根都死了,真的好伤心。时来天地皆同力,运去英雄不自由。血与火、枪林弹雨,模模糊糊,一个身影远去,终于热血尽,化尘与土。英雄迟暮总是让人心生悲怆。想起32岁的罗马帝国尤里安大帝,在战场上率先冲锋,被标枪刺穿肝脏,醒来后第一件事居然是要马和武器,医生告诉他你就要死了。他沉静下来,让随军的希腊哲学家来陪伴他度过最后的时光,留下遗言说:"诸神对英雄最好的奖赏就是让他在盛年死去,我死后将化为星辰,你们无须悲伤。"与这个意思相同,中国也有一句古诗"自古美人与良将,莫使人间见白头"。

最怕美人白头,英雄迟暮,但其实这是避免不了的事情。胡兰成说过,英雄美人在世上生存的时候,突兀独立,世人便要踩他、踏他、糟践他。要待到他不在了,才想他、念他、怀念他。这本是人性,要做英雄美人,便要当得起。我觉得,时光更是英雄与美人,必须要承受的,最必然、最虐心的一部分。千古英雄,风流总被雨打风吹去。成长并不是上帝许诺给每个人一生的礼物,谁都有停住的那一天,比停住更令人悲哀的,是必然的崩坏。

我们靠本能生存,却不免向往神界;我们是凡夫俗子,心中又住着英雄。我们出生、死亡,须臾之间,我们得到、失去,转眼成空。人类为什么需要超凡脱俗的英雄,因为英雄能使更多的人看到更大的希望。生活从不简单,在这个时代,很多人甚至并没有自己的宗教可以安慰心灵,于是我们仍然需要故事、需要英雄来激励我们。真正的英雄也可以是普通人,只要他能够努力让自己再勇敢一点点。极端地说,这世界上根本不存在什么英雄,只存在那些走过烈焰、走过挣扎并最终被捧为英雄的平凡人。

想想看吧!当一个有故事的勇敢生活的人老了,回顾来路,他走过了何等漫长

而艰苦卓绝的旅途,大多时候都是孤身一人,虽痛苦绝望却始终浴血厮杀,虽遍体鳞伤却始终奋力前行。这噩梦缠绕的、鬼怪横行的、充满了艰难险阻的旅程,一直在黑夜中,始终跌跌撞撞,偶有夜与昼的微明,却瞬息幻灭。最终,这勇士老了。这世界里只见天地山川之大,丛林幽谷之深,以及人伤痛老病的无力。"我已老去,可我不会回去",是英雄,就该慷慨谢幕。江已逝,潮已退,唯有传说留世间。

 研究冷门的学问,追求迟暮的美人,结识落魄的英雄,都是很有腔调的事。理想的阴影下,才暗藏生活的本质。无所谓好与坏,但求直面真实。

《樱桃的滋味》:生命的滋味如樱桃般美好

流光容易把人抛,红了樱桃,绿了芭蕉。

又是一年初夏时,大千世界,芸芸众"果",先熟者当属樱桃。在温热的熏风中,入夏第一波阳气吸得足足的樱桃熟了。这几天,街上几乎每家水果摊上都摆满了红红的樱桃,一颗颗珠圆玉润,色泽诱人。或者,可以周末直接去西安周边的樱桃园里采摘,因为樱桃是格外娇嫩的水果,在离开枝头之后,抵达舌尖之前,中间的时间最好越短越好,而且采摘本身就充满了趣味,一颗颗色泽光洁、晶莹剔透的樱桃在枝叶间簇簇招展,空气中都透着甜香,惹人垂涎把宝石般的一颗红彤彤的樱桃,小心地摘下来,放在手心里,端详着、欣赏着,之后再放进嘴里,轻轻一咬,朱樱溅破,那种感觉简直太美妙了!

中国古代对女子面目五官的审美标准大概是:细弯的柳叶眉、圆圆的杏仁眼、小巧的樱桃嘴,至于鼻,则无物可状,以挺直而小巧为标准。女子若有其中一美,便可入美人行列。唐时有美人名为樊素,以口型出众。她的嘴小巧鲜艳,如同樱桃,白居易因此特意为她写下了"樱桃樊素口,杨柳小蛮腰"的风流名句。成熟的樱桃颗粒如玛瑙般,饱满且汁水充裕,味甘甜美,如果噙在美人凝脂半唇间,娇艳欲滴,色泽晶润,的确是春光波荡、鲜丽撩人。所以,自古以来,美人与樱桃结下了不解情缘,成了形容女性美得让人难以抵抗这诱惑的名词。与其说难以抗拒姑娘的容颜,

触摸这世界的美——电影笔记

倒不如说难以抗拒她这颗樱桃的丰满和甜美。可樱桃的盛景是多么短暂啊!从乖巧地躺在刚刚摘下的篮子里闪着新鲜的光泽,到几天过后颜色开始转为暗红甚至变得乌黑,这种红若玛瑙的鲜果难以保存,除非拿来泡酒或者熬成樱桃酱,才可以慢慢吃。

伊朗导演阿巴斯(Abbas Kiarostami)的电影,我一直非常非常喜欢。那是要安静地去看的电影,诗一般的电影,像他 1997 年执导的《樱桃的滋味》(*A Taste of Cherry*),当此樱桃时节观影最为应景。这部影片以樱桃树来探寻和感悟生命的意义,阿巴斯以该片获得了第 50 届戛纳电影节主竞赛单元最佳影片金棕榈奖。在影片中,巴迪是一个厌弃生命的中年男人,他在一棵樱桃树下挖了一个坑,准备自杀后让别人把自己埋在这里。为了找到一个能在他死后帮他埋尸的好心人,巴迪开着车在德黑兰郊外寻寻觅觅。他告诉遇到的人们他的打算,并表示自己已经挖好了坑,他们只需要往坑里面填土就可以获得一大笔报酬。但他们都由于种种原因拒绝了他,还有人劝说巴迪多去想想生活的意义,不停地以浅显的道理来拯救巴迪濒临绝望的心灵。最终,人群散去,夜深时分,实施自杀未遂的巴迪,独自开车来到那棵樱桃树前,躺在自己挖的洞穴里,仰望着茫茫夜空,渐渐露出了平静的微笑,发现生命的滋味宛如樱桃般美好。

这部电影以一种生活的纯度直达人心底。离开人间的理由或许有千万种,但是留下来,只需一个理由:再尝尝樱桃的滋味吧!酸酸甜甜的多汁的樱桃。选择离开的人,你是否忘记了呢?看完《樱桃的滋味》的很长一段时间里,我被影片如同大海般深沉的意象紧紧包围,久久回不过神来,虽然那是如此简单的故事,如此清浅的人生困惑。樱桃让那个绝望的他,遽然有种新的领会和感动。他心里想着,或许这样的人生仍是能够过下去的吧!记得当时看完电影,我就迫不及待地想尝一口樱桃的滋味呢!甘甜而美好,那才是生活的味道,生命的味道。乌云遮月,风雨交加,终会天晴日朗,樱桃在唇齿间溅破的滋味,就让人生值得一过。

我永远会眷恋那樱桃时节,美丽的樱桃园,流莺舞蝶,鸟啄红茸,一场似有若无的细雨,将婆娑拂面的一串串樱桃,洗成了点点珠红,宛若滴滴鲜血。多么短促啊,樱桃时节!春林茂翠,春水流碧,为了樱桃的滋味,让我们好好地生活!

《摩托日记》：翻山越岭的摩托

我很喜欢一部由沃尔特·塞勒斯执导的《革命前夕的摩托车日记》（中文也译作《摩托日记》）的电影，这部电影根据切·格瓦拉写的《南美丛林日记》改编而成。

"快快快，前方犹如聂鲁达的爱情诗般美好"，怀着对未知事物无限探索的兴趣，23岁的医学院学生切·格瓦拉和朋友并肩驾着诺顿500摩托车，开始了穿越阿根廷、智利、秘鲁、古巴，为期8个月的旅程。这是一次寻求和发现真正的拉丁美洲之旅。环南美洲的摩托车旅行，最终改变了两个骑手的一生。一位成了医院的院长，一位成了古巴的杰出革命领袖。随着一路上所感受到的新鲜事物，连续不断地冲击，他们改变了对世界的看法以及看待事物的角度。切·格瓦拉开始思考宏大深奥的命题：人类、社会、经济、文明，人们对于苦难、快乐的定义，一种全新的世界观被激发，革命热情开始在他心中萌芽生长……

要在宅家生活中，去看这样一部冲破桎梏、奔向广阔天地的公路电影，心理落差真的是很巨大。与困于斗室的狭窄天地相比，当电影开始，地图上那条跨越美洲的美丽曲线，将我带往了一片从未踏足的美丽大陆。年轻的梦想，崎岖的公路，逐渐广阔的视野，渐趋成熟的意志，非常真实，撼动人心。当切·格瓦拉决心上路之时，随着没有尽头的路，在飞驰的轮子下不断延展，整片美洲大陆向他徐徐敞开。

每到心灵灰暗之时，为了安慰自己，我常常再次观看《摩托日记》，只要看到那辆诺顿500奔驰在宽广田野上，随着光与影在旅程上自然流动，见证美好，也直视

触摸这世界的美——电影笔记

荒凉,我的心就如长安城外干涸的河床盼来了上游的激流一样,突然变得开阔而兴奋,感受到呼啸而来的飞扬与激情。

仅仅只需看看电影中那一片新鲜丰沛的美景,辽阔的潘帕斯草原,雪山,草地,牛羊成群,面对这无边的辽阔,静止的或动荡的,就已经足够说服自己了。好像我也一同跨上了那一辆飞驰的摩托车,没有停留在现实中的原地,而是在不停地往前走,走向天高地远,走向千里之外,如世界尽头一般的陌生土地,去看不同寻常的事物,去看人类文明的杰作,去看千姿百态的风土人情,去目击伟大的历史事件,去看那些被男人所爱着的女人们还有孩子们,去看并且享受愉悦,去看并被感动,去看并被教育……心灵上我已驰骋千万里,但现实中我还困在原地,因为想看遍这世界,去最遥远的远方,得有一双翅膀,能飞越高山和海洋。

《摩托日记》主题曲《去河彼岸》的演唱者和谱写者,是乌拉圭音乐家荷西·德克勒,他于2004年获得奥斯卡最佳电影原创歌曲奖,成为首位获奥斯卡奖的乌拉圭人,并扬名国际。近期,我读到荷西·德克勒一首不知出处的诗歌:

> 我们是一个旅行的物种,
> 我们没有归属之地,唯有行囊。
> 我们与风中的花粉同行,
> 我们活着是因为我们在移动。

我喜欢这样具有光芒的文字。人类这个物种的本质是语言和移动,是交流和流通,是文字和旅行。河水清澈的永恒时代,天空明亮的千百年间,人类在大地上走来走去,无论走到哪里,都走在自由而阔大的风中。祖先们一步步用脚步丈量出生命的地图。所谓的故乡,只不过是我们的祖先在流浪的道路上落脚的最后一站。我们生活本来应有的样子,不就是人们怀着各种各样的愿望和渴求,踏上旅程奔向不同的远方,脚步腾腾作响,不亚于爱的激情。经由每个细小微粒的自主运动,共同汇成时代的滚滚洪流吗?

在我们生活的这个时代,一个不愿意随波逐流的灵魂,必然面临这样的矛盾:生命本身的无意义和对意义的本能追求。这一团难以遏制的生命激情在心底燃烧,需要找到一个发泄的出口。那一辆翻山越岭的摩托车在哪里呢?

《战马》中的一瓶手工果酱

记得以前看史蒂文·斯皮尔伯格的电影《战马》，里面有一个与爷爷靠卖果酱为生的法国小女孩艾米丽，她在屋后风车磨坊内发现了两匹战马乔伊和托普顿，并精心地照顾它们，在这期间艾米丽和两匹战马产生了深厚的感情，然而无情的战争降临了，交战区充满了混乱的掠夺，大军过境，乔伊和托普顿被德军强征去前线服役。本来，这个做果酱的乡间农夫家如同小小的世外桃源，爷爷想出一个个温暖也幼稚的谎言来哄他可爱的小孙女，不想让小女孩重蹈父母的覆辙，想把她庇护得好好的，不让她知道战争的到来，然而在故事的结尾，我们还是从艾米丽爷爷的口中得知了她的死讯。

电影中那个做果酱的农夫家让我印象深刻，绿色田园深处的小小木屋中，架子上整齐地摆满了一排排瓶瓶罐罐，草莓果酱、蓝莓果酱、香橙果酱、柠檬果酱、樱桃果酱、覆盆子果酱、红醋栗混合果酱。一瓶瓶，一罐罐，有的是胭脂色，有的是琥珀色，有的是琉璃色，有的是玛瑙色，都是稠稠酽酽的，格外晶莹剔透。电影《战马》的镜头拍得特别美，农夫爷爷做出来的都是漂亮凝结的半固体果酱，而不是水兮兮的糖浆浸水果。祖孙俩清理洗刮各种果子，将果子去皮去核，煮果酱的时候，一遍遍用木勺搅拌直至酱汁呈浓稠状，等一锅果酱要煮到浓度可以达到冷却后凝结的程度，才将其装到一个个干净的宽口玻璃瓶里，再严严实实地密封起来，这样做出来

的果酱,方可长久保存。隔着屏幕,我好像都可以闻到瓶瓶罐罐里散发的果酱的清幽香气。

 我喜欢吃果酱,如杏酱、梨酱、山楂酱、柚子酱、黄桃果酱、桑葚果酱我都吃过。各种各样的果酱,进口的、国产的,家里几乎一直都会备着的,因为喜欢将其搭配着杂粮面包吃。记得每一年交大(西安交通大学)樱花节期间,一下子会有很多人涌进校园来观花,人潮汹涌,摩肩接踵,常常有些心灵手巧的女生,会做一些手工艺品,在观赏区附近摆个小摊售卖,如树叶书签、手绘明信片、樱花手工香皂,还有枇杷果酱等。校园里有很多枇杷树,结出的枇杷都小小的,吃起来味道酸溜溜的,但是做成果酱就很好吃。摘下的枇杷,用勺子顺着枇杷尾部到头部轻轻刮压,拔起头部的梗,再顺势撕掉果皮就很轻松了。去籽切丁,加入细砂糖、柠檬汁搅拌均匀,放置一小时左右,这时枇杷会出一些汁水,这样就不用加水了。开小火,一边搅拌、一边熬煮,等锅中的固体、液体和果胶达到一个平衡点,变成半凝固状就可以了。将做好的枇杷果酱放入消毒好的玻璃器皿中密封保存,可以存放一个多月也没有问题。枇杷果酱除了可以冲水喝,还能抹面包和饼干吃。我记得以前在樱花树下,那些年轻的女学生售卖自己做的枇杷果酱,我仔细问过女生们枇杷果酱的做法。十元一小瓶的枇杷果酱,黄澄澄的,晶莹剔透,用一小块喜洋洋的红色花布蒙紧瓶盖,再用一小段手工麻绳扎紧,瓶身上有一张贴纸,用清秀的字迹注标着现熬日期以及食用期限。多可爱的小礼物啊!不知为什么只在樱花节期间有售卖,可能是那个时候才有新熟的枇杷吧。

 春有枇杷,夏有蜜桃,秋有柑橘,冬有金橘,果酱不一定只拘泥于水果,只要是当季的新鲜食材都能成为糖渍食品。恰到好处的甜,不会掩盖住食物原本的味道和口感,细腻天然的回甘,更能让人深刻地体会到每个季节的独特。春夏秋冬,每个季节都有对应的时令鲜果。大自然好像也在用这种方式告诉我们要珍惜每一季的赠礼。突然想现熬果酱了,走进森林寻找新鲜浆果,在田野里采摘小小野果,在市场上扛回来一整篮红、黄、橙、绿的新鲜水果,洗切熬煮,酿做果酱,山里红、海棠果、水晶梨、野柿子、野草莓、野樱桃,这些果子都是大自然的心跳,串联起的总是人们最朴素、最动人的情绪。做一瓶果酱,四季的气息和快乐就通过味觉贮藏起来

了,鲜亮,明媚,饱含季节的滋味。

 只有懂得果酱的滋味,才能明白《战马》里宁静的田园生活的美好。这部影片以战马为线索,着重将笔墨挥洒在战马的几任主人身上,通过他们经受的战争痛苦来体现反战的主题。然后,在战争爆发之前,战马并不是战马,它们只是和农庄主人一起生活的田园马。电影一开头,展现的是英国乡下宁静的田园风光,在没有被开垦的绿色土地上,两匹马纵情戏耍着,然而这没有人类打扰的自在很快就被打断了,第一次世界大战爆发。这匹叫乔伊的马被忍痛卖掉,跟随骑兵上尉踏上了满是硝烟的欧洲战场,它那双纯真的大眼睛见证了骑兵营三百多官兵全部命丧沙场。那些为国捐躯的士兵,都没有来得及看看他们为之奋斗,他们献出生命的这片热土是什么样子,就在密集的炮火下牺牲了。整装待发的军队,在战争面前如此渺小,让人不禁扼腕。骑兵营瞬间瓦解后,受伤的马被就地杀了,活着的马运送军火。乔伊被用于向前线运输军用物资,战火纷飞,几经周转。德军军队里两个小兄弟,夜晚骑上两匹马逃跑,军队很快找到了他们,这两个小小的逃兵被军官当场枪毙。两匹惊逸的马中就有乔伊,它们来到了靠做果酱为生的祖孙俩的身边。小孙女如获至宝开开心心地收养了两匹马,她的梦想就是骑马驰骋。爷爷找出来当年女孩母亲用过的鞍辔送给女孩做生日礼物。女孩终于骑上了马,然而德军来了,越过山坡地平线后再没有看到女孩归来的身影。德军不由分说地掠夺了祖孙俩所有的粮食和果酱。导演把祖孙俩的田园拍得太过美好,眼看着他们被掠夺,尤其让观众难受。交战区的平民根本无法捍卫自己合法的财产,只能眼睁睁地看着财物被大兵抢走。做果酱是一个辛苦活,切开几百粒樱桃,去核,才能熬得一小瓶樱桃酱,而几十个小苹果削皮去核,才够熬出一小瓶苹果酱。一夜之间,大兵过境,抢得个片甲不留,不仅战马乔伊被掳掠,祖孙俩辛苦熬制的果酱也被抢夺一空。果酱的美好在于封存了果子的甜蜜,然而战争的残忍与磨难摧毁了平静的田园。

 长达140分钟的电影《战马》讲的不是马的故事,而是战争。电影的故事线很简单,一匹非凡的马在战争年代几易其主,最后重新回到主人身边,一匹马串联起战争年代不同的人不同的际遇。电影的情节简单,但故事性很强,引人入胜,有传奇色彩,但更打动人的是影片中的真挚情感。在整部影片中,战争的残酷点到即

止，没有刻意的煽情和渲染，供观众自行体会。最让人愉悦的是画面，每一帧都是一幅可单独拿出来赏玩的佳作，每一幅画面的质感都是如此上乘。开篇男主角家所在的田园，湛蓝天空下浓绿草地上的少年和马。结局时，战争结束了，男主角与乔伊重逢，几经波折，他终于带着乔伊回家了，回到了自己的父母身边，夕阳的余晖染红了天际。

 有时候，生活不就是这样，我们寻寻觅觅，兜兜转转一直寻找的幸福，其实不是在外面，而是在我们的身边，在我们的田园里，在我们抹面包的一勺酸酸甜甜的果酱里。这部电影虽然名字叫《战马》，但导演史蒂文·斯皮尔伯格只是将战马乔伊作为线索来贯穿整部电影，他真正想要表达的思想都藏在了乔伊去过的每一个地方、见过的每一个人、做过的每一件事上。时代的灰尘，落在每个人的身上都是一座大山。好好活着、爱值得爱的人、做值得做的事，本身就是一种勇气。

从《复仇者联盟3:无限战争》看生命灭绝价值观

来聊聊《复仇者联盟3:无限战争》(以下简称《复联3》)吧,这部电影的大结局,太让人凌乱了!漫威电影有史以来战力最强的大反派——灭霸,在结尾部分被雷神的风暴之锤当胸刺穿,然而,他居然凭借集齐宝石的无限手套之威力,一个响指就随机消灭了宇宙一半的生命,让这些人化成尘土,无影无踪。我记得在电影院中,当灭霸一只手团灭复联+银河护卫队众英雄和宇宙众生之一半,当冬兵、绯红女巫、黑豹、猎鹰、螳螂女、星爵、小树格鲁特、奇异博士、蜘蛛侠、德拉克斯、神盾局局长尼克·弗瑞,一个个分崩离析、灰飞烟灭时,所有的观众都久久回不过神来,电影结尾演职人员名单打出来好长好长一串了,大批观众还目瞪口呆地坐在座位上,互相询问难道就这么结束了?还有些人在失神地喃喃自语:"死了,都死了!"

《复联3》火了,灭霸也火了。这个漫威史上最大的反派,拳打南山敬老院,脚踢北海幼儿园,把整个宇宙搅了个天翻地覆,最后一记响指,灭绝一半生灵,宇宙终于按照他的埋想,重回安宁祥和的状态。当宇宙人口太多,济源压力大到无法承受,就有可能在不久迎来灭亡的命运,于是他提出用"提前杀死一半人"的方法来避免宇宙的崩溃。他毫无私心、百折不挠、锐意执行这个宏伟的理想。结尾终于如他所愿,他重建了一个减负一半的新世界以后,归隐田园,在农舍前满怀沧桑地眺望着新宇宙的日落。他的笑容满含苦味,因为他也失去了挚爱的女儿。他认为自己

是一名"圣斗士",为了保护宇宙,付出了自己的所有。

这个宇宙第一大坏蛋,本该受到所有观众最强烈的谴责。但影片放映后,大反派却是吸粉无数,并且获得了理解与同情,许多粉丝认为这个角色有深度,是为了保护宇宙资源,是为了维持宇宙平衡,隐隐有正义感,灭霸并没有错。甚至有粉丝说:"在《复联3》里,灭霸是唯一的超级英雄,而超级英雄是唯一的反派。"电影里,灭霸的价值观非常亮眼。他坚信必须杀光一半人,拯救另一半人,才能维持宇宙平衡。而保护宇宙,是可以不惜一切代价的。灭霸为宇宙和平着想,的确有着崇高的理想。不过其方式是杀掉一部分人,这就有点不合理了。

让我引用一位作家的话吧:

"我喜欢花匠,我喜欢大厨,我喜欢美女,我喜欢星空,我喜欢幻想,我喜欢风及风中的落叶,它们都在增加可能性。我厌恶天灾,我厌恶灭绝,我厌恶强制,我厌恶过于严肃,我厌恶屠杀,它们都在减少可能性。"

若任何理念或信仰脱离了对生命的爱惜和爱护,则任何宗教、说教、社会理论和政治理想也就失去了立足之点,成为反人类和生命灭绝的思想黑洞。被称为现代社会的制度和观念,大多直接和主要地来自伟大的启蒙运动,启蒙思想的最大特征就是把人的价值和人类生命的珍贵,再次放到一切文明思考的首要与核心位置。推而广之,在更古老的东西文明的历史源头,那些被称颂千古的圣贤,无论"仁者爱人",还是"爱你的邻人",其基本教诲无不是以人本、人道和对人类的关爱作为精神支柱的。一句话,爱生命是文明和光明的,而灭绝生命则是蒙昧和黑暗的。

以国家和政策之名残杀生命,这种事情难道在人类历史上还少见吗?第二次世界大战中德国纳粹对600万犹太人的毒气屠杀,日本军国主义对中国人的屠城残杀,还有后来的广岛长崎核爆炸。原子弹爆炸的强烈光波,使成千上万人双目失明;10亿度的高温,把一切都化为灰烬;放射雨使一些人在以后20年中缓慢地走向死亡;处在爆心极点影响下的人和物,像原子分离那样分崩离析,广岛长崎当日死亡人数不少于15万人,负伤和失踪十几万人。回望南京,回望广岛长崎,回望奥斯维辛,人类历史中的这一个个黑洞,绝望蔓延其中,悲哀吞噬一切。没有什么能在这人性最深处的黑暗中投射出任何光亮。

我实在理解不了,灭霸这么一个灭绝生命的大反派会圈粉无数,也许这就是人性中的幽暗所在。我想起昆德拉《为了告别的聚会》中主人公说:"所有的人都暗暗希望别人死","如果世界上每个人都有力量从远处进行暗杀,人类在几分钟内就会灭绝",犹记得当年读到这一段时,其震撼是入骨的,仿佛用显微镜一下子看到了人类灵魂深处或许存在的某种可怕。

其实,人类就是我们所处的这个地球宇宙的灭霸。从旧石器时代的上古洪荒开始,人类就是一路血洗地球的生物群。智人征服世界的线路图,从最北端的阿拉斯加的彻骨极寒,一直到最南端的潘帕斯草原的奔腾兽群,我们智人仅仅用了两千年的时间就血洗了整个美洲,成为世界上分布最广的一个物种。一万两千年前,我们智人祖先无意之中从俄罗斯走到了阿拉斯加,从此,美洲生物以属为单位灭绝。北美 47 个属里灭绝了 34 个属,南美 60 个属里灭绝了 50 个属。仅仅两千年的时间,人类就从北美最北端的阿拉斯加,一路疯狂地血洗到了南美最南端的阿根廷火地岛。没错,我们智人确实是非常凶狠残暴的一个物种,但是好在后来进入文明时代以后,我们发明了很多美好的东西。我们发明了科学,发明了艺术,发明了礼教,发明了法律,我们要做的,就是用这些美好的东西去压制我们内心中真正阴暗恐怖的那一面,这当然也是我们智人最后的尊严所在。

没有人有权残杀生命,我们不能对生命价值如此麻木不仁,丧失掉对生命的尊重和敬畏。心理学研究表明,对生命的漠视源于一种自我隔离的心理机制的培养:把另一部分人类不当人,当成可以随意处置的无机物体,这在个人,是一种人格的分裂,在社会,则是一种毁灭性的撕裂。至于对于其他生命,我们更是抱着功利性的攫取态度,涸泽而渔,赶尽杀绝。在地质时代,物种的自然消亡极缓——鸟类平均三百年一种、兽类平均八千年一种。如今呢?联合国环境规划署推测说:20 世纪末,每分钟至少一种植物灭绝,每天至少一种动物灭绝。这是高于自然速率上千倍的"工业速度",屠杀速度!据哈佛大学进化生物学家兼自然资源保护论者 E·O·威尔逊估计,每年有 2.7 万种物种从地球上消失。我们是否处在一次大规模灭绝过程的序幕之中,而这一过程最终将导致地球上数以百万计的动植物物种——包括我们人类自己的消亡?"第六次灭绝"假设的支持者们认为这个问题的

答案是肯定的。

《复联3》结尾戛然而止,全球粉丝只能进入漫长而残酷的等待期,2019年《复仇者联盟4:终局之战》的上映意味着大灭绝不是终局,复联英雄的绝地反击将在其中出现。是的,要生命,不要残杀,不要灭绝;拒绝任何暴虐,不许假借正义名义行凶!即使如奇异博士所说的,用时间宝石模拟了一千多万种结果,其中只有一次,可以最后打赢无限战争。有人说熊猫注定要灭绝,说熊猫是演化的死胡同,说一切人类努力都是徒劳。恰恰相反,我想,正因为在这个残酷的宇宙,我们赢得不易,所以才要咬牙死守。生命是如此脆弱,熊猫是我们的底线,它所面临的问题,本质上也是我们的问题,探索它的命运,也是探索我们的命运。它的身边依然有千千万万的物种需要关注;但如果我们连熊猫都无法拯救,那么我们将一无所有。

让生命获得重要的位置仍然是文明的内在目的。尽管黑暗到来,人们无处可逃。但我相信,人性的美表现得微弱的时候,反而越能感觉到它,越是觉得它珍贵。人类要比历史上任何时候都面临更多选择。一条路通往绝望和抗争,另一条路通往灭绝。我们一定有智慧做出正确的选择。

影视美学研究

王小帅:薄薄的故乡隔岸凝视

享誉国际的"第六代"导演王小帅有一本个人随笔,叫作《薄薄的故乡》,讲述他的电影《地久天长》《青红》《我 11》《闯入者》创作背后的真实故事,还有许多翻箱倒柜的老照片、儿时的画、父母的家书、好友的信件往来、日记、剧本等,共同装订构成这一本私人笔记。作为"三线"子弟,王小帅在上海出生 4 个月后,跟随父母来到贵阳"支援三线",13 岁因父亲工作调动迁到武汉,15 岁到了北京上学,23 岁从北京电影学院毕业后被分配到福建工作,两年后离开福建,开始"北漂"和独立电影创作生涯,现在住在北京,但是户口在河北涿州。每当有人问他的故乡在哪里,王小帅自己也说不清楚,所以他对故乡的表述是"薄薄的"——浅淡的、被摊开的、被稀释的故乡。

这种感觉应该很多人都有过。大时代背景下小人物的迁徙流变,这是一代人甚至数代人的集体遭遇。薄薄的故乡,几地搬迁,记忆散落,不固定的落脚点,晃晃荡荡地成长,这些都不能阻挡王小帅对故乡的执念和追忆,心曾栖息过的地方,都是故乡吧?可是,故乡的确是薄薄的,留存下来的,是模糊的记忆碎片。这是身不由己的流浪者的乡愁,颠沛流离在时代的洪流中。读完这本书,我才懂得这位著名的导演之所以如此痴迷地拍摄关于"三线"的故事,正是因为他想找到故乡。没有故乡的人,乡愁最重。没有故乡的人,别处回不去,此处却也不是,就这么夹在中

间,两头不落。这种内心地基的不稳定,会引发更多意味深长的思考。

王小帅在书中试图通过文字找回"故乡"。他写父亲母亲,往日的邻里,少年的孤独,青春的迷茫,细节丰满,历历在目,同时翻箱倒柜找出来照片资料、图画作品,还有父母的家书、好友的信件往来、日记、剧本……让人感受到这份真切、诚挚的回忆。这是一个没有故乡的人的精神还乡,但他所能返回的,只是由文字光影织成的一个薄薄的故乡。整本书的装帧设计很妙,铅印的文字旁边有作者的笔注、插画以及涂改,让人感觉就是一份手稿原件,体现出一种个人自传的性质,同时也表现出了某种记忆的不确定性。封面则以薄薄一层硫酸纸披覆,隐约可见手写字,似对回忆,对过去,对薄薄故乡的隔岸凝视,但到底隔了一层,这个故乡依稀可见、看不真切。

20世纪五六十年代"三线建设"拖家带口的集体迁徙,改革开放后从乡村到城市的大规模人口流动,经历过此种漂泊的人们,应该都有自己薄薄的故乡感——一种无法融入地域、时常变迁的疏离感,与土地的疏离,与周围人群的疏离,与自己回忆的疏离。"哪里留存过你的记忆,哪里就是你的故乡。"这是王小帅书中最后的结论。反复回味"薄薄的"三个字,让我触摸到平淡词句下的身世飘零之感,心中不免生出薄薄的凄凉。薄薄的凄凉是什么呢?就是个人如同时代洪流中的一滴水,无从决定自己的命运,人世间一切爱憎与哀乐发生着,但转瞬又消逝了,只留下一种无可奈何、无从说起的惘然,如烟如雾,渐渐浮上心头。

突然想到,就算一个人幼年没有那么辗转流离,但长大后离开故乡、闯入他乡,经历了很多的人与事,慢慢与故乡暌隔生疏了,当他奔波半生,蓦然回首,他遥望的,也是迷失在烟雾中的薄薄故乡吧?想起一些旧事却想不起时间,仿佛那些旧事并不曾真的发生。想起一些故人却想不起细节,仿佛那些故人并不曾真的相遇。好似遗落了一支岁月的笔,它一跌跌进了时光的指隙,从此消瘦,同往事一并揉碎在泥土里。

我认同王小帅所说的,现代人的"故乡感"已经越来越淡化了,哪里都一样,更多故乡的意味只有在记忆中去寻找,可并不是所有人都如他那么多愁善感、擅长回忆,当无眠的夜,天上有薄薄的云,有云隙中透出的月光映到窗子里来,那薄薄的光照亮了镜子,也照亮了回忆的人,并不是所有人都如他那么幸运,往昔的事物与他遥相呼应,被他薄薄地吸满,当起风的时候,身子里藏着鼓鼓的故乡。

那些无法拔离的演员

有些极其优秀而敬业的演员,每拍完一部电影或电视连续剧,要从角色中回过神来,拔离出来,极不容易。演员沉浸在一个角色里,成为自身的一次生命经验。他们就像一个坐在船头的、某个故事之船上的人,在船开动起来以后,沿岸的湖光山色,时时在变化,那些光影、水波都在他们的脸上有所反映,喜怒哀乐,丝丝入扣,他们一路紧追着人物的悲喜,好不容易,终于山长水远地走到了故事的尽头。可是,出戏就如同蝉蜕一样痛苦而艰难。

因为,他们曾经在身心中盛放过角色的人生处境,在其中淋漓尽致体验到的情感如此真实。虽然最终,都要从角色的影子里醒过来,但只要深深地投注了心力与情感,那就是存在的某一部分,无法告别。戏拍完之后,很长一段时间,他们的那种情绪状态,是不能前进,也不能后退,就停在那儿。有时要花一两个月,有时要花一两年,才能走得出来。

周迅演完《恋爱中的宝贝》,入戏太深,也受到了伤害,因为"宝贝"这个角色太狠、太极端了:一个精神病,最后剖腹自杀。出离角色,周迅花了整整一年的时间,"什么都不能干,就每天发呆,在家里放音乐,做家务,洗碗。就这样。"

梁朝伟演完《花样年华》之后,常常走过长街窄巷,在屋檐下躲雨,眼前都仿佛有一个旗袍女子婀娜走过。一次接受采访时他被问道,如果能把时光停住,最想停

留在哪个时候,梁朝伟毫不犹豫地说:"拍《花样年华》的那个时候!"像陈晓旭之于林黛玉这个角色,张国荣之于程蝶衣这个角色,某种程度上说,甚至此后余生,都是停留和缠绕的关系。与其说,他们在演戏给我们看,倒不如说,他们在演自己。

有些执念,有些停留。生活中也有许多人如这些演员一样,无法告别自己曾经的角色。江湖上已没了老炮儿的传说,世上也已没了江湖,老炮儿六爷还选择留在他单刀赴架的英雄八十年代。上海最后的老克勒,无论院墙外的世界如何变化,他们仍如同幽灵般固守着老式的"优雅生活",在巨大的客厅中开办着自己的home party,在步履蹒跚中翩翩起舞。他们都甘愿停留在过去的时光里,以一种独立自守的姿态离开当代地盘和大队人马去独自跋涉。

时光的河入海流,没有哪个港口,是永远的停留。如果停留太久,其实已是一种消耗。那些停留在某个时空、某个角色中的人,就被囚禁于此处了,从而关闭了通往新体验的感觉大门。时间永远长流,一刻不停。生命是不倒行的,也不与昨日一同停留。但人都有一颗心,遇到喜欢的自然会为之停留。忘了太不容易,所以不曾真的离去,有些执念,总是难以放下啊!

新世界从一个狂热神话中诞生

现代电影理论的宗师、新浪潮精神之父安德烈·巴赞在《电影是什么》一书中这样写道："电影的始作俑者，根本不是什么科学家或者企业家，而是耽于幻想的人，是那些狂热，有怪癖，不求名利的先驱者。电影就是从萦绕在这些人脑际的共同念头之中，即从一个神话中诞生出来的。"

我很认同这个观点。这个世界，是由那些渴望不可能的人推动的。他们狂热的脑际，酝酿激荡了一个神话，然后，一个新世界就这样被召唤而来、渐渐成形了。创造电影、发明飞机、第一颗人造卫星、第一台个人电脑，从载人登月到移动电话，从克隆羊到因特网，这些改变20世纪的重大发明与发现，无一例外都来自"耽于幻想的人"，"那些狂热，有怪癖，不求名利的先驱者"。这些人的全部的狂热和焦灼，都是从一个点上派生出来的，那个点就是敏感，就像一面旗被包围在辽阔的空间，对于远处风暴来临的极度敏感。那简直有着巨大的、无法抵御的能量，它引发了一场场没有尽头的燃烧，让投身于此的心灵激动而战栗。

你想想看，当一切还没有动静，门依然关闭着，窗子还没颤动，深深的故辙上，尘土厚重飞扬。先驱者就像一面风中猎猎舞动的旗帜，因认出了风暴而激动如大海。这些卓然独立的风旗，舒展开又跌回自己，又把自己抛出去，并且独个儿，置身在伟大的风暴里。当他们看过了美丽新世界，就回不去了。就像第三只眼睛打开

了,和世界的关系都不一样了。他们从此远离任何兴趣和关注,一心一意被这种狂热驱使。

记得科幻文学的创派宗师与代表人物威廉姆·吉布森说过,未来已经到来,只是分布不均匀而已。是的,总有一些人,能够最先认出新世界的风暴,而在大街小巷形形色色涌动的人群中,还有很多很多的人懵懂未觉,或者安于平庸,从不敢去做别人没有做过的事。想一想这个世界上先觉者所经历的打击和磨难,就不难理解这种不均匀。因为寂寞前驱,不为世人理解,别无选择,只能依凭自身的个体力量。因而,这些先驱者个人奋斗的意志力反而愈来愈顽强,心理承受能力在困境中得到极大提升,各种猛烈打击和磨难都不能摧毁他们狂热追求的决心。那些幻境和狂热,帮助他们忍受人生之苦。失去这些幻想,他们的人生就失去了对更高原则和价值观的恪守,失去了探索开拓所带来的狂热和亢奋状态。

新世界是从一个狂热的神话中诞生的。不仅是电影,不仅是电脑,不仅是登月计划,不仅是太空漫游,还有未来无数的人类文明创造。

一切都需要力量——需要一个点派生出来的力量——需要一种品质优异的种子,慢慢地伸出根须,深深地扎入,渐渐地开枝散叶;需要一颗搏动的心,带着巨大的狂热和焦躁,带着如此强烈的无限宏愿。

当代职场剧与职业女性画像

近年来有不少职场剧,从律师、检察官、谈判官,再到公关经理、翻译官、房产中介、心理分析师,国内职场剧把视角伸到了各个行业、各个领域。可惜的是,这些精心编排的职场故事,常常很难让观众满意,尤其很难令女性观众满意。一群穿着西装、踩着高跟鞋的俊男靓女,嘴里随便冒出几个专业名词,靠着天降的运气和外援获得成功,最后走上情感和事业的巅峰。看到我们这些上班族辛苦拼搏、惨烈内卷的事业,在屏幕里变成了这样 so easy 的模样,如此与现实脱节,实在令人心塞。

国内职场剧最大的问题,是不专业。我们经常能在国内的职场剧中,看到搞错专业知识的医生、乱扯法条的律师、没有法律常识的庭审现场。相比男性,职业女性被表现得更加不专业。在大多数的职场剧中,女主角往往只是因为一部剧需要一个女性角色而存在,推动剧情发展的通常都是男性角色,女性在职场上的过关打怪,通常靠的是背后男性力量的神助攻。不知道何时起,我发现所有国内职场剧里的职场女性,都有一个特点,女谈判官在谈恋爱,酒店大堂经理在谈恋爱,女医生还是在谈恋爱……职场风景没怎么展开,就落到了狗血的恋爱套路里。甭管男女主角是哪行哪业的精英,一旦开始谈恋爱,行业都成了幌子。这个就非常尴尬了,宫斗剧、偶像剧恋爱情节多也就算了,职场剧恋爱情节也很多,是不是不太科学了!须知,拎得清,一直是职场女强人的标准。恋爱是恋爱,工作是工作,绝不能混为一

谈,这才是真正职场人该有的表现啊!

不少职场剧还传递着这样一个信息:职业女性不仅要会搞事业,还得保持精致外表,这才叫完美。你看到那些一出场就光芒万丈的职场女性,她们没有从底层一步步走上来的艰辛,也没有任何与生俱来的弱点。其实,这些只是编剧眼中的职业女性。编剧们只把"职场"二字理解到了表象。穿着、仪表、谈吐只是"职业女性"的外在,高效、自律、谦逊和严谨才是她们的主要素质。但职场剧通常不讲这些真实的职场规则,而是打着职场的旗号,拼命摆姿势装酷,谈恋爱。女主一定要美得光芒四射惊心动魄。于是乎,职场剧呈现出一个个年轻飘逸纤瘦的符号化理想女性,这是盈利亿元的时装、化妆品和减肥工业对女性身体的建构和想象。这些消费文化的泛滥,导致许多屏幕前的女性观众,不由得对自己的身体不满,因屏幕里无瑕的女性形象而焦虑,甚至发展到嫌弃自己的身体。

为什么对于一个自食其力的职业女性,最迫切的,也是唯一要紧的,倒是先让自己变得好看起来?究竟什么样的社会文化在要求一个职业女性专业化的同时,还要生生地让她们将职场变成时装秀的T台?在真实世界中,除了某些行业有仪容仪表的相关要求,大多数硬核职业女性,根本没那么精致光彩。她们忙于工作,超负荷运转,穿着只求轻便简洁。加班加点的日子,靠点外卖续命,连续熬夜,这是常规操作,因此生活上难免顾此失彼。家长里短对职业女性而言常常意味着牵绊,所以她们的家不可能总是窗明几净、一尘不染,餐桌上不可能总有精致摆盘的花样菜式。她们要多头兼顾,职员、妻子、母亲,各种女性的身份在她们的身上并行不悖,但都算不上完美。她们在重压和困境里挣扎,但再疲惫不堪,也选择独自承担。她们有时候会很沮丧、很脆弱,但遇到事,依然推开依赖的肩膀,挺身向前。

英国女作家伍尔夫的《一间自己的房间》和波伏娃的《第二性》一样被奉为女性主义的经典著作,但凡谈到女性主义,都绕不开。其中有句广为流传的话,大概就是"A woman must have money and a room of her own if she is to write fiction."。女人要想写小说,必须有钱,再加一间自己的房间。这句话成为无数女性的人生灯塔,充满现实的力量,激励职业女性不断在艰难的处境中对抗前行,努力工作赚钱,拥有"自己的支票本",从而赢得独立和自由。自由总是有代价的,女

触摸这世界的美——电影笔记

性期待获得与男性对等的话语权和社会地位,那么,女性首先就应当把自己视为独立自主的个体,不能再永远活在婚姻这种制度行囊的包裹中进行自我蒙蔽,或是冀望在男性精英的庇护下,在职场上由其一路保驾护航,直冲人生巅峰。什么是职业女性?无论她们处在哪一个行业领域,都应该是能扛事、能应对、能肩负责任和重压的女性,她们具有反思能力和行动能力,牢牢地把生命的主导权把握在自己手中。许多影视剧往往把高管们描述得很焦虑,每天焦头烂额的样子。尤其女性,更是情绪化、脆弱化。而实际上,在真实生活中,职场上进入高阶的人,往往有一种焦虑绝缘体的感觉,因为他们会有很好的情绪管理和自我控制。大部分白领必须要靠自己的实力往前行,而且并不是所有的努力都可以获得对等的回报,不是所有人都可以成为精英。如果把职场剧当成职场进阶指南,恐怕离职场终点不远了。

什么时候国内的职场剧,能够多一份对职业女性的尊重?从整体大背景来看,社会分工决定了——保持精致外表,越来越不是女生必需的特质,更不是一个女人安身立命需要的本事。硬核职业女性,讲的还是职业贡献度和专业能力。如果一个女人,习惯自己当家作主,脑力非常够用,不仅能解决问题,还能用过剩的脑力消遣和自娱。损失一点本来就可有可无的外表精致怎么了?当然,这不代表我认为职业女性就应该蓬头垢面、满脸倦容,就像男性有爱洗头的也有不爱洗头的,实际上女性中也有爱化妆和不爱化妆的,这本就是一个个人习惯,我从不认为单一的标签可以完整定义每一个活得认真又努力的人。职业女性的成长之路,和外界厮杀,和自我撕扯,每一步都不容易,每一步都要靠自己的力量往前走。她们虽然也想被某个人爱着护着,但更想做一个独立的人。她们经常也会犯错、懊悔,但仍然不把每一步的选择权交给社会和他人,永远自己做出选择,自己承担后果。知性和坚韧才是新时代的女性美,职场剧编剧们的审美观,真的亟须跟上时代。

史诗级的世界观:星战与原力

从1977年首部科幻片《星球大战》开始,星战系列影片对于美国、对于全世界的影响力可谓空前绝后,一直持续到现在。对好莱坞而言,它以视觉特效、系列衍生的开发模式,创造了全新的"卖座大片"概念,拯救了当时走向衰退的好莱坞电影;对影迷而言,《星球大战》以史诗级的世界观设定,构筑起一个复杂而又充满现实主义的银河系,其宇宙产物设计的精细程度可以让人一再探索,永远不会腻味。对全球上百万星战迷来说,星球大战系列不是几部电影那么简单,它改变的是一种生活方式。通过角色扮演、时尚艺术创作、科技研发、对原力喋喋不休的学术讨论……粉丝们以不同的方式保持着"星球大战"的活力,不断增加着这个传奇的文化意义。

2015年可以说是一个充斥着电影续集作品的年份。随便数数就有《碟中谍5:神秘国度》《速度与激情7》,以及《奎迪》(洛奇系列第7部)。在这部《星球大战7:原力觉醒》中,作为承上启下,新作品的主角蕾伊说:"关丁以前发生的事有很多传言。"而原作主角之一的汉·索罗回答道:"是真的。全都是真的。黑暗面,绝地武士,全部都是真的。"这实际上是很有寓意的一幕。汉·索罗代表的是由伟大的正传三部曲相伴长大的第一批星战迷,而蕾伊则代表着受到前传三部曲以及各种周边产品所影响的年轻星战迷。当汉·索罗说出所有传言都是真的时,如同老星战

触|摸|这|世|界|的|美——电影笔记

迷与年轻的星战迷说,那些改变了他们生命的正传三部曲的辉煌的确是真真切切的。飞船鏖战、光剑比武、死星爆破、黑武士、暴风兵、弑星者,邪恶残暴的帝国,年轻无畏的绝地武士,正义与邪恶的一次次较量,交织成了太空史诗般的交响乐。人们喜爱的星球大战世界,繁复而又美丽,终于被重新展现在大家面前。那庞大自成一体的银河世界,有着如此令人着迷的光影之梦。

星战中的角色为什么都这么拼?因为有一种神秘原力。原力(the force),是星球大战系列电影作品中的核心概念,是卢卡斯创造的银河系所依托的哲学理念。原力是一种超自然的而又无处不在的神秘力量,它是散布在银河系中的神秘能量场。你可以用原力启动光剑,你可以通过原力隔空取物,你还可以通过原力以意念操控他人……你可以把它想象成《易经》里的"道"、《黄帝内经》里的"气"、《黑客帝国》里 Neo 的超能力。原力,给予绝地力量,同样也给予西斯力量,因为这是一种宇宙洪荒混沌之力,是绝地武士和西斯尊主两方追求和依靠的关键所在。它是所有生物创造的一个能量场,包围并渗透着我们,有着凝聚整个星系的能量。正义和邪恶都可以拥有原力,所以原力可以征服一切。一本名为《星球大战如何征服全宇宙》的书中引用了《道德经》中的"道之为物,惟恍惟惚"来阐释原力的出处。较为革新的绝地哲学,认为原力既不存在光明面,也不存在黑暗面。

在星球大战系列电影作品中,原力的功能是多种多样的。首先,原力只有很少一部分人有能力控制,主要是原力学习者——绝地武士、西斯武士。他们相信原力是生命能量的来源,他们这些具有天赋的人学习原力知识后能够感知并使用原力。横空出世的新主角蕾伊的设计,被很多观众批判跟卢克·天行者在《星球大战4:新希望》中的设定非常类似。他们同样有一个谜之背景,他们同样在一个类似沙漠的星球上生存,他们同样有相当强的原力,他们都是天生的原力敏感者,他们同样渴望踏上冒险的旅程,只是蕾伊直到电影的结尾才终于接受自己的身份,而卢克·天行者则早早进入了原力的世界。

蕾伊到底是谁?这是所有人都在问的问题。当然大多数观众倾向于她是卢克·天行者的女儿,这也是最合理的想法,毕竟对白都这么说了:"这是卢克的光剑,也是卢克父亲的光剑,现在它在向你召唤啊!"反正,在电影的最后,伴随着 The

Jedi Steps 这首让人感动的配乐,当蕾伊登上台阶终于见到消失已久的卢克·天行者的时候,她拿出了属于这位正传三部曲主角的光剑递到了他面前,这就像新一代把他们的作品拿给旧一代审视一样。她的表情也从一开始的疑惑、自我怀疑,在一个气势磅礴的全景式环绕镜头中,转变到最后两位绝地双峰并峙的凝视,原力觉醒的年轻的绝地女武士,表情坚定,信心十足。卢克·天行者,这个最后的绝地大师,带着在绝地学院找到的答案,凝视着世间最后一颗绝地种子递出的光剑,停滞了许久的命运齿轮发出"咔哒"一声,传承已经开始,原力之光照进这个位面。青春的原力闪电是这样辉煌,新一代星战女神终于来了。

这是承上启下的历史,从1977年卢卡斯推出首部《星球大战》开始至今,几十年时间如尘沙一般过去,事实变成故事,故事变成传说,传说变成神话,向来如此。不要说星战世界,我们现实生活中,30多年前的事情又有多少还以本来面目在世间流传(如果还没有完全湮没的话)?那些江湖中声名显赫的传奇前辈终于老了,他们的时代必须要递交给下一代。未来的星战历史注定将围绕新一代展开,我们的老朋友莱娅公主、卢克·天行者和汉·索罗、丘巴卡,不再闪耀于舞台的中心。了解、理解并接受新一代银河系英雄的过程也许不是那么轻松,但这是我们必须面对的真实世界。拯救银河系的历史重担即将落在一代陌生的、挣扎在世界边缘的青年人的肩上。看《星球大战:原力觉醒》就是见证银河系的新正史,如果有人问《星球大战:原力觉醒》是续集还是重启,我会回答说,是对前传三部曲《星球大战前传1:幽灵的威胁》《星球大战前传2:克隆人的进攻》《星球大战前传3:西斯的复仇》和正传三部曲《星球大战3:绝地归来》《星球大战4:新希望》《星球大战5:帝国反击战》的致敬与告别吧!这是星战世界最后的乡愁,也是新世界的壮丽曙光。人说重要的,不是你现在在哪里,而是你未来将要去哪里。

对原力的阐释,始终"道可道,非常道",全球星战迷争论不已。多年之后,后人将以什么样的方式谈论我们这样一个贴着"大众创业、万众创新"的标签,闹哄哄、喧哗嘈杂的时代。在永恒之物面前,它的闪耀或晦暗,欣喜或悲戚,其实都不具有什么更高的意义。对于永恒之物而言,它经历过令人激动的辉煌时刻,也目睹过令人揪心的陨落之殇。一些人曾如烟花般璀璨,另一些人则已没入失败的黑暗。但

触摸这世界的美——电影笔记

一些更有价值的东西,则永久地留了下来。有一些人凭借一股宇宙的洪荒之力,屡战屡败,屡败屡战。原力觉醒,觉醒的是那些隐于初心的理想,耽于庸常的不甘。那些初心,无关名利,有关信念。目标不是成功,而是忠于信仰。他们创造,因对更美好的事物怀有梦想。他们奋斗,是为支持一个更美好的世界。

原力在万物之间流转又包容一切、穿透一切,不会只在一代人身上创造历史机遇。一代代年轻人突破自我、寻求希望,只唱自己的歌。年轻人是有特权的,因为他血气方刚,因为他来日方长。在这个意义上,《星球大战:原力觉醒》的结局是完美的,当年轻人的冲劲,遇到前辈们的智慧,他们一起绽放的能量,不是代沟与争执,而是世代共享的火花。承前启后,共创未来。

从《星球大战》到《X战警》:进化的突变

"原力"(the force)是《星球大战》宇宙中所独有的,也是《星球大战》作品的核心设定。原力是一种超自然的而又无处不在的神秘力量,流动于所有的生命之内,是所有生物创造的一种能量场。原力与生物的联系媒介,是细胞内的一种被称为"纤原体"的微观生命。那些能利用原力的生物被称为原力敏感者。只有对原力敏感的生命体可以感知并运用原力,这类原力敏感者细胞内的纤原体含量特别高,他们通过训练就有可能成为具有强大能力的原力使用者。西斯或绝地都是原力使用者,区别只在对原力意志的感知和理解不同。原力敏感者有强有弱,缘于原力敏感者细胞内的纤原体含量的不同。那么,如何才能成为一名原力敏感者呢?原力敏感者存在于各类高级生命形式中,高密度的纤原体含量通常来自遗传,但也可能由某种突变造成。

星球大战系列中原力敏感者的设定,其实非常类似于漫威宇宙X战警系列的变种人,《X战警》中的变种人具有各式各样的能力,可谓是千变万化,这些能力逆天的变种人,还没有完全学会控制和最大限度地使用自己的能量,所以,其中有些人难以避免会堕入黑暗面,其拥有的极具破坏性的超能力,对整个地球和全人类构成了巨大的威胁。与此同时,正义的"X战警"方面,无论是力大无穷且身手敏捷的"野兽"还是背后生出双翼能自由飞翔的"天使",他们都将与恶人展开激烈的对抗。

触摸这世界的美——电影笔记

变种人生来异禀,可他们依然稚嫩,在黑暗中蹒跚,寻求他们的方向。自从人们发现他们的存在,他们就一直被投以恐惧、怀疑、憎恶的目光。聚焦于变种人,全世界的争论如火如荼:变种人会成为进化链上的下一个连接者,抑或只是争夺世界占有权的一种新人类?

虽然原力敏感者与变种人只是科幻电影的设定,但事实上,突变乃是进化的关键。基因突变在生物进化中具有重要意义,它是生物变异的根本来源,为生物进化提供了最初的原材料。

40亿年前寒武纪复杂生命的出现标志着地球历史独特的转折点。在那个时期,地球上忽然出现了有大脑、血管、眼睛和心脏的动物,它们进化速率之快超过任何已知的行星时期。若在寒武纪的物种大爆发中,最初的弱小脊椎动物没能幸存下来,则今天或许根本不会有脊椎动物,当然也就不会有人类。若一种不起眼的鱼类不在鱼鳍中长出骨头,则脊椎动物或许根本不可能登上陆地,当然也不会有人类。若没有一个像小行星撞地球这样的偶然事件导致恐龙的灭绝,则小小的哺乳动物可能根本没有机会主宰地球,更不会利用恐龙灭绝遗留下的生态空间,进化出多姿多彩的哺乳动物物种,也不会有人类。而若在大约500万年前非洲大草原的气候不变干燥,迫使南方古猿的祖先放弃森林生活下地直立行走,则所谓的人类也许不过是另一类猩猩。人与猿的一个重要区别是人的脑容量大,猿的脑容量小。若不是在大约240万年前,一种肌肉基因肌浆球蛋白丧失了能力,这种变化使限制猿脑容量增长的障碍被打破,从此猿的脑容量大增,则猿不可能进化为现代人类。

进化就是变化,进化无法产生永恒不变的实体。从进化角度来看,最接近人类本质的就是我们的DNA,但DNA分子承载的绝非永恒,而是突变。

进化并不是匀速平稳向前的,而是有时漫长停滞,有时突飞猛进的。我们现在正处于一个突变状态的环境之中,人类与物质世界的关系正在被重新确定,认知伦理正在破旧立新,天翻地覆的科学、哲学、社会大事件正在发生着。当人类的微观和宏观手段都大大拓展,肉眼所及的日常"现实"就必然被怀疑、被改写、被重构。毫无疑问,人类正处于一个历史的拐点,无论是政治、经济还是自然本身,都给出了详细的预兆与表征。地球的异动也许将不断考验人类的极限,人类本身的科技变

革又让这个社会充满了勃发的能量。

　　历史洪流裹挟着你我,大概都能感受到,因为一枚棋子出乎意料地改变(宏观还是微观？造成突变的原因从来说不清楚,这也许是个难解之谜),地球文明的这一盘棋面忽然间已风云突变。我们所处的时代是突变的时代,它将在后代的历史书上留下浓墨重彩的一笔。

《三体》世界观与蝗虫隐喻[①]

早在 2016 年 1 月 14 日,电影《三体》就发布了"虫子"版静态海报和特别制作的 H5 版海报,这是电影《三体》发布的第三款官方海报,与之前发布的先导版、概念版海报构成本片的第一个海报系列。"虫子"版海报以蝗虫为主要元素,画面前景是一只巨大的蝗虫匍匐在树叶上,后方密密麻麻的蝗虫大军构成末日般的蝗灾场景。对熟悉原著的粉丝来说,"蝗虫"是三体世界观的重要隐喻。

在三体世界的太空舰队到达地球所在行星系的四百年里,为了避免地球的技术大爆炸超过三体,三体世界给地球发送了智子(智能微观粒子),扰乱加速器工作,使人类无法探索物质深层次结构,进而实现锁死地球的科学及技术发展。基础研究已经进行不下去了,科学家们基本陷入绝望中。《三体》中写道,科学家汪淼眼前出现幽灵倒计时并看见宇宙闪烁,后来得知是"智子"在视网膜上打印数字,智子可以进行通信、侦查、干扰粒子高能加速器等各种工作,汪淼完全崩溃了。知道三体危机后,警官史强带科学家丁仪和汪淼到华北平原看蝗虫,希望重塑二人的信心。当三人来到麦田时,他们看到田野被厚厚的一层蝗虫覆盖了,像沙尘暴一样,每根麦秆上都爬了好几只,地面上,更多的蝗虫在蠕动着,看上去像是一种黏稠的

[①] 本文写于 2017 年。

液体。

史强向两位借酒消愁、醉醺醺的科学家提出了一个问题:"是地球人与三体人的技术水平差距大呢,还是蝗虫与咱们人的技术水平差距大?"这个问题像一瓶冷水泼在两名醉汉科学家头上,他们盯着面前成堆的蝗虫,表情渐渐凝重起来。虫子的技术与人类的技术差距,远大于人类文明与三体文明的差距。人类竭尽全力消灭虫子,用尽了各种方法,然而这场漫长的战争伴随着整个人类文明,现在仍然胜负未定,虫子并没有灭绝,它们照样傲行于天地之间,它们的数量也并不比人类出现前少。《三体》中写太阳被一小片黑云遮住了,在大地上投下一团移动的阴影。这不是普通的云,是刚刚到来的一大群蝗虫,它们很快开始在附近的田野上降落。"三个人沐浴在生命的暴雨之中,感受着地球生命的尊严。丁仪和汪淼把手中拎着的两瓶酒徐徐洒到脚下的华北平原上,这是敬虫子的。"

这就是《三体》"虫子"版海报的出处。

88万字的《三体》由"地球往事""黑暗森林""死神永生"三部曲构成,刘慈欣以超凡的想象力、高度现实主义的笔法揭示了人类和宇宙的最终归宿。小说以我们熟悉又陌生的1967年的故事为开端,慢慢拉开地球文明、外星文明、宇宙文明的序幕,再到地球和人类灭亡、太阳系灭亡、宇宙灭亡的时间尽头,涵盖了时间和空间的终极奥秘,以宇宙为棋盘、以人类和星球为棋子,以恢宏的尺度讲述了一个跨越几百亿年的宏大博弈。

《三体》三部曲的可读性,源于硬科幻作家大刘(刘慈欣)构造了一个"真实"的世界。在那个由技术运转起来的近未来时代,无处不在的高技术提供了很大程度的真实感。量子通信和智子,核聚变发动机,太空电梯,深海状态,人体冷冻,降维打击,二向箔,光速飞船,环日对撞机和曲率引擎,流浪宇宙和龟缩黑域……以目前人类的技术爆炸和增长速度,如果文明真能延续下去,它必然无限制地扩大自己的尺度,成为巨大的宏观文明,必然走向太空,成为星系文明。而在真正的宇宙文明中,不同种族之间的生物学差异可能达到门甚至界一级,文化上的差异更是不可想象,文明之间的彼此猜疑和攻击清理,几乎是不可避免的。当真正的星际战争打响之时,地球文明直达末日之战,结果会是如何呢?

触摸这世界的美——电影笔记

"我需要一块二向箔,清理用。"歌者对长老说。

"给。"长老立刻给了歌者一块。

…… ……

歌声中,歌者用力场触角拿起二向箔,漫不经心地把它掷向弹星者。

这就是《三体》写的人类文明乃至整个太阳系的终结,整个三维宇宙毁灭进程的一个小节。歌者所属文明的真正名称并不是歌者文明,歌者只是该文明的一个地位低下的清理者的绰号,因为他在毁灭整个太阳系的时候,还在唱着一首古谣曲,降维打击一个低熵体小星系,甚至不耽误他唱歌。虽然对于地球文明与三体文明来说,歌者是不可战胜的神,但是歌者不过是宇宙战争中微不足道的一粒灰尘,渺小到没有自己的名字,他每天的工作,就是发现那些不小心暴露的文明并清理掉它。歌者作为清理者,本身的防御能力在神级文明面前,虽然不是零,但接近于零。歌者文明在更高一级的神级文明面前,也是虫子。

刘慈欣以冷酷的现实主义立场,写出了现在人类文明的精神状态、政治体系、思想方式。人类根本没法应对外星文明入侵的灭顶之灾,大灾难来了,所有人会死,而且死得毫无尊严。人类文明不过如虫子一样,虫子一思考,人类就发笑;人类一思考,上帝就发笑。不过,在对人类暗黑未来的悲观中,刘慈欣仍保留了一丝理想主义的信念。在高度发达的地外宇宙科技文明面前,人类文明十足幼稚和脆弱,人类仿佛蝗虫一般。但表面上绝望的巨大差距,却也蕴含着一线生机。千百年来,人们费尽心力灭绝蝗虫,可是蝗虫却能生生不息。在《三体》的结局中,人类文明在二向箔抵达太阳系时,有极少数人乘坐飞船逃离,在茫茫宇宙中建立起一个流浪社会。或许他们会在新的星球上重建人类文明。或许他们会得到云天明和三体文明残像的馈赠,进入一个泡状微型宇宙,继续他们的封闭生活,正如那些在强大的扑杀之下,零星逃窜幸存的小小虫子。

即使在外星高级文明面前,地球文明仅仅如我们每天打扫桌子时顺手抹走的一粒灰尘般卑微,但我们依然要日日和灰尘战斗。即使人类千百年来竭尽全力消灭虫子,用尽各种毒剂,用飞机喷洒,引进和培养它们的天敌,搜寻并毁掉它们的卵,用基因改造使它们绝育;用火烧它们,用水淹它们,每个家庭都有对付它们的灭

害灵,每个办公桌下都有像苍蝇拍这种击杀它们的武器……但虫子依然生生不息,人类的疯狂扑杀,从未成功地彻底消灭虫子。科技文明的差距,并不代表生存能力的差距。因此,我们有希望赢。这真正让人在彻底绝望后,感到一丝振奋。也许,虫子从来就没有被真正战胜过。或者换句话说,你可以战胜虫子本身,但无法战胜虫子试图生生不息的梦想。这就是刘慈欣对人类文明做出的深刻洞察。即使未来地球文明要面对无数星际间的磅礴交锋,即使我们是如此自不量力的低熵体,遵循黑暗森林法则的宇宙,黑暗遍布危机重重,但根据进化论观点,能够存在下来的并不是最强大的生命体,而往往是最能适应环境、求生意志最强的生命体。在星际战争中,地球文明不一定只有毁灭一条路,只能往事随风。

我想"虫子"版海报正是希望以深刻而悲壮的寓意,呈现原著中宏大的世界观。仔细看,在海报的下方,正是《三体》第一部"地球往事"中的两位故事角色,科学家汪淼和警察史强。上文中已讲过"蝗虫"隐喻的出处。如果我处于《三体》的故事情境中,我想我也会是"拯救派",从不放弃最后一丝希望。

记得以前看过一部好莱坞电影《黑衣人》,影片结尾时镜头不断拉开,从管理局的门前拉出地球,太阳系,银河系,最后看见我们以为广袤无垠的宇宙,不过是外星人手指前一个小小的玻璃球,被像玩具似的摆弄着。虽然这跟剧情没有多大关系,本身只是导演在玩弄手法,但这个恢宏的宇宙尺度的结尾,罢如江海凝清光,雄鸡一声天下白,令观者醍醐灌顶,大彻大悟。佛经云一碗水有八万四千虫,人身有八万虫,每一种生物,哪怕一只虫子,也代表着一段数以千万年计的古老历史。虫子体内还有无数的细菌,亦带着各自的历史与生存的目的。看似一个渺小的生命,却是一个世界嵌着一个世界,岂不是一个宇宙?从这个意义上说,茫茫宇宙也是由无数虫子构成的。

虽然目前已有《三体》动画和电视连续剧,但我还是非常期待大银幕上的《三体》震撼上映。2015年5月21日,西安交通大学"学而讲坛"曾邀请大刘(刘慈欣)出关,借中山大学天体物理学家李淼同来西安,共话《三体》与物理学。作为此次活动的承办者,我不仅有大刘(刘慈欣)的亲笔签名,还与他拍了不少合影。2015年8月,刘慈欣凭借科幻小说《三体》拿下有"科幻界诺贝尔奖"之称的"雨果奖"。由此,

中国科幻小说从他的笔下走出国门,登上世界科幻文坛之巅。其实,在被科幻文坛最高荣誉所公认之前,《三体》就已在中国成为突破文学价值的现象级作品。期待《三体》大电影早日上映,作为虫子的我,作为三体铁粉的我,一定第一时间去观影,并且一看再看。

作为类型片的妖神电影

《花千骨》是近年来出品的一部制作精良、浩瀚壮丽的古装电视剧,故事丝丝入扣,让人欲罢不能,在我的家乡广西各地实景拍摄而成。重峦叠嶂、群山巍峨的长留仙山,东方水墨风格浓郁,画面大气磅礴。这让我想起多年前那部经典的妖神电影《青蛇》,超凡而孤高、冰凉而淡漠的白子画,类似于法海,而善良多情、敢爱敢恨、最终洪荒之力大释放的花千骨,如同白蛇与青蛇的合体。白子画一生不负长留,不负六界,不负众生,不负任何人,唯独负了自己一世韶光。花千骨由最初一个纯真的小女孩,后期变身成为霸气十足的妖神,如同入世历劫、领悟情为何物的白蛇、青蛇。

在1993年公映的徐克电影《青蛇》中,王祖贤饰演的白蛇将蛇妖气质展现得淋漓尽致,温柔的一面,直接的一面,果断的一面,加起来绘制成一个完美的白素贞形象。与白素贞不同的是,小青的人格更为饱满,而主演张曼玉将这一条可爱、天真、敢做敢恨的蛇妖饰演得如魂魄附体。白蛇妖媚多情,深知自己的立场和愿景,而只有五百年法力的青蛇,懵懂、天真、俏皮又任性,她是脱俗的,不知道什么是爱情,仅仅跟随着温度和气味,想要什么就去索取,爱了就要得到,恨了就去跺脚,完全浑朴未凿。

一开始看银幕中的白衣女子和青衣女子,很有点受不了那种忸怩作态、妖孽横

触摸这世界的美——电影笔记

生的小女子姿态,但耐心听到那俩小女子扭完说了一句:"人类就是这样走路生活的,做人怎么那么麻烦啊!"不由得脊背一凉,其实,我喜欢的一直是这些在骨子里口无遮拦、随心所欲而不矫情的人。白蛇,只是在西湖边上邂逅一个面目模糊的男子,他款款有礼地说:"我姓许,读书人。"她于是就不计后果红尘追随,为他摘得一朵花儿头上戴,任凭呼风唤雨,爱到凄凉。我疑惑,千年道行如她,又怎看不出世人的愚昧丑陋?这人间并非仅仅妖怪横行,它已腐坏得不值得托付一生。小青不屑一顾地问姐姐:"你一千年的道行,我五百年的道行,只陪他一个人玩,值得吗?"她美丽又娇纵,但不知道自己想要的到底是什么。

确切地说,白蛇是聪明的,她要的是一个实实在在过日子的男子,贪恋的是那些人世的小小温暖,那个眉目健朗的法海不是她所能掌控的,只能给予盛大的幻觉,远远地被排斥于生活之外,根本没有凡人的情感。修炼一千年和五百年的区别是,谁能早一点看穿,原来到最后陪在身边的那个男人叫许仙,他有一张平淡的脸和一颗善良的心。所以女子大概可以分成两类状态:修炼成和修炼中。《花千骨》的结局,三魂七魄散去后只留下一魄的花千骨,被杀阡陌送入轮回,但只成为一位傻傻的姑娘,白子画在为爱人离世癫狂 200 年后,重新找到已变得无比简单的她,在青山绿水间平静安然地度过这一世。

《青蛇》是徐克拍得最美的一部影片,是那年最烈的酒,我曾经认真醉过,沉浸不醒。那部妖神电影色彩艳丽浓烈,迷离梦幻的灯光照得演员张曼玉的笑容如满月,凄丽悠扬的音乐衬得演员王祖贤的泪眼如诗如画。如此妖娆的两条蛇精,一青一白,顾自开放,美得仿佛不属于这世上。这样的妖异的美,直教凡夫俗子看得眼直。连人佛合一的法海都躲不过,许仙一个庸庸碌碌的书生,如何逃得过。白蛇和青蛇这两个角色骨子里就透着媚气,一个是"朱门旁惨白的余灰,一个是树顶青翠欲滴爽脆刮辣的嫩叶子;一个是白子柜中闷绿的山草药,一个是抬尽了头方见天际皑皑飘飞柔情万缕新雪花"。妖、人、神,短命的、参透的、执迷的、多变的,为的都是一个情字,关乎轮回,关乎于欲。留人间多少爱,应浮生千重变。落花辞枝,夕阳欲沉,裂帛一声,凄入秋心。

一条蛇仙,在峨眉山修炼得道,法术高强,修行千年,终于做得一世人,清明细

雨断桥伞下会,以身相许配。然而,雷峰塔下情尽缘灭灰飞,鸳鸯梦破碎,水漫金山触犯天规,苍生无辜受牵累,背负一世骂名来赎罪。

金山寺主持大师法海,拥有强大的法力,本着替天行道、降妖除魔的职责拯救天下苍生,在追剿青、白二蛇的途中目睹白蛇产子,致使多年修炼建立的信仰和原则土崩瓦解,他接过人蛇之子的同时,似乎也接过了人间有爱的证据。心知闯不过情关,道行已丧,他流下了一滴佛的眼泪。

白素贞和小青,一个修炼一千年,一个修炼五百年,来世间一场,只为了做"人",到头来发现人世间的真情,尚不如妖。人最无情,妖反而执着。充满了整部电影的妩媚眼波,如同那漫天洪水一般,荡得人心惶惶,像是随时会决堤。问世间情为何物?那些最傻的人,才是看得最透的。春城无处不飞花,寒食东风御柳斜。看过烟雨中微湿的杭州,才明白为什么故事中最初的诱惑要放在那里。细雨中烟波浩渺的西湖,白蛇轻薄的春衫被打湿,当她柳腰款款,十指纤纤,撑一柄伞递到眼前……"若他不来,只不过损失一柄伞,若他来了,得损失一生"。烟雨的西湖,水色流音,乱花飞舞。

这就是神、妖、人之间的情欲纠葛,作为类型片的妖神影视,有跨界的虐情,未了的因果,天意的渺茫无穷,还有各种玄幻特效,展现着三界造化之中错综复杂的故事。那神秘瑰丽的妖灵世界,吸引着人们去求索、去追问,展开一个世界和另一个世界的对话。

影视中那些妖精般的女子

有一段时间喜欢读冯唐的文字,他像唐朝胡人,天高地迥,开挂人生。文字妖孽,性命直见,和尚打伞,无法无天,从来不好好说话,横冲直撞,显出北方少数民族爽气的个性,带给人一种难以抵制的阅读快感。这么一个人中怪物,怎么论说女人的呢?确实是妙语连珠。什么女人的美丽武器库里有三把婉转温柔的刀:第一把刀是形容,"形容曼妙"的"形容",第二把刀是权势,第三把刀是态度,"媚态入骨"的"态","气度销魂"的"度"。既然是刀,就都能手起刀落,让人心旌动摇,魂牵梦萦,但是,形容不如权势,权势不如态度。而"足以移人"的态度最为强大,态度是性灵,是"只缘感君一回顾,至今思君朝与暮",是"临去时秋波那一转",是魅不可挡的"妖精"。"妖精不常出现,如果你运气好,十来年一次吧。和妖精一起来的,往往是爱情"。这就是冯唐对于"妖精"的描述。

"妖精"这个词,给人的感觉太过于轻浮,但仔细回味,却能深深地体会到潜藏在词中的女人香。

在我心中,影视中深具"妖精"气质的女子,细数起来真是不多。

如张曼玉,她的身上融合了狐狸与猫的妖(《青蛇》)与媚(《龙门客栈》)的双重气质,典型的美狐相貌,又有猫的慵懒与神秘气质。她的媚有鲜明的东方色彩,那就是狐狸精的媚,是一种神秘的撩人之气。徐克说张曼玉:"她朴素清雅,但骨子里

面藏着妖娆。"

如王祖贤,她不是演技最好的演员,但她演的狐狸精小倩和蛇精白素贞至今仍是香港电影中的经典形象。她最大的特点,是拥有勾魂摄魄的眼神,当被她脉脉凝望,如同一阵细雨洒落心底,那感觉如此神秘。一贯刻薄的亦舒曾经这样说她:"杂乱无序的大厅中忽出现一个被众人簇拥的女子,长发褐眼,白肤胜雪,一袭略微收身的黑衣,越发显得该女子蜂腰鹤腿,仅只几秒钟,艳惊所有行人……"

如周迅,不管以哪个角色出现在银幕上,总给人一种精灵入凡间的感觉。她那古灵精怪的气质像是来自另一个空间的元素,只独属于她,不可被模仿,更不能被代替。《画皮》里的周迅显然妖性不够,但是她的狐媚是充满灵性的。她的身材相貌都不是绝顶,但是她散发的光芒,很耀眼。她身体单薄,娇小到像一个未曾发育成熟的孩子,一副天真清纯的相貌和我见犹怜的表情,让人一看见就想要照顾她,最能激发男人的保护欲望与拯救的野心。时光荏苒,如今已年近半百的周迅,依旧还是那个大眼睛的灵动少女,具有挥之不去的强烈的精灵感。

如杨丽萍,自然的女儿,东方的孔雀公主,舞蹈艺术的精灵,灵动飞扬,如梦似幻,一舞倾人城,再舞倾人国。她演"春雨",自己就是晶莹的雨水;她演"瑞雪",自己就是轻盈洁白的飘飘雪花;她演"两棵树",自己就化身为树,玉立婷婷,枝叶扶苏,血液里都涌动着馨香的清泉。舞台上,她是美轮美奂的舞神,舞出高远超绝的圣境,净化、升华观众的灵魂。杨丽萍已经不年轻了,但当她在舞台上出现的时候,我们就忘记了她的年龄,因为台上就是一只孔雀,一只极富审美内涵的孔雀。她袅娜纤细的身体,仍然极其柔软,而又柔中有刚,具有令人惊奇的力度。她长久地被铭刻在我们的心底,感动着我们需要安慰的心灵。当杨丽萍出演张纪中版《射雕英雄传》时,观众纷纷感叹,张纪中果然没有看错人,杨丽萍把梅超风诠释得极其唯美,美得凄厉,美得哀婉,令人叹息。尤其是她鬼魅的长发,以及魔幻凌厉的"九阴白骨爪",给大家留下了深刻的印象,连金庸先生都对她赞不绝口。而杨丽萍饰演的梅超风,也被人们誉为是最接近原版,且最美的一个。个中原因,不仅因为杨丽萍是舞蹈家,其手部动作极具表现力,而且因为她自内而外散发出的气质,冷冷的眼神,身上的清冷神秘之感,也无比贴近梅超风这个角色。

触摸这世界的美——电影笔记

"妖精"一族的特质无非就是:生命非常脆弱,但魔法力量却极其强大。也许她拥有的武器,不过是瘦削的双肩和一副勾魂摄魄的小锁骨,其令人销魂的程度,足以令人的目光到此为止,忘却了再往下探的念想。也许是一双令人心仪的玉手,那双手,不论是弹琴,还是采莲,还是为你削上一颗红苹果,都会让人感觉到心尖尖上有一只小蚂蚁在慢慢地蠕动。也许在无辜的清澈眼神中,总带着某种受伤的味道,也许在豆蔻初开的年纪,她的青春曾被浪子的刀锋划过,因此她叛逆,她绝望,她自暴自弃,但不驯的神情之下,隐隐约约仍葆有那份天真,她黑白分明的眼眸在暗夜里清亮如星。这些特质也许是把捉不定的,但正因其捉摸不透,所以更显诱人。

然而一个"妖精"的内心世界,却是凡夫俗子们所难以触及的,在她们貌似孱弱的外表之下,埋藏着惊人的破坏力。在《画皮》和《听风者》中,爱上"妖精"的男人们全都被刺瞎了眼睛——显然对妖精"救赎"是要付出巨大的代价的,若是没有强大的内心,男人,尤其是年轻的男人,根本经受不住"妖精"式的洗礼,最终也只落得个叶公好龙的下场,不是不得近身,但近了身却又搓手揉掌,不知究竟要以怎样的言语和姿态面对她?面对妖精般的女子,谄媚纵然无效,但狂暴一样达不到目的,她那样受伤地浅笑着,带着一贯的自虐和揶揄,于是让人不能靠近,也不能放弃,直到在其中耗尽了全部的力气……

春风荡漾,柳丝飘拂,月光润湿了夜色,大地的精灵缓缓起舞,轻柔地掠过脸颊,到底是风还是雾?生命如梦,涓涓流出,如同那花、那叶和那树。

当苦难到来时,音乐能够做什么

一直记得电影《泰坦尼克号》中的最后一幕,船身开始剧烈倾斜,但那几位提琴手仍在甲板上奏着音乐,因为那最后一曲是生还者和落难者的告别,也是落难者面对自己命运的终极时刻。

这个片断是写实的,有泰坦尼克号生还者的真实记录来证明。道腾夫人是当时的生还者之一,她像许多其他的女士一般,被强迫与丈夫分离,她永远不会忘记"当救生艇的船员正疯狂地把我们划离泰坦尼克号,并把四个小艇绑在一起时,我站了起来,看到船正在往下沉,而船上的提琴手们仍然奏着 *Nearer My God To Thee*"这个画面。她就是在这首中文名为《更近我主》的赞美诗中与她的丈夫告了别,看着泰坦尼克号沉没在巨大的冰山旁。那是一首在英国与北美地区广为流行的赞美诗,歌词诞生于19世纪,"更加与主接近,更加接近/ 纵使在十字架,高举我身/ 我心依然歌咏,更加与主接近/ 虽在旷野远行,红日西沉/ 黑暗笼罩我身,依石而枕/ 梦里依旧追寻,更加与主接近/ 忽有阶梯显现,上达天庭/ 生蒙主所赐,慈悲充盈……"詹姆斯·霍德森在《赞美诗研究》中对《更近我主》的评语是:这是一首心灵之歌,适合孤寂而忧伤的地方。先后有三位作曲家为这首"心灵之歌"谱曲:戴可、梅森和沙利文。没有人能够确定泰坦尼克号上演奏的究竟是哪一个版本。

苦难是永恒的。每个时代都有其各自的苦难。当苦难到来的时候,音乐能够

做什么？不过为了能在面对苦难时，不至于手足无措，不堪一击；为了在苦难面前也能够保持最后的尊严。

在伟大的电影《肖申克的救赎》中，男主人公安迪在监狱里，次次被折磨得遍体鳞伤，尽管他经历了如此多的黑暗和折磨，但他从未忘记自己的信仰和希望。他不厌其烦地给州政府写信，并在几年后得到了回应——州政府向肖申克捐赠了图书、唱机，甚至史无前例的监狱图书基金，捐赠唱片中有《费加罗的婚礼》。为了让所有的铁堡囚徒感受一下古典音乐，安迪不顾一切地在监狱的喇叭里放出了也许是肖申克的第一支歌曲。当镜头缓缓划过正在广场上放风的犯人们和狱警们，所有人被这恍如隔世的声音震撼了——人们抬头望着碧蓝无垠的天空，美好的情愫随美妙的音韵四处飘荡，镜头缓缓升起、摇过，芸芸众生就在广场上抬头仰望，那么专注，那么深情，没有十恶不赦的罪犯，没有暴虐无行的狱警，人们复归平等与和睦，人们找到生命存在的极致和本源。

这是莫扎特创作的著名喜歌剧《费加罗的婚礼》中的第三幕，伯爵夫人和苏珊娜的二重唱《晚风轻轻吹过树林》，当安迪那天在狱警办公室播放的时候，这支歌曲就不再仅仅是一部喜歌剧了，它蜕变成了沉重枷锁中冲出的自由之翼，黑暗噩梦里闪烁的希望之光。圣洁高亢的花腔女高音穿云裂帛，无法用言语描述的美感，那些翱翔九霄云外的歌声，将失意囚徒们带向久违的梦境，犹如美丽的小鸟飞越铁窗，石壁荡然无存。就在那一瞬间，在高耸入云的歌声中，肖申克监狱的囚徒们仿佛重获自由，哪怕获得自由的感觉，只如一个飞掠而过的闪光。

在肖申克漫长的监禁生涯中，真正囚禁的并不是监狱的高墙，而是被肖申克渐渐打磨、锻造得失去了自我的内心，失去了正常人对生命本质的欲求，那些真正支持人们度过困境的情感支柱，比如说对生活的热情、梦想以及希望。所以，暴政下，铁窗内，苦难的废墟上，我们需要音乐帮人们积极迎接新的一天，对生活有更乐观的选择；我们需要音乐治疗伤痛，在人与人之间传递和平与友爱。这是一种人类超越困境的追求——在丑恶、疯狂、愚顽、恐怖主义，与美、创造和文雅之间追求平衡——甚至让美好的一面战胜丑陋那一面的追求。当周遭一片幽暗与愚昧，艺术依然鼓励人们，去分享希望、执着、奉献，去打破地域的、种族的、国家的、人心之间

的界限和壁垒。

　　人类的音乐,从来没有扭转过一把匕首的方向,也没有阻止过一辆坦克的行进,但人类艺术所凝聚的那种源远流长的力量,肯定比一把匕首、一辆坦克要强。在人类的暴戾、粗鄙、轻信、妄执一念甚至无穷尽的流血冲突中,艺术是一种无用的有用,然而,它的力量是带有超越性的。艺术解决人类自己内心的困扰和困惑,它是一种自我治疗,能改善和修复心灵。穿越苦难,穿越战争,音乐应当继续存在,莫扎特、柏辽兹、圣-桑、德彪西、拉威尔、比才……这一个个闪光的名字应当继续存在。美好是对野蛮的抗争,音乐与人类的尊严同在。当音乐静静在空气中流淌时,时间凝固,没有战争,没有流血,这一刻只有音乐。

　　哪里比希特勒统治下的德国更需要贝多芬?哪里比被炸弹摧残的土地更需要莫扎特?肖申克的救赎主,是希望,救赎的,也是希望!安迪说:那是一种内在的东西,他们到达不了,也无法触及的,那是你的。《肖申克的救赎》里面有很多经典的台词,我最喜欢这一句:

Hope is a good thing, maybe the best of things, and no good thing ever dies.

希望是美好的,也许是最美好的东西,所以美好的事物绝不会消逝。

是的,希望是美好的,永远不能失去希望。

穿越作为文化符号流行的时代

这些年有一个流行词叫"穿越",泛滥于网络小说、绘本动漫、影视网剧及朋友圈游戏。在穿越作为一种文化符号流行的时代,人们都会忍不住在微信上做做那种"穿越回去你会是谁"的游戏,然后,我们单向度的狭窄人生,好像一下子变得宽敞明亮起来,选择丰富而妖娆。我们的人生可以拥有另一种可能性,有《三国演义》《水浒传》《甄嬛传》,有《宫锁沉香》,也有《红楼梦》,各种性格、各种奇情异恋、各种命运各异的世界,在我们面前拉开大幕。秦汉魏晋隋,唐宋元明清,我们似乎可以像点菜一样打开菜单,任意选择我们最想生活的历史时空。不同的历史时期、时代气质,可以满足我们对于理想抱负、文化、权力、异趣和爱情的不同想象,轻盈地穿越活泼、沉静、刚烈、贤惠、冷静、温暖等多种角色。

近年来的穿越电影,情节大多是青春再来一场,穿越回去,重新认识了当初和现在的自己。比如《我的少女时代》是回到20世纪90年代,回到刘德华风靡华人圈的时代,自己依然勇敢无畏的年代,《夏洛特烦恼》穿越回到了1997年,《港囧》也是财大气粗的中年男人一直回想自己青涩的20世纪90年代的那个未完成的初恋之吻。这种回望纯真年代的软调怀旧电影,与充满科学元素、大胆想象的西方科幻电影《星际穿越》相比,只能说是小清新、小粉红,根本不可同日而语。《星际穿越》这部电影基于理论物理学家索恩的"黑洞理论",探索时间旅行的潜在可能性,"我

们几乎才刚刚起航,我们最伟大的成就绝不会属于过去,我们的命运横亘于头顶的未来"。西方的穿越朝向未来,中国的穿越回到过去。

真想给中国那些整日沉溺于穿越、重生小说,幻想草根上位的青年们泼一头冷水。谁说穿越回去就一定能够得遂心愿的?想说一部大家熟悉的中国经典的穿越电影。

在香港电影《胭脂扣》中,石塘咀名妓如花与纨绔子弟十二少私订终身,由于身份悬殊,他们的结合遭到众人极力反对,无奈之下,他们以胭脂扣定情,一起吞鸦片殉情。然而,如花未能在地府看到自己的爱人,便到阳间寻找,才得知十二少未死偷生。当美貌如初的她穿越时空寻来时,他已是垂垂老朽,当她决绝离去时,他才撕心裂肺地呼唤,眼神空洞,老泪纵横。影片结尾,当苦苦寻觅的如花,把戴了五十三年的胭脂扣送还到潦倒不堪的十二少手中,了断前缘,潸然离去时,十二少颤颤巍巍地奔出,满带懊悔与无奈,撕心裂肺地哭号:"如花,如花,原谅我……"承诺是不能轻易给出的,因为你可以"誓言幻作烟云字",可是另一个人会记得,会心心念念等着你兑现承诺。有些人口中的海枯石烂,只是随便唱唱的歌,承诺常常像蝴蝶,美丽地盘旋一阵,然后就不见了。等待一个人,要有多漫长,为了唤醒那个人在风中的承诺,如花穿越阴阳两界找她的负情郎。如花的坚定痴情、十二少的懦弱多情,每次看到这我都会忍不住哭得一塌糊涂。"负情是你的名字,错付千般相思,情像水向东逝去,痴心枉倾注,愿那天未曾遇"。再忆十二少为如花写的对联:"如梦如幻月,若即若离花",即是写她也是写他,爱情的虚幻如此美好又凄迷。50年弹指一挥间,从旧年月走到现世的如花,依旧慢慢抬手以绢拭脸,依旧如风摆杨柳一般走路,她在陌生的年代如幽魂般游荡,除了十二少,她不关心其他,那诡异的电器,鳞次栉比的钢筋怪物,她不置可否,眼中只有十二少,然后眼睁睁地看到人面变异,看到世事遗憾,看到爱与人性的脆弱破碎。

往日石塘咀烟花巷一段风流韵事,从旧约烟云逝,倒似是故人来,这部电影以粤曲、胭脂、戏子、鸦片成就一个时代的鸳鸯蝴蝶梦。影片运用时空交错,从19世纪80年代去观察19世纪30年代的生死恋,把现在与过去、回忆与联想、幻觉和现实巧妙地组接在一起,如此契合我找寻民国时期香港的心怀。有时觉得,《胭脂扣》

中"十二少"这个角色,李碧华写出了张爱玲旧上海小说的某种质感,那是一个多情又薄情的公子形象,而张国荣在电影《胭脂扣》中,呼吸领会,入戏太深,让其成长的底色融入角色,单纯与萌蘖交杂,羸弱和浮华共存。1993年,与张国荣同样出名的成龙、周润发等人纷纷开始闯荡好莱坞,张国荣却逆潮流而行,主动请缨陈凯歌,接拍《霸王别姬》这部以京剧为背景的电影。他也成了香港娱乐圈最早北上的人,不再啃老本死守香港小阵营,而是找出路、拥抱内地新世界。这样的选择已不能用明智或胆识来判断,只能说,命中注定。

我觉得张国荣本人是真正的香港之子,他身上有香港在回归之前那种漂浮、杂错、六洋四土的半吊子,有香港独有的那种决绝出奔的罗曼蒂克的气息,有一个大时代天翻地覆之前最先感知的敏感性,他眉目如画,生不逢时,他性格阴柔而又带有自恋倾向,他决意北上,回归母国。他真的是如此"香港",生前身后,如香港一样有着文化的杂糅气质、历史的穿越之感。

也许一切穿越都是为了回归。宇宙的一切,究其本质,都是一种粒子的运动。在生命微粒的永劫流转中,我们身在尘土,我们身在苍穹,我们正值新生,我们也正在凋零。

我们人生中的每一天,都在穿越时空,我们能做的就是尽其所能……

电影中的时间零与子弹时间

什么是时间零呢？小说家卡尔维诺这样解释他的时间理念：例如这样说吧，一个猎手去森林狩猎，一头雄狮扑了过来。猎手急忙向狮子射出一箭，一个惊心动魄的瞬间出现了：雄狮纵身跃起，羽箭在空中飞鸣。这一瞬间，犹如电影中的定格一样，呈现出一个绝对的时间。卡尔维诺把他称为时间零。

这一瞬间以后，存在着两种可能性：狮子可能张开血盆大口，咬断猎手的喉管，吞噬他的血肉；也可能羽箭射个正着，狮子挣扎一番，一命呜呼。但那都是发生于时间零之后的事件，也就是说，进入了时间一，时间二，时间三。至于狮子跃起与利箭射出以前，那都是发生于时间零以前，即时间负一，时间负二，时间负三。在卡尔维诺看来，唯有时间零才是更值得小说家倾注热情的时刻，是一个魅力无限的小说空间。时间零也恰恰表达了小说空间形式的理论，时间零是一个绝对时间，是时间的定格，表现的恰恰是空间，就像一幅照片凝固的是一个瞬间一样。一个作家对于记忆和时间如此感兴趣并不奇怪，他们总是想把时间喊停。时间过了就过了，一个人活八十岁，客观时间就是八十年，可是因为当一个人想得多也看得多的时候，他对时间和记忆的感觉就会不同，对记忆和时间就会特别有感触。

我想起电影《黑客帝国》中的"子弹时间"(bullet time)，一身黑衣墨镜冷面的救世主尼奥，慢动作躲避子弹，在"子弹时间"中，他的动作完全是凝固不动的，并且可

以从其他角度进行观看。这个凝固时间的场景太经典了,所有的一切因缓慢了速度而放大、夸张,美丽充盈了起来,但是这又与现实的时间尺度相悖,让我们仿佛身处一个另外的时空,带着一个局外人般的冷眼与理性。

《黑客帝国》拍摄"子弹时间"镜头时,是以120架照相机精确地摆放在一条由电脑追踪系统设定的路线上,让这些相机的快门按照电脑预先编程好的顺序和时间间隔开始拍照,然后把各个角度拍得的照片全部扫描进电脑,由电脑对相邻两张照片之间的差异进行虚拟修补,这样就能获得360度镜头下拍摄对象的连贯、顺滑的动作,最后再由电脑将该连贯的动态图像与背景融合。这样一来,就相当于摄影机运动得比正常时候快得多!于是,时间的流逝就会显得缓慢,给人以柔软的感觉,时间像果冻一样在我们周围凝固,变得黏稠、透明而富有弹性。

在《黑客帝国》之前,也有很多先锋摄影师尝试过子弹时间。1999年之前,它被称作"时间切割"(time slice)或者"时间暂停"(time freeze)。在2003年,在《黑客帝国2:重装上阵》和《黑客帝国3:矩阵革命》中,"子弹时间"得到了进一步的发展。在电影中使用了高分辨率计算机生成手段,例如虚拟摄影术和全息捕捉术。今天,无数影迷只要提起《黑客帝国》,就一定会说到"子弹时间"。而且,该特技后来也是被模仿得最多的银幕特技之一,无数的广告和电影、电视中都对它进行了模仿。那些拍摄"子弹时间"的摄影师们,他们的理解,采取了与卡尔维诺相反的方向:他们认为他们拍摄的不是空间,而是时间,他们在镜头的框架中取的其实是时间呀!

假如我跨物种化身小动物的话,也许我能观测到缓慢到静止的"子弹时间"。据说为什么我们总是打不中那只在饭桌旁嗡嗡盘旋的苍蝇?在一些科学家看来,也许这只是因为,在苍蝇的时间尺度中,你看似迅雷不及掩耳的流星拍,不过是个慢动作罢了。正如《黑客帝国》中"子弹时间"的经典场景,如果你眼中的子弹是超慢镜头中的速度,你也能像救世主尼奥那样躲过一劫。根据《动物行为》杂志上发表的一项研究,昆虫或小鸟这样的小动物,在一秒钟之内接收的信息量,也许比人类等体形更大的生物多得多。如果你好好观察一只相思鹦鹉,你会发现当它扫视四周的时候,其实在微微抽搐,看上去好像体内有另外一个钟表,走得比我们快好几倍。对它们来说,人类看上去笨重又迟钝,就像我们看大象那样。对小动物来

说,这可能是自然选择的结果之一,无论捕食者还是被捕食者,拥有快速反应能增大生存的概率。时间信息处理速度上的差别,或许也是小动物看上去更敏捷的原因。小猫小狗甚至是小孩子,总是显得比相应的成年个体更为好动和急躁——而这对他们来说,这不过是很闲适的速度而已。随着他们逐渐长大,代谢速率变慢,感知到的视觉频率也会降低了。很多人都感觉小时候的时间总是过得很慢,张爱玲就感慨过"悠长得像永生的童年",这也许是该理论另一方面的佐证。

过去是构成时间的物质,因此时间很快就变成过去。但时间零和子弹时间,是时间的切片标本,是时间的定格,是一个孕育性的瞬间(当然也是何等孤独的瞬间)。任何命运,无论如何漫长复杂,实际上只反映于一个瞬间:谁又能大彻大悟自己究竟是谁的瞬间?感受到时间中的一点上发生的一切?时间是一个很玄妙的东西,无时无刻不存在却又让人感受不到。我们站在时间的前面,你望我,我望你,最后都消逝在时间里。

如果你预知了你的一生

如果你已经预知了余生的每一刻会如何度过,你会想些什么?

有一部美国电影《降临》,改编自华裔作家泰德·姜的小说《你一生的故事》,导演维伦纽瓦用科幻的形式对"知晓未来"这个命题做了一次全新的探讨。电影讲述了一个并不复杂的故事:地球的上空突然出现了十二架贝壳状的不明飞行物,悬浮在十二个不同的国家的上空,外星人向人类发出了信号,但人类却并不能够解读。美国军方找到了语言学家露易丝和物理学家伊恩,希望两个人能够合作破解外星人的语言之谜。在一次次接触中,露易丝发现外星人在使用一种极为特殊的圆环状文字,并逐渐了解了其中的奥妙。

这是一种不受时间维度控制的语言,用这门语言交流思考的时候,自我意识可以超越时间维度,从而能够感知从过去到未来所有自己已有和会有的经历。掌握了这种语言、进入这种语言状态的女主,出现了超出时间限制的认知(刚开始只有片断,后来越来越清晰,持续时间越来越长),因此开始同时生存在她的过去、现在和未来之中(当然这一切只浮现在她的脑海里,和当下向前的时间线没有任何冲突,她也不能随意穿越到任何一个点上)。时间不再是线性的了,而是成了一个闭环,她提前看到了自己的一生。

外星人降临地球的行事动机是想帮助人类,因为他们预测到3000年后需要人

类来帮助他们。当然,直到现在我们也没能找到外星人的踪迹,但很多科学家认为,地外生命一定会存在,而且可能会存在非常多,宇宙中遍布生命的种子,只不过以人类目前的科技手段来说,是很难发现外星人的。因此,我们和地外生命的相遇,很有可能是有一天,地外生命突然降临地球。届时,他们和地球人如何沟通,确实是个问题。电影《降临》的重心是地外生命七肢桶来到地球以及人类与外星人之间的互动,类似于神启,这其中最难以理解的语言问题,其实是时间概念,因为语言的基本理解是建立在时间认知基础上的。

时间,看不见、摸不着,深刻到无法用语言描述。时间是抽象的,而人类用几千年经验,把时间定义成秒、时、天、月、年……以方便我们的交往、生活,因此,对于地球人来说,时间既有抽象性也有周期性。然而,电影《降临》展示了一个匪夷所思的时间概念:从更高维文明的角度来看,时间并没有什么现在、过去、未来,时间是一个流动的过程,现在、过去、未来互相之间有影响,但最终是统一的整体,对于这个时间统一体而言,你可以走进它,但无法改变它。在这个意义上,所谓的预测未来只是我们地球人的说法,地外生命七肢桶根本就没有时间观念,也不生活在线性的时间之流中,他们整体地理解并把握事件。按照这个逻辑下去,可以发现七肢桶没有时间概念,因此也就没有因果观念,未来已经被预知,因此对目的、意义、自由意志等观念的看法,他们也和人类大相径庭。

外星生物降临地球,给予人类超越认知的语言形式,人类一旦掌握这种语言,思维方式随即会发生改变。于是,问题来了,当你有了一个宿命的关于自己的全知视角后,你将会如何对待自己的一生?如果知道未来会发生什么,你还能坦然面对、勇往直前吗?对七肢桶语言(七文)使用者来说,所谓的人生就在于使已知的事实逐步实现,同时也可以看作是"向前经历",因为一切早已发生,都已经成为"记忆",人生只是不断回忆而已。因此学会了七文的露易丝,获得了预见未来的能力,她预知到自己会离婚,而未来女儿汉娜会在21岁病死,但她还是选择和预知的丈夫(物理学家伊恩)相爱并生下女儿,选择等待锥心之痛降临的日子,和家人度过幸福的21年,然后,迎向最终的爱与失去。

预见了所有悲伤,但依然愿意前往。明知生命的名字叫作徒劳,但还是让这徒

劳发生。影片结尾,露易丝独自站在落地窗前,面向大海,说出了这样一段话:"Despite knowing the journey, and where it leads, I embrace it, and I welcome every moment of it."。(即便已然知道这段旅程和它的归宿,我仍迎接它,迎接它的每一分一秒。)

如果你早已预知了你的一生,这个想象实在太奇特了。这个推理看似匪夷所思,但其哲思的核心又是可理解的:人类的一生其实也有一个早已注定的未来,就是死亡。人皆有一死,目前来者,这个结局是注定的,是我们人类唯一可以预知的未来。我们要以怎样的心态去迎接这个结局?要如何度过这一生呢?是惶恐不安、随波逐流地过?还是拥抱这种必死的命运,踏实过好每一天,赋予这段时光充分的热爱?

如果你早已预知了你的一生,预见了那些珍贵的遇见,也预见了那些撕心裂肺的诀别,从遇见到诀别,人生如此奇妙地静静谱写着悲欢。那么,你会做什么呢?你也只能厮守着对一切的了然于心,努力品尝每一刻的人生滋味,拥抱每一次的快乐,不逃避每一次的痛苦,全身心地投入人生的每一件事情中。似水流年是一个人所拥有的一切,只有这个东西,才真正归你所有。除了用力拥抱我们的每分每秒,全然接受它,我们能拒绝那一切的降临吗?在我们有限的光阴里,体会人生的全部,不管酸甜苦辣,不管结局如何,都是值得的,因为我们在似水流年中完成了预言。